거침없는
그리움

이 도서의 국립중앙도서관 출판시도서목록(CIP)은 e-CIP 홈페이지(http://www.nl.go.kr/cip.php)에서 이용하실 수 있습니다.
(CIP제어번호: CIP2005001905)

거침없는 그리움

조정육 동양미술 에세이 ◉ 2

아트북스

어수선한 잠을 털고 일어난 새벽

그에게 장문의 편지를 썼다.

긴 편지였다.

그리고 지웠다.

..........

많은 말보다 오히려 말없음이 더 큰 마음일 것 같아서였다.

넘치도록 수많은 말을 쏟아내도 내 간절함을 다 담기에는 부족했던 말.

아침에 108배 했어요. 나의 기도를 당신에게 회향합니다.

그게 내 마음의 전부였다.

2005년 가을

조정육

물과 얼음 사이

눈이 펑펑 쏟아지는 날 냇가로 나갔다. 새벽부터 내린 눈은 고층 아파트를 덮고, 자동차를 덮고, 도로를 덮었다. 오랜만에 소담스럽게 내리는 눈이었다. 그래서 이 겨울 절경을 창밖으로만 바라보기가 아까워 냇가로 걸음을 옮긴 것이다.

눈은 펑펑 쏟아지는데, 날씨가 따뜻한 탓인지 내리면서 곧장 녹아 버렸다. 녹은 눈 때문에 바닥은 질척거렸고, 자칫하면 미끄러질 것 같아 조심조심 걸었다. 도로를 건너, 냇가에 다다르자 근처 잔디 위에 눈이 소복이 쌓여 있었다.

눈이 내리면서 녹을 정도로 따뜻한 날씨인데도, 계속 내리다 보면 어느 순간 저렇게 쌓일 수도 있구나 하는 생각이 들었다.

눈 쌓인 잔디밭을 옆으로 하고 냇가로 내려갔다. 냇물 역시 봄 강물처럼 몸을 푸는 중이었다. 그 위로 오리들이 유유히 헤엄치고 다녔다. 어떤 놈은 꽁지를 하늘로 쳐든 채 물속을 뒤지고 있었고, 어떤 놈은 온몸에 물을 끼얹으며 목욕 중이었다. 모두 풀린 냇물만큼이나 싱

김홍도, 「유압도游鴨圖」, 종이에 담채, 26.7×31.6㎝, 1796, 조선시대, 호암미술관 소장

풀린 냇물 위로 오리들이 유유히 헤엄치고 다녔다. 어떤 놈은 꽁지를 하늘로 쳐든 채 물속을 뒤지고 있었고, 어떤 놈은 온몸에 물을 끼얹으며 목욕 중이었다. 모두 풀린 냇물만큼이나 싱싱해 보였다. 그 모습을 보고 있자니, 이제 봄이 멀지 않았다는 생각이 들었다.

싱해 보였다. 그 모습을 보고 있자니, 이제 봄이 멀지 않았다는 생각이 들었다.

그렇게 냇가를 따라 걸으면서 주위를 살펴보았다. 사람 발길이 찍히지 않은 잔디 위의 눈은 여전했다. 그런데 나무와 보도블록과 냇물은 방금 목욕하고 나온 사람처럼 말끔해 보였다. 봄 조짐이 느껴졌다.

봄이 되면…… 땅속 깊이 숨어 있던 꽃들이 한순간에 튀어나오겠지. 아이들 같은 함성을 지르며, 추위를 지우개질하며 산과 밭과 들녘으로 우르르 달려나오겠지. 그 조막만한 발자국을 찍기 위해 봄은 먼 길을 달리면서 색칠을 해대겠지…….

금방이라도 솟구칠 것 같은 봄 생각에 들떠 정신없이 냇물을 바라보다가 나는 발길을 딱 멈추었다. 모락모락 김이 피어오를 것 같은 냇가에 아직도 얼음이 끼어 있었기 때문이다.

그런데 그 경계라는 것이 참 미묘했다. 물이 얼어 얼음이 되는데, 물과 얼음을 가르는 그 경계는 도대체 무엇일까. 아주 미세한 차이임이 분명한데, 어느 것은 물이고 어느 것은 얼음이었다. 본질은 같다 하더라도 드러나는 것은 분명 달랐다.

물은 얼지 않고 흘러가고, 얼음은 녹지 않고 맺혀 있었다. 그 경계가 무엇일까. 똑같은 온도, 똑같은 장소에 있는데 어느 것은 물이고, 어느 것은 얼음이었다.

똑같이 인간으로 사는데, 어떤 사람은 물처럼 살아가고 어떤 사람

은 얼음처럼 살아간다. 한 경계만 넘으면 물이 될 수 있는데, 인간이라는 동일한 조건 속에서도 물과 얼음으로 다르게 살아간다.

그렇게 넋을 놓고 물과 얼음 사이를 쳐다보다가 집으로 돌아왔다. 나는 지금 무엇으로 살아가고 있을까……. 얼음일까 물일까…….

까치 소식

한겨울인데도 푸르른 소나무 위에 까치 두 마리가 와서 앉았다. 기쁜 소식을 전해주는 새, 까치. 그런 길조가 두 마리나 날아왔으니 기쁨도 두 배다. 게다가 소나무는 십장생의 하나로서 장수長壽를 상징한다. 그러니 이 그림은 단순한 풍경화가 아니고, 그림을 받는 사람의 장수를 축원하기 위해 그려진 '목적 있는' 그림이다. 새해가 되면 웃어른께 세배를 드리듯 특별한 날에 특별한 사람을 생각하고 그린 그림이다. 우리 그림 속에는 이렇게 상징이 숨어 있다. 그 상징을 읽어내는 것은 그림을 보낸 사람의 마음을 읽는 것이 된다.

수많은 칭찬과 격려와 축원 속에서 삶이 이어지듯 까치 그림도 그만큼 오랜 세월 동안 사랑을 받아왔다. 그런데 언제부터인가 까치는 수가 너무 많은 탓인지 미운 털이 박힌 새가 되어버렸다. 올해에는 까치가 기쁜 소식을 전해줄까?

조영석, 「소나무와 까치」, 비단에 담채, 46×41㎝, 1726, 조선시대, 개인 소장

기쁜 소식을 전해주는 까치가 장수를 상징하는 소나무에 앉아 있다. 그런 길조가 두 마리나 날아왔으니 올 한해에는 기쁜 일이 많이 생기지 않을까.

절망에 빠져 있는 후배에게

사랑하는 후배야. 너를 생각하면, 눈물부터 앞서는구나.

아무런 희망도 없이 그저 하루하루 시간만 죽이며 살던 네가, 잠시나마 뭔가를 꿈꾸며 행복해하던 모습이 아직도 눈에 선한데……늦은 나이에 공부를 시작하려니까 두려움과 흥분에 들뜨게 되었다던 네 말이 아직도 귀에 생생한데……부모님의 반대와 형제들의 싸늘한 시선 때문에 꿈을 접어야만 했다며, 울며 전화한 너를 도와주지 못해 미안하구나.

아무리 노력해도 안 돼요. 제가 너무 큰 욕심을 부렸나봐요. 꼭 대학원 가는 것만이 인생의 전부는 아니겠지만, 그래도 공부를 하고 싶다는 제 뜻을 엄마는 왜 그렇게도 몰라줄까요? 정말 우리 엄마가 맞는지 모르겠어요. 대학 졸업하고 10년 동안 집에서 죽은 듯이 봉사하고 살았으면 이젠 제 길을 찾아서 가도 되지 않나요? 이게 지나친 욕심인가요? 이젠 집을 떠나고 싶어요……라며 울먹이던 너의 목소리…….

그런 네게 용기를 가지라고, 글을 쓸 사람은 많은 고통을 겪어봐야 한다던 나의 위로는 얼마나 공허하고 무력한 것이었는지……. 세상에서 가장 용기 있는 사람은, 현실을 있는 그대로 받아들이고 때를 기다리는 사람이라던 내 말은 또 얼마나 맥 빠지고 허망한 소리

14

김시, 「한림제설도」, 비단에 담채, 1584, 조선시대, 클리블랜드박물관 소장

겨울. 온천지를 휘휘친친 휘감던 눈이 이제 개는구나. 그 감동적인 자연의 모습을 흥분하지 않고 담담하게 풀어내주었구나. 가슴속을 휘젓고 다니던 충동을 다스릴 줄 아는 사람만이 그릴 수 있는, 그런 그림이라 생각되지 않니?

인지…….

　그런데 후배야. 난 네게 다시 한번 힘을 내라고 말하고 싶구나. 정말 네가 공부하고 싶은 마음이 간절하다면 그까짓 1년이 문제겠니? 소중한 뭔가를 갖기 위해서라면 그까짓 시간쯤은 조금 늦게 오더라도 용서해줘야 되지 않겠니?

김시金禔(1524~1593)는 중종 때 좌의정을 지낸 김안로金安老의 아들이었지. 왕의 측근으로 무소불위의 권력을 휘두르던 아버지가 정쟁政爭에서 밀려 잡혀가던 날이 바로 김시의 혼인날이었단다. 권력무상이란 말을 너도 알 거야. 그 후 감시의 인생이 어떠했을지……. 그렇게 그는 자신의 꿈을 가슴속에 묻어야 했고, 자식도 낳지 못했지. 그 아픔을 딛고서 그는, 문장의 최립崔立, 글씨의 한석봉韓石峯과 더불어 삼절三絶로 이름을 남겼단다

죽은 목숨처럼 살았던 사람이 「한림제설도寒林霽雪圖」 같은 대작을 남긴 것이야. 한겨울, 온천지를 휘휘친친 휘감던 눈이 개는, 그 감동적인 자연의 모습을 흥분하지 않고 담담하게 풀어냈어. 가슴속을 휘젓던 충동을 다스릴 줄 아는 사람만이 비로소 그릴 수 있는, 그런 그림이라 생각되지 않니?

너도……나도……우리 모두 절망을 딛고서 그런 작품 하나 남기고 떠났으면 좋겠다.

16

너와 나의 보름달

어이! 도반.

아마 그때였을 걸세. 이른 아침 6시 전후였지. 큰아들 놈을 데리러 그 녀석 친구 집에 가는 중에 너무 놀란 모습을 보았지. 자태가 아주 선명한 보름달이 서쪽 하늘에 걸려 있는 것이야. 해가 떠오르는 그 시간에도…….

황홀했음은 물론 경이롭기까지 했지. 그 시간에 그런 달을 보기는 난생처음이었거든. 서쪽 하늘에는 내 가슴에 새겨진 모습들이 떠오르게 하면서……. 이 무슨 말인고 하니 요즘 금강이라는 이름의 카페에는 청화 큰스님이 번역하신 『정토삼부경』의 사진들이 올라오거든, 그 그림들이 내게 떠오르더라는 거지. 매일 아침, 참선시간에도 제대로 보이질 않아 안타까웠던 것들이…….

도반이 본 그것은, 거의 같은 시간 이 먼 곳에서 내가 본 것과 같지 않았을까. 광대하고 누런 황금빛의 그 달은 거대한 산으로 넘어가버렸지만 장엄한 모습은 그날 이후 내내 내게 남아 있지. 가슴 깊이 새겨진

그 모습은 기억하려 하지 않아도 언제나 내 곁에 머무르지.

도반.

그런 사람으로 기억되어야 하고 그런 글을 써야 하네…….

멀리 미국에 있는 도반에게 메일이 왔다.

정월 대보름 밤, 깊은 하늘 바다에 매끈하게 떠 있는 달을 보고 친구에게 메일을 보냈는데, 그날, 그 친구도 지구 반대쪽 하늘 아래 서서 달을 보고 있었던 모양이다.

하늘 속에 풍덩 빠져 있는 달을 보며, 내내 잊고 지냈던 달 속의 전설과 추억을 회상하며 보냈던 편지. 기억나지는 않지만 아마 그리움을 담아 보냈던 것 같다.

어린 시절, 달과 별을 보며 한없이 펴져나갔던 꿈. 손을 뻗어 하늘에 담그면, 별도 건지고 달도 건질 것 같았던 맑은 시절의 꿈. 마흔이라는 가파른 능선을 넘느라 하늘 한번 쳐다볼 겨를 없이 헉헉거리며 살았던 시간들. 그렇게 가쁜 숨을 몰아쉬며 산을 오르는 사이, 따가운 태양 빛에 메말라 사라져버린 꿈.

어느새 내 가슴속에는 은하수가 묻어날 것 같았던 미지의 동경은 사라지고 푸석푸석한 현실만 놓여 있다.

어린 시절, 밤하늘을 카랑카랑 울리던 별똥별의 기침소리는 잦아든 지 오래이다. 밤하늘의 별보다 지상에 켜진 등불만 보고 사는 나이에 낙엽 타는 냄새, 해질녘 굴뚝에서 피어오르던 연기, 밤늦게 컹

이경윤, 「관월도」,
종이에 수묵, 44.3
×23.8cm, 16세기
말엽, 서울대박물
관 소장

광대하고 누런 황
금빛 달은 산으로
넘어 가버렸지만,
장엄한 그 모습은
그날 이후 내내 내
가슴에 남아 있지.
기억하려 하지 않
아도 언제나 내 곁
에 머물지……

컹거리던 개 짖는 소리……에 대한 향수가 아련히 안개처럼 피어난
다. 다시 그 시간 속으로 돌아가 몸을 누일 수도 없는데, 밤하늘에 담
아두었던 옛사랑의 아련함이 달빛을 타고 쏟아져내린다.

이 나이에, 다시 꿈을 가질 수 있을까.

이 나이에 사랑을 꿈꾸고, 가슴 설레는 기다림을 다시 가질 수 있
을까.

소중한 그대에게 나의 순결함과 지극한 마음을 드립니다, 라고 말
해도 되는 것일까.

박꽃처럼 밤에만 피더라도, 당신에게 한 송이 꽃이고 싶습니다,
라는 표현을…….

나는 그대를 만나 희망을 가졌소. 그저 하루하루 남겨진 시간을
지우고 살았는데, 그대를 만나 행복을 알게 되었소. 내 인생을 당신
과 함께 보내고 싶소. 사랑하오. 진심으로 당신을 사랑하오……라는
말을 들어도 되는 걸까…….

도반은 내게 황금빛같이 장엄한 글을 쓰라고 한다. 사라지더라도
가슴에 새겨질 그런 글을 쓰라고 한다. 하늘을 향해 팔을 뻗더라도
아무것도 건질 수 없다는 것을 아는 나이인데, 도반은 내게 노을 같
은 글을 쓰라 한다. 가슴속 가득 노을빛을 적셔 달라 한다.

내 손과 가슴에는 그저 허허로운 쇠락의 기운만 감도는데, 도반은
여전히 내게 노을을 보여 달라 한다. 아니, 아침에 뜨는 달을 보여 달
라 한다.

제삿날의 목욕과 때밀이 보시

시할아버지 제사 때문에 시댁에 내려갔다.

버스시간에 맞추느라 세수도 못한 채 터미널로 향했다. 게으름을 피우다가 마무리하지 못한 원고 때문에 제삿날 아침까지 컴퓨터 앞에 앉아 있었던 것이다. 시댁에 도착했을 때는 점심시간도 훨씬 지난 오후 2시.

이미 동서가 와서 부침개를 부치고 있었다. 나는 옷을 갈아입자마자 앞치마를 둘렀다.

명색이 큰며느리가 되어서 이런저런 사정으로 늦은 것이 못내 미안했다. 몹시 배가 고팠지만, 감히 밥을 차려먹을 수가 없었다. 시어머니가 어려워서가 아니라 힘들어하는 동서 보기가 미안했기 때문이다.

그런데 그런 내 마음을 읽으셨을까. 앞치마를 두르고 부엌으로 나가자 시어머니가 "밥솥에 밥 넣어두었으니 먹고 해라" 하셨다.

어찌나 배가 고팠던지 나는 볼이 미어터지도록 상추쌈을 크게 싸서 늦은 점심을 먹었다. 음……정말 상추 부드럽다……쌈장도 정말

맛있네요? 이거 어떻게 만들어요?

그렇게 너스레를 떨며 정신없이 밥을 먹고 있는데, 어느새 곁에 오셨는지 시아버지가 물 한 컵을 떠다주시며, 체한다……천천히 먹어라……하셨다.

그 말을 듣는 순간, 눈물이 핑 돌았다.

아, 나의 어머니……아버지…….

언제부터인가 시부모님은 나의 어머니, 아버지가 되셨다.

점심을 먹은 후 부지런히 음식 준비를 했다. 설거지를 하고, 부침개를 만들고, 청소를 하고……. 그 중간에 커피를 끓여 식구들에게 서비스를 하고…….

그렇게 힘든 제사 준비가 끝나고 저녁시간이 되었다. 이제, 밤 12시 제사까지는 한숨 돌리고 휴식을 취할 수 있다. 며칠 전부터 시장을 보고 제사 준비를 하신 시어머니, 나보다 먼저 와서 더 많은 일을 한 동서의 얼굴에는 피곤한 기색이 역력했다. 나 또한 허리가 부서지게 아팠다. 그 모든 피곤을 털어낼 수 있는 시간. 그 시간이 되었다.

바로 가까운 온천으로 목욕하러 가는 시간이다. 시댁에 올 때마다 가장 행복한 시간. 두 동서는 그곳에 살기 때문에 특별한 느낌이 없겠지만 어쩌다 한 번씩 가는 내게는 그야말로 설레는 시간이 아닐 수 없다.

나와 시어머니는 시아버지가 손수 운전하신 차를 타고 온천으로 향했다.

저는 1시간 반 할 거예요. 어머니 먼저 가세요.

그러면서 나는 이층 사우나로 향했다. 뜨거운 물에 몸을 담그니, 일하느라 피곤했던 기억마저 깨끗이 씻겨나갔다.

그래, 바로 이거야……내가 시댁에 올 때마다 행복했던 것은 일 끝난 후 온천물에 몸을 담글 수 있다는 기대감 때문이었어. 온천 가까이 시댁이 있다는 사실에 정말 감사했다. 돈을 들여 일부러라도 갈 온천인데, 제사와 목욕을 동시에 할 수 있으니 일석이조가 아닌가. 나는 뜨거운 물에 몸을 담그면서 내내 행복했다.

나는 막내로 자랐다.

공부만 하느라, 라면도 끓일 줄 모르면서 결혼을 했다. 더군다나 장손 며느리로 시집을 가서 시댁의 연례행사를 감당하기가 몹시 힘들었다. 제사 음식 만드는 것이 그랬고, 명절과 생일, 결혼식 등의 행사가 그렇게 바쁘고 힘들 수가 없었다. 그런 일을 치를 때마다, 내가 꼭 일하러 팔려온 사람 같은 생각이 들 정도였다.

그 중에서도 특히 힘들고 무의미했던 것이 바로 제사였다. 나는 얼굴 한번 본 적 없는 분을 위해 뼈 빠지게 음식 준비를 해야 한다는 게 정말 이해할 수 없었다. 열렬한 페미니스트는 아니었지만 가부장제적인 전통을 받아들일 수가 없었다. 그래서 신혼 초에는 무척 힘들었다.

그러다 어느 순간, 우리 집에 시집와서 말없이 일하던 올케 언니를 떠올리게 되었다.

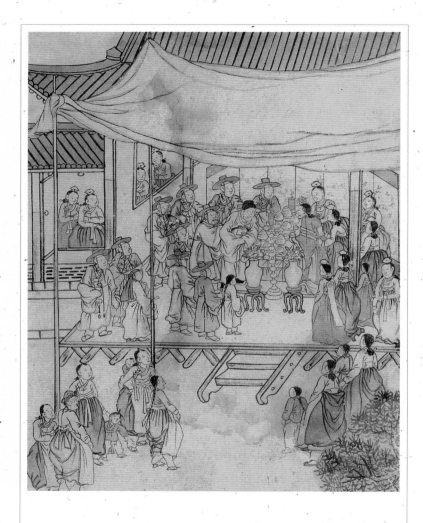

작자미상, 「평생도」 중 '회혼례' 세부, 조선시대

주부로 살아가면서 겪어야 될 여러 가지 가정의 대소사, 내게 닥쳐오는 크고 작은 일들을 담담한 마음으로 받아들일 수 있을까? 그리하여 먼 훗날 백발이 된 사람과 초례청 앞에 서서 과거를 회상하면서 만족한 미소를 지을 수 있을까?

올케가 우리 집에서 정성 들여 일을 했듯 나도 시댁에서 그렇게 해야 되겠다는 생각이 들었다. 각자 자기 위치에서 마음을 담고 정성을 담아 자리를 지켜야 하고, 그 속에서 평화와 따뜻함이 깃들 수 있을 것이다. 그렇게 15년을 살면서 나는 내 주위 사람들을 좀더 이해하고 고마운 마음을 가질 수 있었다.

그 후 시댁이 나의 집이 되었고, 얼굴 한번 본 적 없는 시할아버지가 나의 할아버지가 되었다. 마음 한번 돌리니까 평화가 찾아왔다.

온천에서 나는, 갑자기 찾아든 행운을 주체할 수 없는 사람처럼 열탕과 사우나탕을 오가며 마음껏 온천욕을 즐겼다. 104°C의 사우나탕 안은 후끈후끈한 게 몹시 뜨거웠다. 열기 때문에 바닥에 앉을 수 없을 정도였다.

그렇게 여러 차례 사우나탕과 열탕을 오간 후 마무리를 하기 위해 샤워기가 있는 벽 쪽에 앉았다. 조금 나른하기도 하고 피곤하기도 해서 잠시 아무런 행동도 하지 않은 채 멍하니 있었다.

그때, 누군가가 "등 미셨어유?" 한다.

고개를 돌려 보니, 한 육십 정도 되어 보이는 건장한 아주머니가 나를 쳐다보고 있었다.

"아니에요. 제가 밀어드릴게요."

그러면서 나는 지친 몸을 일으켜 그 분의 등을 밀어드렸다. 마치 엄마 등을 밀듯이 정성들여 꼼꼼하게 밀었다.

엄마 살아 계실 때, 단 한번도 내 손으로 등을 밀어드리지 못한 나.

엄마……미안해요, 대신 이분이 오늘은 엄마가 되는 거예요……그런 마음으로 나는 마지막 비누칠까지 해드렸다. 때가 밀리면 물을 뿌려 씻어주고 다시 때를 밀며, 마치 나는 엄마 제삿날에 제사상을 닦듯이 그렇게 등을 밀었다.

"아이고, 젊은 색시가 어쩜 그리도 등을 잘 민대유?"

마지막 물을 끼얹고 옆에 앉았을 때, 파마머리를 한 건장한 체구의 그 아주머니가 내게 말했다.

"자, 이리 등 돌려봐유. 이번에는 내가 밀어줄께유!"

그러면서 그 분은 내 등 뒤로 가서 섰다.

나는, 아니에요, 저는 됐어요, 안 밀어도 돼요,라며 극구 사양했다.

"아이, 사양하지 말아유, 내가 싹싹 밀어줄께유……이래 봬도 가진 건 힘밖에 없는디……."

나는 원래 피부가 약해서 이태리 타올로 때를 밀지 않는다. 그런데 사양하는 내 모습이, 나이 든 사람에 대한 미안함으로 보였던 모양이다.

그분은 건장한 체구만큼이나 씩씩하게 등을 밀어주었다.

등이 너무 아파왔다. 그래서 이젠 됐어요, 그만 해도 될 것 같아요,라고 말했지만 그때마다 가만있어 봐유, 아이고 무슨 놈의 피부가 꼭 어린아이 같디야? 하시며 더 세게 밀어대기 시작했다.

나는 등가죽이 벗겨지는 것 같았다.

몇 차례의 사양과, 받은 만큼 돌려주려는 아주머니의 배려 사이에서 등의 통증이 극에 달했을 때, 때밀이 보시가 끝났다.

"고맙습니다."

그렇게 인사를 하고 나는 마지막으로 몸을 헹구었다. 등은 매끈했다. 그분의 자신감 있는 목소리만큼이나 완벽하게 때를 민 탓인지 뽀드득 소리가 날 정도였다. 대신 손을 댈 수 없을 정도로 아팠다.

아이고, 이런……거울에 등을 비춰보니 여름날 바캉스 다녀온 사람처럼 벌겋다.

나는 훈장 같은 등의 상처 위로 옷을 걸쳐 입고 밖으로 나왔다.

싸한 밤공기가 시원했다. 올 때만 해도 훤하던 세상에 어둠이 내리고, 화려한 불빛은 그 어둠을 밀어내기 위해 안간힘을 쓰는 중이었다. 눈부신 불빛 때문에 바닥에 가닿지 못하는 어둠은 마치 하강을 기다리는 비행기처럼 공중을 맴돌고 있었다.

모두 아름다운 풍경이었다.

이 아름다운 세상을 아름답게 살다 가리라.

비록 등이 불에 덴 것처럼 쓰라리고 따갑더라도, 짜증내지 않고 즐겁게 받아들이리라.

내게 상처를 주었던 사람들, 내가 어쩔 수 없이 가슴 아프게 했던 사람들…… 그들 마음에 일일이 변명하지 않더라도 '오심吾心이 여심汝心'이라는 말을 믿으며 있는 그대로를 받아들이리라.

내 마음이 곧 너의 마음인데……무슨 변명이 필요하겠는가.

내 인생의 행운

—산사로 가는 길

"당신은 당신이 되고 싶은 나무보다 훨씬 높습니다.
당신은 당신이 생각하는 당신보다 더 빛납니다.
당신을 만난 건 내 인생의 행운입니다."

그날 그에게 문자 메시지가 왔다. 그날따라 유난히 내 자신이 초
라해 보여 한없이 움츠러들어 있었다.

아무것도 끝내지 못하고 떠난 여행. 어느 것부터 손을 대야 할지
막막할 정도로 잔뜩 벌여놓기만 하고 마무리하지 못한 일들. 허나 떠
나지 않고는 견딜 수 없어 새벽부터 설치며 떠난 여행. 그렇게 떠난
길이었다.

아마 차에 몸을 실은 사람 모두가 그렇게 떠나왔으리라.

버스가 남산 터널을 빠져나갈 즈음, 부스스 떠오르는 아침 햇살
사이로 추위에 떨고 있는 싸늘한 도시의 건물들이 고개를 들었다. 도

시는 마치 냉방에서 바깥잠을 잔 나그네처럼 찌뿌드드해 보였고, 미처 얼굴 화장을 지우지 못하고 잠든 여인처럼 푸석푸석했다. 화장이 일그러져 거의 표정을 알 수 없는 도시의 아침은 요란스레 울리는 경적 소리에 겨우 몸을 일으키고 있었다.

그렇게 고단한 도시 위로, 시린 잠을 털어낸 새들이 지친 날갯짓을 하며 힘겹게 날고 있었다. 모두 잊고 싶은 도시의 모습이고 또한 나의 모습이었다.

나는 떠나고 싶었다.

이 길을 지날 때면, 수십 번도 더 당신을 떠올렸지요.

저녁 무렵 어둠이 내리면, 나를 향한 당신의 마음이 이 어둠처럼 절망적이면 어쩌나 애태웠고, 낙엽 진 가로수를 볼 때면 당신을 향한 내 마음이 저렇게 퇴락하면 어쩌나 싶어 안타까웠지요.

쳐다보기도 아깝고, 만져보기도 아까운 당신…….

가끔씩 당신이 잠든 모습을 지켜보곤 했지요. 깊은 잠에 빠져 코를 골고 있는 당신의 얼굴에는, 어느새 살아온 세월만큼의 주름살이 잔 그늘을 드리우고 있었지요. 그 그늘의 팔할은……내가 드리우게 했다는 자책감이……못내 내 마음을 아프게 했습니다.

도시를 거의 빠져나갈 즈음, 아침식사를 거른 사람들을 위해, 떡을 나누어주었다. 아직 온기가 남아 있는 백설기는 그것을 준비한 사람의 마음만큼이나 뜨뜻했다.

나는 떡을 조금씩 떼어 먹었다. 떡을 먹으면서 살얼음처럼 낀 냉

기를 몰아냈다. 마음을 허락할 수 있는 사람들과 떠나는 여행……그래서 더욱 안온하고 평화로운 시간.

군산 휴게소에서 점심을 먹고 첫 번째 도착한 곳이 부안의 채석강이었다.

당나라 시인 이태백이 배를 타고 술을 마시다가 수면에 비친 달에 반해서 물에 뛰어들었다는 중국의 채석강과 비슷하다 해서 붙여진 이름. 7천만 년 전에 퇴적한 해식단애가 마치 수만 권의 책을 쌓아놓은 듯한 와층ㅍ層을 이루고 있는 곳.

내게는 그 바위가 책이 아니라 불에 탄 시커먼 장작더미 같았다. 하늘이 불질러놓은 바위를 그 곁의 바닷물이 꺼놓은 듯한 시커먼 바위 장작.

하늘은 불을 질러도 저렇게 거대한 흔적을 남기지. 타다 꺼져도 허망하지 않게 저런 숯덩이를 남기지. 그도 나의 가슴에 불을 질렀던 게야. 탈 때는 몰랐지. 이렇게 가슴속에 검은 숯덩이가 남겨지리라고는……이 숯덩이를 품에 안고 7천만 년 동안 바스러지지 않고 견딜 수 있을까. 아니……바스러져도 좋아. 그의 불에 타오를 수만 있다면…….

당신은 당신이 되고 싶은 나무보다 훨씬 높습니다. 당신은 당신이 생각하는 당신보다 더 빛납니다. 당신을 만난 건 내 인생의 행운입니다…….

항상 슬픔만 던져주었는데……항상 상처만 주었는데……나를 만

전^傳 이징, 「연사모종도
煙寺暮鐘圖」, 비단에 담채,
103.9×55.1㎝, 17세기,
국립중앙박물관 소장

내소사로 들어가는 길에
비가 내리기 시작했다.
비는 흙길을 적시고 전나
무 숲을 적시고 부처님 머
리를 적시고 있었다.

난 것이 행운이라니…….

당신은 도대체 전생에 얼마만큼 큰 빚을 졌기에 나를 이렇게 사랑하시는 건가요……내가 뭐라고……나같이 하찮은 영혼이 뭐라고……내게 그런 깊은 사랑을 부어주시나요……. 당신이 지른 불에 훨훨 타버릴 수만 있다면……마지막 토막까지 타버려 온전히 재가 될 수 있다면……그리하여 흔적도 없이 뿌려질 수만 있다면…….

그러나 가슴에 너무 물기가 많은 탓인지 나는 당신의 불씨에 제대로 타오를 수가 없습니다. 나도 채석강처럼 누워 있을까요. 타다 만 상처를 보여주면서 묵묵히 쓰러져 있을까요.

그렇게 젖은 숯덩이를 가슴에 담고 내소사로 향하는데, 스님이 마이크를 잡으셨다.

108배의 의미는 네 가지가 있습니다. 첫 번째는 참회, 두 번째는 끊어버리는 것, 세 번째는 비우기, 네 번째는 공양하기입니다. 절 한 번 할 때마다 참회하고 끊어버리고 비워보시기 바랍니다. 그럼 그 모든 것이 바로 공양이 될 것입니다…….

내소사로 들어가는 길에 비가 오기 시작했다. 비는 흙길을 적시고 전나무 숲을 적시고 부처님의 머리를 적시고 있었다. 일행은 굵은 빗방울에도 아랑곳하지 않고 부지런히 대웅전으로 향했다.

참회하고 끊어버리기 위해, 비우고 공양하기 위해 걸어가는 사람들의 뒷모습을 나는 멀거니 바라보기만 했다. 끊을 수 없고 비울 수 없어 하염없이 그저 바라보기만 했다.

숯덩이 같은 마음 위에도 어느새 비가 내리고 있었다. 참회하지 못
해 공양을 할 수 없는 마음 위로 세찬 빗줄기만이 쏟아지고 있었다.

남편의 감, 아버지의 배

"웬 감?"

"당신 먹으라고……."

일요일 아침, 등산모임에서 시산제始山祭를 지낸다며 아침밥을 먹기가 바쁘게 집을 나섰던 남편이 해거름에 돌아와 주머니에서 감 하나를 꺼내준다. 시산제 때 차린 음식을 먹다가, 유난히 감을 좋아하는 내가 생각났던 모양이다.

그동안 몸을 너무 혹사시킨 탓일까. 온몸이 얻어맞은 것처럼 쓰라렸다. 그래서 하루 종일 시체처럼 누워 잠을 잤다. 눈을 떴다가 감고, 깼었다가 잠들기를 반복하는 사이 어느새 해거름이 되었기에 겨우 일어나 책을 보고 있던 터에 남편이 온 것이다.

"이런 걸 뭐 하러……."

다른 사람들 눈도 있었을 텐데, 마누라를 생각해서 주머니에 감을 집어넣었을 모습을 생각하니 마음이 조금 불편했다.

"감 좋아하잖아."

그러면서 다른 주머니에서 검은 비닐봉지를 꺼낸다. 팥떡이었다.

"찹쌀이 많이 들어갔는지 정말 맛있어서 맛이나 보라고 가져왔어."

남편의 말처럼, 떡은 부들부들한 게 정말 맛있었다. 떡은 별로 좋아하지 않았지만 손바닥만한 떡을 그 자리에서 다 먹었다. 아직 깎지 않은 감을 바라보며, 떡을 먹고 있자니 갑자기 코끝이 시큰해지면서 목이 메었다. 불현듯 어린시절이 스쳐지나갔기 때문이다.

"아버지……저, 배 먹고 싶어요."

어린 시절, 유난히 병치레가 잦았던 나는 봄이 되기 시작하면 언제나 통과의례처럼 아팠다. 겨우내 괜찮다가도 이상하리만큼, 따뜻한 봄기운을 감당하지 못했다. 사방에서 진달래와 산수유, 목련이 다투어 피는데 나만 혼자 시들시들 누워 지내는 날이 많았다. 봄볕을 쬐어도 피어나지 못하고 시든 꽃처럼 누워 있을 때, 봄볕은 어찌 그리도 화사하든지…….

초등학교 들어가기 전이었으니까 아마 예닐곱 살 때였던 것 같다.

그 해 봄에도 그렇게 아파서 누워 있을 때, 아버지는 약을 먹기 싫어하는 나를 달래기 위해 뭐든 먹고 싶으면 말하라고 했다. 그때 나는 배가 먹고 싶다고 했다. 열에 들떠 입이 바짝바짝 마른 탓인지 시원한 배가 먹고 싶었던 것 같다.

내가 어렸을 때, 배는 무척 비싸서 제사 때나 명절 때가 아니면 감

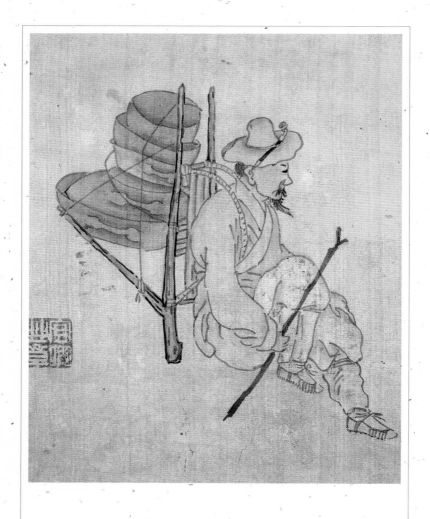

권용정, 「보부상」, 비단에 담채, 16.5×13.3cm, 조선시대, 간송미술관 소장

고단했던 아버지의 삶. 내딛는 걸음마다 깊이 모를 절망감이 앞을 가로막았을 텐데도 아버지는 걸음을 포기하지 않으셨다. 내게 시원한 배를 먹여주기 위해…….

히 먹어볼 수도 없었다. 얼마나 귀했던지, 제사상에 올리기 위해 양쪽 꼭지 부분을 조금 굵게 잘라내면 우리는 다투어 그걸 주어먹곤 했다. 나는 그 기억 때문에 지금도 제사 때면, 사과와 배의 양쪽을 잘라낸 부분을 버리지 못하고 먹곤 한다. 또 그렇게 어린시절의 그리움을 삼키면서 시어머니와 동서들에게 하나씩 건네주면 우린 금방 한 형제처럼 과거로 돌아간다.

허름한 살림살이에 형제가 8남매였으니, 평소에 귀한 배를 먹는다는 것은 꿈도 꾸지 못하던 시절. 그때 그 귀하디귀한 배가 먹고 싶었던 것이다. 명절도 아닌데……장에 가야 살 수 있는 귀한 배가 느닷없이 먹고 싶었던 것이다.

그런데 며칠 후, 외출했던 아버지가 품안에서 배를 꺼냈다.

"막내야. 배 먹어라."

환하게 웃으며 방에 들어오는 아버지의 모습을 나는 누운 채 멀거니 쳐다보았다. 아버지를 따라 들어온 밤바람에 호롱불이 흔들리는 것 같았다.

제사 지내는 집에서도 몇 개 없었을 그 귀한 배를 얻어 오기가 얼마나 힘들었을까, 이런 사실을 어린 나이에는 알지 못했다. 그저 아삭아삭 씹히는 배 맛에 취해 정신없이 먹었던 것 같다. 또 나이 들어 내 손으로 배를 사기 전까지, 아버지 주머니에서 나온 수많은 배로 내 열꽃이 사그라졌다는 걸, 난 알지 못했다.

오늘 밤에는, 내가 아버지한테 배를 깎아드려야지…….

그런 생각을 하면서 나는 감을 깎아 먹었다…….

아프게 먹었다.

군자란 같은 약속

베란다 화분에 물을 주다보니 꽃나무가 시들시들했다. 관음죽도 아랫도리가 흙빛으로 물들어 있었고, 여름 내내 차일ᄍᄇ처럼 창가 햇볕을 가려주던 파키라도 잎사귀가 누렇게 떠 있었다. 사철 피는 제라늄도, 여름 한철 창틀에 걸터앉아 지나가던 사람들을 유혹하던 피튜니아도 겨우 뿌리만 남아 있었다. 추위에 약한 쉐플레라는 벌써 얼어 죽었다. 10여 년 넘게 기르면서, 여러 차례 가지를 잘라 다른 화분에 딴집 살림을 차려주었던 쉐플레라. 만나는 사람마다 그 화분을 선물하면서, 죽이지 말고 잘 기르라고 신신당부했던 쉐플레라. 그 나무를 올 겨울에 내가 죽였다.

아파트 앞 화단도 쇠락하긴 마찬가지였다. 눈물 같고 물방울 같은 금낭화, 수줍은 새색시 같은 족두리꽃, 고혹적인 여인의 자태를 닮은 작약, 그리고……우리 어머니가 좋아했던 수국과 모란……그 사이사이에서 쑥처럼 손가락을 벌리던 국화와 화단의 배경 음악 같은 옥잠화. 봄이 되면, 키 큰 산수유와 목련과 벚꽃 밑에서 어린아이의 재잘거림처럼 수줍게 피어나던 키 작은 꽃들.

꽃밭에서 어머니는 항상 행복해했다. 시간이 날 때마다 화단을 가꾸는 나를 볼 때면, 내 딸이 나를 닮아 꽃을 좋아하지……하며 흐뭇해했다. 그 꽃밭에 피어나던 꽃 절반은 올 봄

에 모습을 볼 수 없을 것 같다. 그만큼 화단은 황폐하고 메말라 보였다.

어머니가 세상을 떠나고 두 번째 맞이하는 봄. 내 손으로 꽃을 기르면서 이렇게 꽃을 죽이기는 처음이다. 무엇 때문에 내 영혼이 이토록 모질어졌을까. 무엇이 나를 이다지도 잔인하게 했을까……무엇이……대체 무엇이 그랬을까…….

그런데 물을 주면서 군자란을 보니, 병든 잎사귀 사이로 속살 같은 꽃대가 보였다. 아무도 관심을 가져주지 않는 가운데서도 군자란이 꽃대를 올리고 있었던 것이다. 분갈이도 하지 않고, 거름도 주지 않고, 고운 눈길 한번 얹어주지 않았는데, 올봄에도 변함없이 꽃대를 보여주는 군자란의 사랑, 아니 군자란의 생명에 대한 약속.

그 모습을 보자 나는 갑자기 온몸에 기운이 빠져나가는 것 같았다. 내가 네게 그토록 냉정하게 대했는데, 넌 어떻게 지치지도 않니. 내가 널 그렇게 춥게 내버려두었는데 내가 원망스럽지도 않든. 어떻게 그런 사랑이 가능한 거니. 어떻게 그런 마음이 가능한 거니…….
내 의식 저편에는, 꽃을 쳐다보던 주인이 떠나고 없어도 변함없이 아름다운 꽃들에 대해 삐딱한 배신감 같은 것이 자리하고 있었던가 보다. 물을 주고, 거름을 주고, 벌레를 잡아주던 사랑하는 사람이 떠나도 아무 일 없었다는 듯 여전히 표정이 환한, 그 화려함이 서운했

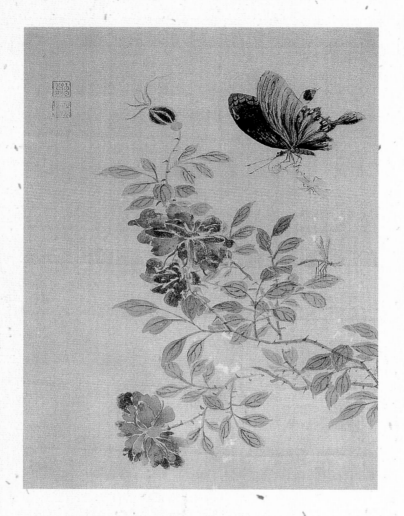

심사정, 「꽃과 나비」, 비단에 채색, 24.3×18.0㎝, 조선시대, 서울대박물관 소장

꽃을 피우겠다는 그 지극함과 간절함. 나도⋯⋯이제⋯⋯내 영혼을 내팽개치는 잔인한
짓은 하지 말아야겠다.

던가 보다.

꽃을 죽게 내버려두었던 마음. 그 마음은 곧 나를 죽이는 마음이기도 했다. 그런데 군자
란은 한결같이 꽃피울 준비를 하고 있었다. 꽃을 피우겠다는 그 지극함과 간절함. 나
도……이제……내 영혼을 내팽개치는 잔인한 짓은 하지 말아야겠다.

저 죽지 않겠다고 약속할게요.

얼마 전, 나는 그에게 말했다. 군자란처럼 그에게 약속했다.

내게 아주 특별한 것

"부처님께서 깨달음을 얻으셨다는 곳의 보리수 잎이에요. 언니가 생각나서 가져왔어요."

그러면서 후배는 말라서 납작해진 나뭇잎을 책 속에서 꺼내주었다.

보리수 잎은 생각보다 크고 넓었다.

"이렇게 사람들마다 나뭇잎을 따오면, 그 나무는 어떻게 되겠니? 나중에는 벌거숭이가 되겠다."

한 달 동안의 여행에서 짐도 만만찮았을 텐데, 그 먼 곳에서 나를 생각하며 나뭇잎을 책갈피에 넣고 다녔을 후배를 생각하니 괜히 미안해졌다. 그래서 부러 퉁명스레 트집을 잡았다.

"나무에서 딴 거 아니에요. 바닥에 떨어져 있던 거 주워왔어요. 언니가 좋아하실 것 같아서……."

나는 투박하게 던진 말과는 달리, 후배가 건네주는 보리수 잎을 정성스럽게 받았다. 마치 갓 태어난 어린아이를 받아들 듯 두 손으로

조심스럽게 받았다.

부처님께서 깊은 삼매에 드셨을 때, 지글거리는 태양을 막아주고 사나운 빗줄기를 진정시켜주었을 보리수. 평범한 중생이 부처로 거듭나는 역사의 현장을 묵묵히 증명했을 보리수.

그래서 '석가모니'라는 단어 위에 모자처럼 등장하는 수식어.

헌데 그 모자는 아무리 뜯어보아도 그다지 화려하지 않았다.

역사 속에 당당하게 자리를 차지하고 있는 유명세와 달리 평범하기 그지없었다. 그저 우리 주변에 흔히 널려 있는 사과나무 잎이나 떡갈나무 잎 같았다. 낙엽 속에 섞여 있었다면 찾아내기가 힘들 정도로 특징이 없었다.

그런데도 평범하기 그지없는 보리수 잎이 내게는 아주 특별한 의미로 다가왔다.

부처님과 같이 있었다는 한 가지 이유만으로 보리수 잎은 대번에 평범한 낙엽 속에서 빛이 났다.

내가 사랑하는 사람이 갖고 있던 손수건, 그가 입고 있던 체크무늬 남방과 감청색 넥타이, 서류 가방과 모나미 볼펜⋯⋯. 모두 평범하기 그지없고 어디서나 살 수 있는 흔한 것들이지만, 사랑하는 사람이 입었고 그의 손길이 닿았기에 내게는 특별한 것이 된다.

밥 먹었어?라는 진부한 말도 그의 목소리로 들으면, 죽은 문장에 피가 돌듯 아연 생기가 넘치기 시작한다.

토요일 오후 3시에 만나자, 라는 말을 들으면, 갑자기 '3'이라는

이종악, 「선창계람船倉繫纜」, 25.0×35.0㎝, 1763, 조선시대, 한국정신문화연구원 소장

어떤 장소가 의미 있는 것은 그곳에 내 기억이 남아 있기 때문일 것이다. 전문적인 화가들이 보면 치졸하다고 비웃을지도 모를 필력으로 굳이 그 장소를 그리는 것은 그만큼 기억이 소중하다는 뜻이 아닐까.

숫자는 시계 속에 누워 있는 12개의 숫자 중에서 느닷없이 툭 불거져 나온다. 토요일이 올 때까지, '3' 시가 될 때까지 무수하게 가슴속에 되새기면서 떠올려볼 숫자. 그래서 '3'은 단순한 숫자가 아니라 만날 때까지의 가슴 두근거림을 상징하고, 만났을 때의 터질 듯한 환희를 상징한다.

만약 약속시간이 지났는데도 그를 만나지 못했을 때, 또 그가 예고 없이 약속장소에 나타나지 않았다면 '3'이라는 숫자에는 서운함과 아쉬움, 때론 원망과 절망감까지도 뒤섞이게 될 것이다. 울리지 않는 핸드폰도 내 기억 속에서 슬픔으로 자리 잡을 것이다. 그렇게 숫자에, 물건에 마음을 주며 우리는 인생을 엮어가는지도 모른다.

떠나간 사람에 대한 그리움.

이제 다시는 만날 수 없고 볼 수도 없는데, 그 사람과 함께했던 시간 속에 녹아 있는 사소한 물건들. 우연히 길을 가다, 그가 입었던 옷과 똑같은 옷을 발견했을 때, 왈칵 달려드는 그리움…….

문득 스치는 비누 냄새의 기억. 카푸치노를 마시다 떠오른 그의 웃음. 해질녘이라서 전화했어요. 미안해요, 바쁠 텐데…….

냇가에 나와 이쪽에서 항상 그와 통화를 했었지. 땅거미가 질 때면 허허로운 마음을 가누지 못해 그에게 전화를 했었지…….

그렇게 그리움을 털어내고, 기억을 밀어내면서 우리는 슬픔을 잠재우는지도 모른다. 그게 인생이라고 평범한 물건 속의 추억이 내게 말한다. 따지고 보면 평범이란 존재하지 않을지도 모른다. 비범한 것

도 내가 무관심하면 평범한 것이 된다.

"어떻게 이걸 가져다줄 생각을 했니……. 여행하기도 힘들었을 텐데……."

머리의 무게를 이기지 못하는 갓난아이를 안 듯이, 두 손에 소중하게 보리수 잎을 받쳐 들고서 후배에게 말했다.

"인도에 가서 비로소 언니 책을 읽었어요……. 얼마나 가슴이 아팠는지 몰라요……. 언니가 얼마나 보고 싶던지……."

나처럼 후배도 평범한 것에 마음을 섞고 있구나……. 먼 곳으로 떠나 어둠이 내릴 때, 후배도 외로웠구나……. 내 책 때문이 아니라, 그녀의 특별한 기억이 내 책과 맞물려 마음을 흔들어놓았을 것이다. 기왕이면 좋은 기억을 가지렴……. 기왕이면 네 마음을 맑게 하고, 네 영혼을 따뜻하게 해줄 그런 만남을 가지렴……아프지 말고…….

나는 물기 젖은 후배의 눈을 바라보며 마음으로 속삭였다.

'3'이라는 숫자가 아픔이 되고 아쉬움이 되는 것이 아니라 설렘이 되고 환희가 되도록 그렇게 속삭였다. 그래서 그 만남의 장소가 즐겁게 추억되고 행복하게 기억되기를……. 보리수 잎이 부처님을 떠올리게 하듯이 그렇게…….

꿈에서 현실로, 현실에서 꿈으로
—추억의 콘서트

"하얀 목련이 필 때면 다시 생각나는 사람……."

　사람들은 박수도 잊은 채 그녀의 목소리가 이끄는 대로 목련꽃 아래로 들어갔다.

　나이 든 사람들이 객석을 가득 메운 추억의 콘서트.

　굳이 소리를 지르지 않아도 잔잔하게 마음이 통하는 가수와 관객들. 젊은 시절의 열정은 아니더라도 결코 녹록지 않은 삶의 아픔이 밴 그녀의 목소리. 그래서 듣는 사람을 더욱 숙연하게 만드는 늙은 여가수의 노랫소리. 넓은 붉은색 선글라스를 쓴 그녀가 마치 맹인가수처럼 쓸쓸해 보인다.

　억지로 비틀어 짜지 않아도 굴곡진 삶 속에서 정련되었을 목소리가 객석에 앉은 천여 명의 얼굴 위로 쏟아져내린다. 때론 시위 현장에서, 때론 직장에서, 그리고 때론 젊은 날의 상처 속에서 울고 괴로

위했을 관객들의 지난 시간이 모래 위의 비질 자국처럼 얼굴에 새겨져 있는 사람들. 각자 살아온 사연은 다르더라도 수많은 시간 동안 상처를 만들며 살았을 그들의 가슴속에, 그녀의 노래가 위로처럼 젖어든다. 그 위로 같은 노래를 들으며 사람들은 이미 사라져버린 젊은 날의 꿈과 기대, 설렘과 조바심에 마음을 맡긴다.

그래, 그때 봄비가 몹시 심하게 쏟아지던 날, 그가 도서관 앞에서 나를 기다리고 있었지. 비를 맞아 축축해진 국방색 점퍼 뒤로, 최루탄에 젖은 교정이 오후의 어둠 속에 잠기고 있었지. 그때 우린 참, 가난했었어. 미래에 대한 확신도, 삶에 대한 욕망도 잃어버린 채 그저 매캐한 연기 속에서 시간을 땜질하고 있었지.

　　"이루어질 수 없는 사랑……이었기에……."

한때는 내 가슴을 들뜨게 했고 가슴 가득 충만한 사랑을 느끼게 했던 그는 어느새, 삶의 무게에 짓눌려 허덕이고 있었다. 하루 늦으면 은행 이자가 얼마인지 알아? 뭐가 그렇게 바쁘다고 미적거려?

좋은 음악을 들으면, 온몸이 부르르 떨린다고 했던 그 사람.

그는 콘서트장에 들어오기 전까지 공과금 문제를 들고 나왔다. 겨우 벗어나보려던 집안 살림을 여기까지 와서 시시콜콜 풀어놓는 그가 몹시 실망스러웠다.

내가 다시는 당신과 함께 음악회에 오나봐라…….

맛있어야 할 카푸치노 맛을 엉망으로 만들어버린 그의 입에서도 노랫소리가 흘러나왔다. 그런데 그가 노래를 부르려고 숨을 토해낼 때마다, 입에서 역한 냄새가 풍겨져나왔다.

그때가 언제였더라…… 젊은 시절 키스를 할 때면, 부드러움과 감미로움으로 내 눈을 감게 했던 그 입술. 그 똑같은 입에서 이젠 악취가 풍겨나오고 있었다. 나를 눈멀게 했고, 마음을 뒤흔들었던 그의 입에서 이젠……. 그렇게 세월은 그의 가슴을 갉아먹고 있었던가 보다.

그 냄새를 맡자 갑자기 그에 대한 연민이 내 속을 휘저어놓았다.

말하지 않아도, 이 시간까지 정신없이 일하다 뛰어왔을 모습이 눈에 선했다. 힘겹게 집어 삼킨 독한 삶의 쓰라림이 자기 입을 통해 흘러나오는지도 모르고 눈감은 채 노래를 따라 부르는 그 사람. 한때 나의 밤을 빼앗아갈 정도로 사랑했던 그 사람.

"저 별은 나의 별 저 별은 너의 별 아침 이슬 내릴 때까지……."

천장까지 이어진 통유리 밖으로는 어느새 어둠이 내려앉고 축제와도 같은 밤이 깊어가고 있었다. 가수들이 바뀔 때마다 박수를 치며 어린아이처럼 함박웃음을 터트리는 사람들은 잠시 현실을 떠나 젊은 시절의 순수함으로 되돌아가 있었다.

돈 문제도, 사람들과의 사소한 마찰도, 아이들에 대한 조바심과 일에 대한 부담스러움도 이 순간만큼은 꺼버린 핸드폰과 함께 사라

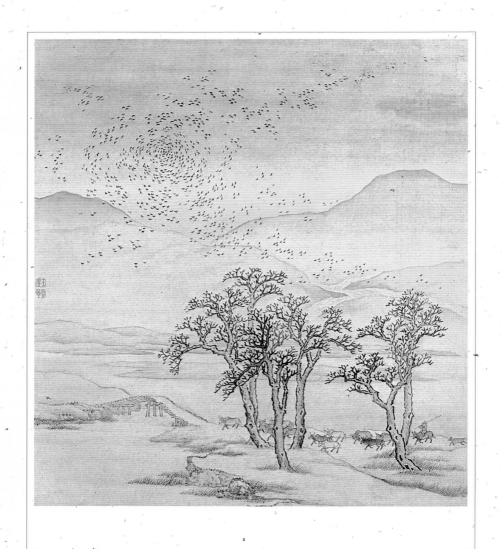

왕운, 「방고倣古산수도」, 화첩 비단에 담채, 39.7×36.1㎝, 중국, 도쿄 국립박물관 소장

해질녘의 쓸쓸함과 고즈넉함이 배어나는 사람의 목소리에는 삶의 진실이 담겨 있다. 찬란하게 타오르다 떨어지는 낙조처럼 생을 통렬하게 불태우고 사라지는 자의 뒷모습은 아름답다.

진 듯 보였다. 대신 추억 속에 잠긴 그리움만으로도 우리는 충분히 위로받는 듯했다.

　다시 일상으로 돌아가면 밤하늘의 별만큼이나 수많은 얘기를 다시 시작해야지. 별로 할 얘기가 없고 쳐다보기조차 민숭민숭하더라도 다시 이야기를 시작해봐야지. 포기하지 않고 다시 시작해야지. 그 동안 서운했던 감정, 실망스런 느낌 같은 것은 조용히 내려놓고 이젠 내가 먼저 그에게 말을 걸어봐야지……

　　　"우리는……끝이 없는 어둠 속에서도 찾을 수 있는 우리는……"

　우리가 비록 천둥치는 운명으로 만나지 않았다 해도, 이젠 타오르는 가슴 하나로는 충분한 사이가 아니라 해도 다시 시작해봐야지.

　머리가 벗겨져서 마치 암 치료를 받다 나온 사람 같은 옛날 가수가 기타를 치며 노래를 불렀다. 손끝으로가 아니라 혼을 실어 온몸으로 기타를 쳤다. 마치 자신의 노랫소리에 취한 듯 눈을 감은 가수는 비록 세월의 바람에 머리카락이 빠지고 쇠락했지만 내 눈에는 아름다워 보였다. 그 어떤 젊은 가수보다 아름다웠다.

　노래를 부르는 가수나 노래를 듣는 관객 모두 이젠 축제 때문에 가슴 두근거리는 시간에서 멀어졌지만 그렇다고 기억마저 지우지는 않았다. 4월이 되면, 죽은 대지에서 라일락을 꿈꾸는 4월이 되면, 우리는 또다시 라일락을 볼 수 있을 것이다. 라일락을 볼 수 있다는 꿈만

으로도……우리는 아직 죽은 목숨은 아닌 것이다…….

우리는……아직……살아 있는 것이다…….

꿈을 꾸고 있는 한…….

수행자의 향기

연꽃 위에 앉은 스님의 뒷모습을 그린 이 그림은 단원 김홍도의 만년 작품이다. 웬만해서 화가들은 사람의 뒷모습을 잘 그리지 않는다. 인물화에서는 더더욱. 헌데 회색 가사를 입은 강파른 스님의 뒷모습이 그 어떤 법문보다도 깊은 감동을 자아낸다. 사람으로 태어나 우주의 진리를 깨우치기 위해 목숨을 건 사람. 그런 사람의 모습은 아름답다. 뒷모습까지도 아름답다.

우리 주변에서 흔히 볼 수 있는 평범한 스님인 그림의 주인공은 그러나 결코 평범한 사람이 아니다. 바로 부처이다. 깨달은 사람이다. 그것은 머리를 비추는 광배光背와 스님이 앉아 있는 연꽃 방석을 보면 알 수 있다. 흔히 연화대좌라 불리는 연꽃 방석은 부처님이 앉는 자리를 의미한다. 연꽃은 더러운 물 속에서도 아름다운 꽃을 피워낼 수 있기에 부처를 상징하는 꽃이 되었으리라. 그런데 이 연화대좌 또한 예사롭지 않다. 대부분의 불화佛畵에서 연꽃잎은 규칙적으로 배열되어 있다. 그래서 차분하고 정형화된 느낌을 준다. 위대하신 분을 더욱 돋보이게 하기 위한 배려일 것이다. 그런데 이 그림에서는 기존의 불화 전통과 도무지 어울리지 않는 형식을 차용했다. 생화生花를 쓴 것이다. 그 생화는 뭉게뭉게 피어오른 구름과 섞여, 구름바다가 연꽃 대좌 같은 착각을 일으키게 한다.

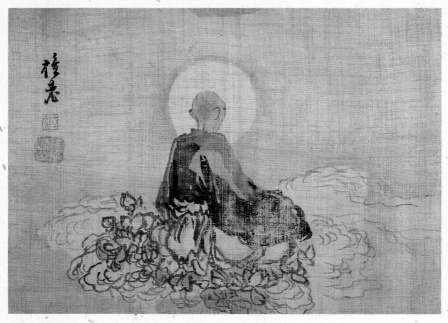

김홍도, 「염불서승」, 모시에 담채, 20.8×28.7㎝, 조선시대, 간송미술관 소장

사람으로 태어나 이 우주의 진리를 깨치고자 목숨 건 자가 있다면, 그런 사람은 향기롭다. 모과처럼 향기롭다.

　여기에 인공적인 냄새가 나는 것은 아무것도 없다. 온몸에 금박을 둘러 왠지 우리가 살고 있는 세상과는 격리된 듯한 절집의 부처님이 아니라 실재實在하는 부처의 모습이다. 그것은 마치 우리 모두가 부처라는 불교의 가르침을 그림으로 녹여낸 듯하다. 단원이 불교를 삶 속에서 느끼고 있다는 증거이리라.

　'단노檀老'라고 간략하게 쓴 호는 '단구丹邱'와 함께 단원이 만년에 즐겨 쓴 호이다. 흔히 풍속화의 대가로만 알려진 단원은 「염불서승念佛西昇」 같은 불화를 상당수 그리고 있다. 그

의 불심佛心은 연풍 현감을 지내던 시절, 상암사라는 절에서 기도를 하고 아들을 얻었을 때부터 두터워졌을 것이다. 마흔여덟 살의 늦은 나이에 얻은 아들이었기 때문이다. 혹은 자신을 특별히 아껴주던 정조가 급사한 후, 아들의 월사금마저 줄 수 없었던 궁핍 속에서 불심이 우러났는지도 모른다. 아무튼 평소 말이 없고 신선 같은 사람이었다는 단원의 말년이 매우 비참했음은 잘 알려진 사실이다. 그 비애와 그늘 속에서 이 그림은 탄생했다.

그렇다면 인생을 파고드는 고통과 괴로움은 축복인가 저주인가.

내 사랑하는 아들의 할아버지

"엄마, 할아버지 좀 연신내 이모 집으로 보내세요!"

"왜?"

"할아버지하고 함께 방 못 쓰겠어요, 불편해서……."

"뭐가 불편한데?"

"책상 밑에 양말을 집어던져놓지를 않나, 신문지를 방안에 늘어놓지를 않나, 아무리 치워도 맨날 어질러놔서 공부가 안 돼요."

2박3일 동안 수련회를 다녀온 큰 애가 한 말이었다. 수련회에 갔다가 학교에 도착한 시간이 한 시간이 지났는데도 오질 않아 다그쳤더니, PC방에 갔다 왔단다.

그래서 야단을 치자 엄마에 대한 화풀이를 그런 식으로 하는 것이었다.

"그럼, 양말하고 신문지만 치우면 되겠네? 또? 문제되는 것 있어?"

"에이 참, 그리고 잠잘 때도 코를 너무 골아서 제대로 잘 수가 없

어요. 연신내가 할아버지 다니시는 복지관하고도 가깝고 그러잖아요. 그러니까 할아버지 연신내 가시라고 하세요."

"넌 그럼, 나중에 네 자식이 엄마아빠 싫다고 하면 다른 곳으로 보낼래?"

"엄마아빠는 할아버지처럼 행동하지 않잖아요."

"아니지, 할아버지 같은 행동은 하지 않더라도 네 자식이 싫어하는 행동을 할 수는 있지."

"……."

"아무튼 할아버지한테 그건 말씀드려서 고치시라고 할게. 불편한 것이 있으면 서로 고치면서 살아야지……."

그렇게 말을 하고는 아들 방을 나왔다.

귀가 어두운 아버지는, 방안에서 그런 대화가 오가는지도 모른 채 마루에서 TV를 크게 틀어놓고 계셨다.

나는 저녁 설거지를 하고 방으로 들어왔다.

평소 아들은 어린애답지 않게 할아버지를 잘 챙겼다. 맛있는 것이 있으면 할아버지에게 먼저 갔다드렸고, 행여 할아버지의 귀가가 늦으면 나보다 더 걱정을 했다. 아무리 씻어도 냄새나는 여든넷의 할아버지를 보듬고 잠이 들었고, 걸핏하면 껴안고 얼굴을 비벼댔다. 그래서 나는 역시 효도는 말로 할 것이 아니라 함께 살면서 직접 실천하게 해주는 것이 중요하다는 생각을 했다.

그런 아이가 느닷없이 할아버지를 이모 집으로 보내자고 했다. 이

제 중학생이 되어, 사춘기라서 그런 걸까.

나는 아들의 말 한마디에 그렇게 쓸쓸할 수가 없었다. 설거지를 하면서 감정을 추스렸는데도 쉽게 진정되지 않았다. 방에 와서 문을 닫고 앉자 갑자기 눈물이 걷잡을 수 없이 쏟아졌다.

그러나 참았다.

왜냐하면 내일은 하루 종일 약속이 있어서 새벽부터 나가야 하기 때문이다. 모처럼의 만남인데 눈두덩이 퉁퉁 부운 모습을 보여줄 수는 없었다. 다른 사람에게 걱정을 끼치고 싶지 않았다.

화가 나서 한 말일 텐데 그런 걸 가지고 서운해하고⋯⋯나도 참⋯⋯.

나는 음악을 들으며 가부좌를 틀고 앉아 그렇게 마음을 진정시키고 있었다.

그때 아들이 문을 열고 들어왔다.

"엄마, 여드름 좀 짜주세요."

평소 내가 여드름을 짜려고 하면, 아프다고 도망가는 아이가 제 발로 들어와 코에 난 여드름을 짜 달라고 했다.

"그래⋯⋯."

나는 별말 없이 아이의 얼굴을 맞대고 여드름을 짰다.

그런데 그 순간, 왈칵 눈물이 쏟아졌다. 소나기처럼 넘쳤다. 아이의 얼굴이 보이지 않을 정도로 계속 쏟아졌다.

"엄마, 왜 우세요⋯⋯할아버지 때문에 그래요? 그건, 제가 잘못

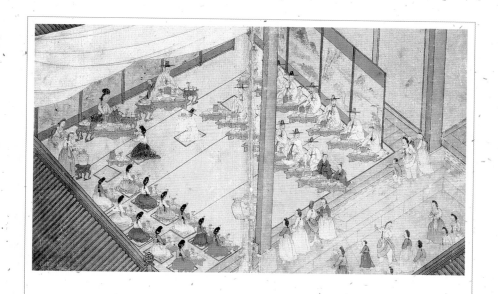

작자미상,「회혼례도」(부분), 비단에 채색, 33.5×45.5㎝, 조선시대, 국립중앙박물관 소장

집안의 친인척이 전부 모여 장수하신 노부부의 회혼례를 축하해주고 있다. 화려하게 살지는 않았지만, 자식을 먼저 앞세우지 않고 늙어갈 수 있다는 것은 얼마나 큰 축복일까.

했어요. 수련회 갔다 와서 피곤해서 그랬어요⋯⋯죄송해요⋯⋯다
시는 안 그럴게요."

"준우야⋯⋯."

"제가 잘못했어요. 정말 안 그럴게요."

"준우야⋯⋯엄마한테 화난 것은 알지만⋯⋯앞으로 다시는 그런
소리 하지 마⋯⋯. 알았지?"

"네. 다시는 안 그럴게요. 약속해요."

나는 엄마로서 아들한테 눈물을 보이기가 싫어 아들을 꼭 껴안았
다.

"할아버지는 엄마의 아버지야. 너도 누가 아빠 욕하면 싫지? 엄마
도 그래⋯⋯. 아무리 네가 엄마 아들이라도 할아버지 욕하면, 엄마
는 싫어⋯⋯. 할아버지 불쌍하시잖아. 할머니도 돌아가셨고⋯⋯.
의지하고 사셨던 아들들도 세상 떠났고⋯⋯. 할아버지는 엄마가 모
시지 않으면 가실 때가 없어⋯⋯. 그렇지 않아도 엄마가 바빠서 할
아버지한테 잘해드리지도 못하는데, 너까지 이러면⋯⋯엄마 너무
힘들어⋯⋯."

"제가 잘못했어요. 진심이 아니었어요. 정말 그렇게 생각하지 않
는데, 화가 나서 한 말이었어요."

"그래⋯⋯엄마도 알아. 우리 준우가 얼마나 마음이 따뜻한 사람
인지 잘 알아⋯⋯그러니까 더 서운한 거야⋯⋯그럴 사람이 아닌데
그런 말을 해서⋯⋯엄마한테 서운한 것이 있어도 할아버지한테는

그러지 마……. 알았지?"

그렇게 말하면서 내 가슴은 서러움과 회한으로 벌떡거렸다.

말년을 딸집에 얹혀서 비참하게 사시는 아버지에 대한 연민. 늙은 부모를 남겨두고 먼저 세상을 떠난 오빠들에 대한 원망. 그리고 눈 한번 제대로 마주치며 살갑게 대해드리지 못하는 나 자신에 대한 후회가 뒤섞여 눈물은 끊임없이 쏟아졌다. 아무리 참으려 해도, 내일 약속 있어서 이러면 안 되는데 싶어도 눈물은 그치질 않았다.

"엄마가 저한테 해주신 게 뭐가 있다고 그러세요? 남들처럼 마음대로 돈을 주셨어요, 옷을 사주셨어요? 책 한 권을 사고 싶어도 마음대로 못 샀어요. 이렇게 사는 것, 아주 지긋지긋해요. 어서 빨리 집을 벗어나고 싶어요!"

대학 4학년 때, 난 그렇게 어머니한테 퍼부었다.

내 다시는, 이 집구석에 발도 들여놓지 않으리라……다짐하면서…….

그때, 어머니는 내게 한마디 대꾸도 하지 않으시고 옥상으로 올라가셨다. 그리고 내려오지 않으셨다. 나는 죄송한 마음에 옥상으로 따라 올라가지 못했다.

한참 만에 내려오신 어머니의 눈은 퉁퉁 부어 있었고, 그 모습은 내 가슴에 쇠스랑 자국처럼 찍혀서 평생 빠지지 않았다.

준우야, 이 자식아……. 너도 나중에 상처 받는다…… 그러지 마라…… 네 가슴에도 날카로운 쇠스랑이 박히면 어떡하니…… 그럼

너만 아파…… 내 사랑하는 아들아…….

　내 눈물은 어쩌면 아들에 대한 서운함 때문이 아니라 내 처지에 대한 서러움 때문에 쏟아졌을 것이다. 육친에 대한 어쩔 수 없는 아픔 때문이었을 것이다.

　자신의 전 생애를 바쳐 자식들을 위해 헌신했는데, 남은 것이라고는 우화羽化하지 못한 매미껍질 같은 육신뿐인 아버지. 이젠 목발 없이는 한 발짝도 걷지 못하시는 아버지……나의 아버지…….

　평소에 잘 버티고 있었는데……잘 견딘다고 생각했는데……그렇게 내 가슴속으로 서러움이 고여들고 있었나보다.

　나는, 나와 똑같이 가슴을 벌떡거리며 우는 아들을 보듬고 한없이 서서 울었다. 내 어깨가 젖을 때까지……아들의 어깨가 젖을 때까지…….

늦게 피는 꽃

"저길 봐……. 우리가 올라올 때는 몰랐는데, 여기서 보니까 어때? 구불구불한 길이 한눈에 보이지?"

섬진강 매화밭을 허적거린 뒤 지리산 정령치에 올랐을 때, 그가 말했다.

해발 1,172미터 높이의 정령치에 차를 대자, 저 멀리 우련한 산들이 겹겹이 물러나며 시야에 들어왔다. 산이 발을 딛고 있는 땅에는 집들이 계곡의 조약돌처럼 흩어져 있었다. 산에서 굴러 내려온 돌멩이들이 모여 있는 것 같았다.

"여기서 보면 먼지처럼 작게 보이는 저 집들 속에 우리가 살고 있어. 아무 일도 없는 듯이 평온해 보이기만 하지. 그런데 알고 보면 수많은 사연을 간직하고 있지. 지금 이 순간에도 저 작은 집 어느 곳에서는 사람이 태어나고, 또 다른 집에서는 눈을 감는 사람도 있겠지……. 외딴 집에서는 상처받은 가슴으로 슬픔에 잠겨 있는 사람도 있을 테고, 사랑하는 사람을 만날 생각으로 흥분과 기대에 부푼 사람

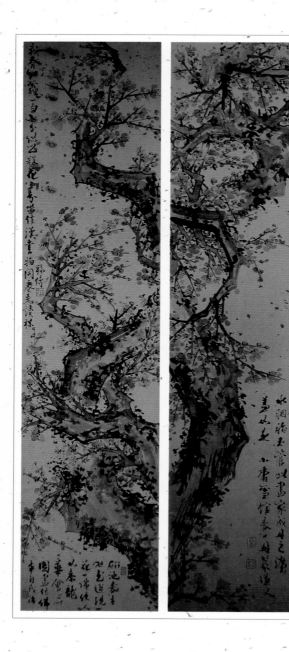

조희룡, 「홍매도」, 종이에 담채, 각 127×30.2cm, 조선시대, 개인소장

용처럼 구불구불한 매화 고목에서 연분홍 꽃이 피는 광경을 지켜볼 때 화가의 마음은 얼마나 요동칠까. 어쩌면 다시는 꽃이 피지 않을지도 모른다고, 이젠 정말 죽은 나무일거라 의심했던 고목에서 가장 먼저 추위를 걷어낸 꽃 매화.

도 있을 거야. 위에서 내려다보면 흔적도 없는데……우주에서 보면 우리 모두 티끌 같은 존재들일 뿐인데……."

딱히 누구에게랄 것도 없이 혼잣말을 하는 그의 옆얼굴은 자신이 지나온 시간 속의 어느 지점을 거닐고 있는 듯이 보였다. 긴 시간 동안 산모퉁이를 돌고 돌아 여기까지 올라온 자기 삶의 여정을 회상하는 듯이 보였다.

어머……같은 꽃밭에 있는 꽃인데도, 어떻게 이 나무의 꽃은 벌써 져버렸을까……아직 피지 않은 꽃도 있는데…….

꽃은 꼭 한 번은 피게 되어 있어. 빨리 피면 빨리 시들고, 늦게 피면 늦게 시들지……그러니까 조금 늦게 핀다 해서 조급해하면 안 돼. 알았지? 언젠가는 꼭 필 수 있다는 믿음을 가지고 살아야 해…… 그래서 정말 때가 되면 세상에서 가장 화려한 꽃을 피울 수 있어야 해…….

섬진강변 자드락길에 핀 매화밭에서, 시든 꽃을 보고 애달파하는 내게 그가 말했다.

그의 얼굴은 평온해 보였다. 때론 격렬한 숨결과 맹렬한 감정에 사로잡혔을 얼굴. 한때는 갈피 잡을 수 없는 그리움으로 갈증에 힘겨웠을 그의 얼굴. 지금은 그 마음을 다 벗어버린 듯 얼굴이 무심해 보였다. 젊은 날의 날선 독기를 바람결에 씻어낸 듯 적연寂然해 보이기까지 했다.

아직도 정체를 알 수 없는 시퍼런 격정의 칼날에 베여 기진맥진해

있는 나는, 그의 옆얼굴을 그윽이 바라보았다. 마른기침 한번에도 온몸이 심하게 흔들리는 나는, 어둠이 내릴 때까지 말없이 그의 모습을 바라보기만 했다.

산에 오르면, 발아래 펼쳐진 집들이 티끌처럼 작아 보인다. 그걸 알면서도 다시 집에 돌아가는 순간 일상에 파묻혀 허우적거리는 나는 그의 말을 다 이해할 수 없었다. 언제든지 힘들면 돌아가 쉴 수 있는 그의 넉넉한 품이 있는데도 난 아직 외롭다.

당신……나 때문에 많이 힘들었지요? 미안해요…….

미안하긴…….

당신이 나를 아무리 힘들게 한다 해도 이젠 물릴 수가 없어…….

그는 항상 그 자리에 정령치처럼 우뚝 서 있는데, 나는 그 산을 감싸고 흐르는 구름처럼 끝없이 움직인다. 그는 태산처럼 그곳에 그대로 있을 뿐인데, 나는 바람 부는 대로 흩어지는 구름처럼 한곳에 안주하지 못하고 방황한다. 때론 내 구름에 젖어 추웠을 그의 얼굴에 소연蕭然함이 배들었다.

나를 만나 수많은 시간을 애태웠을 그에게 이젠 나의 꽃을 보여주어야겠다.

비록 늦게 피더라도 나의 향기를 품어낼 수 있는 그런 꽃을, 올봄에는 꼭 보여주어야겠다.

40년 만의 깨달음

처음 중국에 갔을 때였다. 10여 일 동안 중경에서 상해까지 이동하는 긴 여행이었다. 비행기와 버스, 그리고 기차를 갈아타며 박물관을 순례하는 동안, 나는 대륙이라는 거대한 땅덩어리에 압도되어버렸다. 잠실운동장만한 진시황릉의 규모도 놀라웠고, 부처님의 발톱 하나가 내 키를 훌쩍 넘는 낙산 마애불의 어마어마한 크기에 입이 딱 벌어졌다. 해발 3천 미터가 넘는 아미산 꼭대기를 밀어내고(나는 그곳에서 산소 부족으로 정신을 잃었다) 사원을 세운 중국인의 무모한 불심佛心에도 할말을 잃었다. 어디 그뿐인가. 백 미터가 넘는 바위산 전체를 불교조각으로 장엄한 용문석굴을 보았을 때는 경외심을 넘어 그 도저한 기획력과 집요함에 몸서리가 쳐졌다. 경주 남산도 산 전체가 불국토佛國土나 다름없지만, 남산에는 왠지 모를 편안함이 서려 있다. 그것은 남산이 우리나라 땅이라서가 아니다. 남산에 있는 마애불의 양이 결코 적어서도 아니다.

상당한 양의 마애불이 자리를 틀고 앉아 있음에도 불구하고, 불상과 불상 사이에는 적당한 여백이 있기 때문이다. 그 여백을 밟으며 걸음을 옮기는 동안 감정을 추스를 수 있다. 용문석굴이나 대족의 마애불상들이 엄청난 규모로 보는 사람을 압도한다면, 남산은 있는 듯 없는 듯 자기 존재를 과시하지 않아서 좋다. 축구경기장의 좌석을 가득 메운 군중처럼

빼곡히 들어찬 용문의 불상들.

아렇게 질리도록 석굴을 보고서 버스에 오르면, 이번에는 나무 한 그루 없는 거대한 평원이 펼쳐진다. 가도 가도 보이는 것이라곤 지평선에 어려 있는 희끄무레함뿐이다. 지평선이 보이는 나라, 중국에 와서야 나는 비로소 내가 한국인임을 실감할 수 있었다.

어머니의 품처럼 혹은 등받이처럼 나를 감싸주고 받쳐주던 산이 그렇게 큰 위안이 될 수 있다는 것을 나는 먼 길을 돌아와서야 알 수 있었다. 버스를 타고 조금만 가도 금방 가닿을 수 있는 산. 그것은 마치 힘들고 어려울 때면 언제라도 달려가 안길 수 있는 어머니의 품처럼 아늑하고 든든한 안식처와 같다.

나는 평소에 무심히 지나쳤던 산들의 고마움을 허황한 벌판에 서보고서야 알았다. 고개만 들면 눈에 들어오는 인왕산이 바로 나의 '큰바위얼굴' 임을 오랜 방황 끝에서 비로소 깨달았다. 내가 만나는 사람, 내가 발 딛고 서 있는 공간이 가장 귀한 사람이고 가장 귀한 장소임을 알기까지 무려 40년이란 시간이 필요했던 것이다.

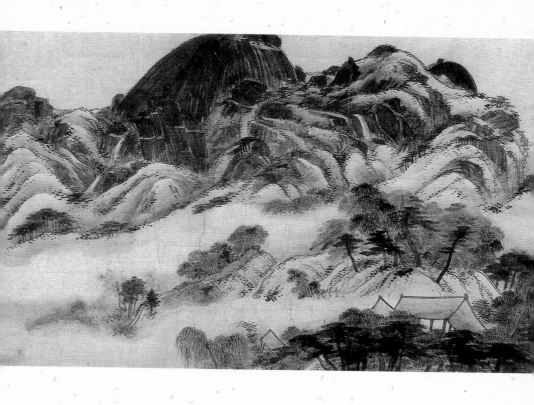

정선, 「인왕제색도(仁王霽色圖)」, 종이에 수묵, 79.2×138.2㎝,1751, 조선시대, 호암미술관 소장

나는 평소에 무심히 지나쳤던 산들의 고마움을 허황한 벌판에 서보고서야 알았다. 고개만 들면 눈에 들어오는 인왕산이 바로 나의 '큰바위얼굴'임을 오랜 방황 끝에서 비로소 깨달았다. 내가 만나는 사람, 내가 발딛고 서 있는 공간이 가장 귀한 사람이고 가장 귀한 장소임을 알기까지 무려 40년이란 시간이 필요했던 것이다.

추억을 팔던 날

"중도금은 4월 말일이고, 잔금은 5월 말일입니다. 계약서 자세히 읽어보시고 도장 찍으시기 바랍니다."

부동산에 집을 내놓은 지 닷새 만에 집이 팔렸다.

마음속으로는 팔리지 말았으면……하는 바람도 없지 않았는데 생각보다 계약이 빨리 이뤄졌다. 집 명의가 내 앞으로 되어 있었기 때문에 계약서에 서명을 해야 하는데, 이름 석 자를 쓰는 것이 그렇게 힘들 수가 없었다.

어차피 팔 집이었으니까.

나는 그냥 일어서서 나가고 싶은 마음을 간신히 억누르고 매매계약서에 이름을 썼다. 그렇게 내가 살던 집은 다른 사람을 새 주인으로 맞이하게 되었다.

"화단에 핀 꽃들은 전부 제가 심은 거예요. 아마 조금 있으면 꽃이 환상적으로 필 거예요."

나는 새 주인한테 굳이 하지 않아도 될 말을 했다.

"예, 저도 봤습니다. 그 동(棟)의 조경이 아주 잘되어 있더군요."

새 주인은 바로 뒷동에 사는 사람이어서 우리 동의 꽃을 인상 깊게 보았다고 했다. 나는, 그 꽃들 좀 잘 길러주세요……하려다가 그만 두었다.

여름에 가물 때면, 고무 호수를 꺼내다 물을 뿌렸던 시간들. 다섯 해를 사는 동안, 한 그루였던 수국은 다섯 그루가 되었고, 국화는 온 화단을 가득 메웠다. 분꽃과 나팔꽃은 가을 국화가 필 때까지 여름을 지켜주었고, 그 틈새에 여리여리한 채송화가 화단을 수놓았다. 작년에 새로 사다 심은 작약과 금낭화, 족두리꽃과 맨드라미……올 여름도 곱게 물들이겠지……사람들의 마음을…….

결혼 후 15년을 살면서 다섯 번째 옮긴 집이었다.

이사할 때마다 나는 화단에 꽃을 심었다. 그런데 2년을 살고 전세 기간이 만료되어 옮길 때쯤이면, 내가 심은 꽃들이 빈터를 가득 메웠다. 그렇게 나는 꽃만 심어놓고 떠났다.

누군가 다음 사람이 오면 참 행복하겠다……저 꽃들을 보고 살면…….

그렇게 부러움을 남겨두고 떠나왔다. 그런데 이곳에서는 오래 산 만큼 꽃들도 무성하게 자라 행복했는데, 다시 떠나야 할 시간이었다.

"시원섭섭하네……."

계약을 마치고 돌아오는 길에 남편이 말했다.

이 집을 살 때, 돈이 부족해 은행에서 융자를 받았다. 천정부지로

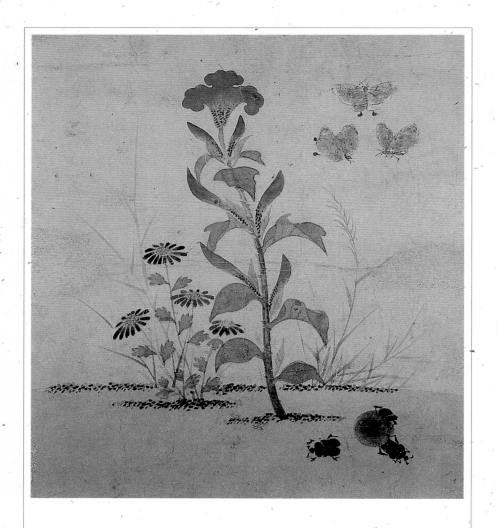

신사임당, 「맨드라미와 쇠똥벌레」(초충도 8곡병 제5면), 종이에 채색, 34×28.3cm, 조선시대, 국립중앙박물관 소장

내가 살고 싶은 집은 대궐같이 으리으리한 곳이 아니었다. 비 오는 날 그저 따뜻한 방바닥에 등을 대고 누울 수 있고 마당에는 채송화, 맨드라미, 분꽃 같은 수수한 계절 꽃을 심을 수 있는 집이었다. 흙이 없다면 화분에라도 꽃을 심을 수 있는 곳. 그래서 꽃 같은 마음을 잃지 않도록.

뛰는 집값이 무서워 일단 일을 저지르고 보자는 식으로 마련한 집이었는데, 은행 이자를 감당하기가 벅차서 결국 팔기로 결정했다.

그동안 집값은 우리 예상대로 계속 올랐고, 반대로 전세금은 제자리였다. 이제 집을 팔더라도 더 이상 빚을 지지 않고서 전세로 옮길 수 있을 것이다. 팔고 나면, 이제 은행 이자 걱정은 하지 않고서 살 수 있을 것이다. 대출 이자가 오를 것이라는 신문 기사를 보더라도 더 이상 가슴이 철렁 내려앉는 일은 없을 것이다.

막상 도장을 찍고 나오니, 생각보다는 덜 서운했다. 허전함도, 상실감도 그다지 심하지는 않았다. 그저 집은 사람이 몸을 누이고 사는 곳일 뿐이라는 생각을 다시 하게 되었다. 집을 팔면 통곡할 것 같은 마음도 빗자루로 마당을 쓸어낸 듯 가지런해졌다. 다시 홀가분한 마음으로 새 출발을 할 수 있을 것 같았다.

이렇게 결행하고 나면 별것도 아닌데 그동안 무엇이 그렇게 집을 움켜쥐고 있게 했을까.

어머니가 생의 마지막을 나와 함께 보내셨던 곳. 혼자 남은 아버지가 이제는 목발을 짚어야만 움직일 수 있는 곳. 초등학생이었던 큰애가 여드름이 나더니 중학생이 되고, 유치원생이던 둘째가 초등학교에 들어간 곳. 집은 그런 추억을 간직한 곳이었다.

내 삶의 흔적들을 담아 다섯 권의 책을 내고, 사투를 벌이듯 박사과정을 마쳤던 곳. 열심히 살아보겠노라고……늦게 꽃을 피우더라도 절망하지 않고 살아가겠노라고 약속했던 곳. 집은 내게 그런 마음

의 장소였다.

그런데 언제부턴가 그 추억에 발목이 잡혀 자꾸 뒤를 돌아보고 있었다. 앞으로 나아가기보다 뒤를 보면서 그 자리에 주저앉아 있었다. 나도 모르는 사이에 매너리즘에 빠져 살고 있었던 것이다.

대학원을 졸업하고 미술비평을 하면서, 스스로 잘 나간다고 생각했던 적이 있었다. 글도 심혈을 기울여서 썼고, 또 매번 읽어봐도 흡족했다.

그렇게 몇 년 동안 잡지에 정신없이 글을 쓰던 어느 날, 나는 내가 써놓은 글들을 읽어보고는 소스라치게 놀랐다. 분명히 다른 작가들에 대한 글이었음에도 불구하고 뭔가 이상했다.

내 글에는 작가들의 색깔이 지워진 채, 내 목소리만이 울려퍼지고 있었던 것이다. 나는 어느새……매너리즘에 빠져 글을 쓰고 있었다.

절망적인 순간이 아닐 수 없었다.

그걸 깨닫는 순간 나는 바로 비평 활동을 접고, 박사과정에 들어갔다.

비평계에서 지금까지 이루어놓은 성과와 그간의 노력이 아까웠지만, 그렇다고 내 영혼을 황폐하게 내버려둘 수는 없는 노릇이었다. 적당히 안주하면서 잘난 체할 수 있었던 미술평론가라는 명함을 버리고 다시 학생으로 돌아갔던 8년 전.

그렇게 이 집에서 일군 추억들을 내려놓고 다른 집으로 이사를 하게 된다.

새집에 가면 또 새로운 추억을 만들며 삶을 엮어갈 것이다. 이사를 하면, 먼지 쌓인 짐을 다시 한번 풀어보면서, 몇 년 동안 쓰지 않은 채 공간만 차지하는 쓸모없는 것들은 버릴 것이다. 그렇게 가끔씩, 이삿짐을 정리하듯 내 인생도 점검하면서 살아야겠다.

계약서에 도장을 찍고 오던 날, 나는 공부방에 들어와 관세음보살 사진을 앞에 두고 5백 배를 시작했다. 그동안 나를 한결같은 사랑으로 지켜봐준 사람에게 감사하는 마음으로 절을 했다.

당신과 사는 것은 너무 피곤해. 견딜 수 없을 정도로 힘들어……하면서도 결코 포기하지 않았던 그에게 말로 표현할 수 없는 감사의 마음을 담아 절을 했다.

그리고 이 집에 들어와 살 사람이 좋은 기운을 받으라고 축원했다. 내가 기도했던 자리에 다시 새로운 사람이 오면, 내가 느꼈던 만큼의 가피력加被力을 느껴보도록……. 그래서 도토리같이 작은 열매에 하늘을 뒤덮는 나무가 들어 있다는 놀라운 체험을 직접 느껴보도록…….

그렇게 듬뿍듬뿍 축복하는 마음으로 절을 했다.

엄마가 셋인 아이

"엄마, 다녀올게요!"

토요일 오후.

학교에 다녀온 둘째아들 민석이가 밥을 먹기가 바쁘게 가방을 메고 나선다.

"그래. 차 조심하고……."

나는 아이의 어깨에 손을 얹는 것으로 걱정스런 마음을 전하며 아이를 보냈다.

"네~, 저 보고 싶다고 울지 말고 잘 지내세요. 내일 올게요."

그러면서 둘째는 호빵처럼 부풀어오른 얼굴에 환한 미소를 지으며 대문을 나섰다. 어떻게나 얼굴이 살이 쪘던지, '중국호빵'이란 별명을 가진 민석이의 얼굴은 금세라도 터질 듯 동글동글하다.

그 얼굴이 오늘은 더욱 환해 보였다. 기분 좋을 때 민석이의 얼굴에 나타나는 특유의 표정이다.

둘째아들 민석이는 엄마가 셋이다.

비록 낳기는 내가 낳았지만, 주말이나 공휴일이면 이모가 엄마가 된다. 또 방학이 되면 경주에 있는 자연학교의 원장 선생님이 민석이의 엄마다.

아이가 없는 언니는 유난히 민석이를 예뻐했다. 그런 언니를 민석이도 잘 따랐다. 친자식처럼 따랐다. 하루 종일 눈조차 마주치기 힘든 엄마에 비해, 상대적으로 시간이 넉넉한 이모는 넘치도록 사랑을 민석이에게 쏟아주었다.

이모는 자식이 없지? 그러니까 나중에 크면, 민석이가 이모 아들 노릇을 해야 돼. 알았지?

또 이모가 죽고 나면, 제사도 지내줘야 되고……이모한테는 민석이가 아들이야……잊지 마……민석이는 이모를…….

"알아요. 엄마하고 똑같이 생각해야 된다, 이거죠? 맞죠?"

그렇게 내 말을 자른 민석이는 곧장 내가 할말을 덧붙였다.

그렇게 애들 보내고 나면, 허전하지 않니?

어느 날, 친구가 내게 물었다.

허전하기는……오히려 편하지. 모처럼 휴일에 마음껏 쉴 수 있는데 얼마나 좋니. 나는 그렇게 받아치며 내 마음을 감추었다.

날마다 옆에 끼고 잠자는 아이가 집을 나설 때면 서운한 마음도 없지 않으나 그 마음은 그리 오래 지속되지 않는다. 오히려 나 대신 민석이를 듬뿍 사랑해주는 또 다른 엄마가 있어 안심이 되고 편안하다.

경주 폐교를 수리해서 자연학교를 운영하고 계시는 민석이의 셋

째 엄마는 알게 된 지 벌써 세 해가 지났다.

민석이가 초등학교 1학년 때, 『불교신문』에 나온 자연학교 프로그램이 마음에 들어 4학년짜리 형과 함께 그곳으로 보냈다. 물론 초행길이었지만, 나는 따라가지 않았다. 경주역에서 내리면 버스를 타고 영천까지 찾아가라는 말만 했다.

그런 나를 보고 주변 사람들은 독하다고 했다. 유괴라도 되면 어쩌려고 그러느냐는 우려 섞인 목소리도 있었다. 그러나 나는 아이들을 강하게 키우고 싶었다.

절대로 마중 나오시지 마세요.

준우가 있으니까 걱정하지 않으셔도 될 겁니다.

모르면 아마 전화드릴 거예요.

나는 영천에 계신 원장님께 전화를 드려 신신당부를 했다. 그렇게 긴 장거리 여행은 준우로서도 처음이었다. 나는 준우를 보낸 후 걱정으로 속이 타는 듯했지만, 일단 아이들을 믿어보기로 했다. 설령 조금 헤매고 두려워하더라도 그걸 극복하는 과정에서 큰 교훈을 얻으리라는 기대도 없지 않았다.

기차 안에서 방송이 나올 거야. 그 방송 잘 듣고 있다가 내릴 때 되면 미리 준비하고 바로 내려야 돼. 알았지? 네 시간이 넘게 걸릴 테니까 한숨 푹 자고 가다보면 도착할거야.

나는 준우에게 걱정이 섞인 잔소리를 몇 마디 했다. 엄마의 목소리에 행여 걱정이 담겨 있으면 아이가 불안해할까봐, 아무렇지도 않

작자미상, 「백동자도百童子圖」,
종이에 채색, 69.5×36.7㎝,
조선시대

아이들이 있는 곳은 어디든
지 극락이고 천국이다. 아이
들의 웃음소리는 어떤 음악
보다 향기롭고, 아이들의 웃
는 얼굴은 어떤 그림보다 아
름답다. 사랑하는 내 아이
들. 그리고 우리의 아이들.

다는 듯이 말했다. 동네 슈퍼마켓에 심부름 보낼 때처럼 대수롭지 않게 말했다.

그렇게 아이들을 보내고 난 후 경주역에서 준우에게 전화가 걸려오기 전까지, 나는 아무것도 하지 못한 채 집 안을 서성거렸다. 몸만여기 있다뿐이지 마음은 내내 아이들과 함께 기차를 타고 갔다.

드디어 경주역에서 준우의 전화가 걸려왔다.

엄마, 잘 도착했어요.

오, 그래? 아이구, 내 새끼, 장하네. 역시 준우는 대단해. 그래 잠은 좀 잤어? 안 피곤해?

아니요. 한숨도 못 잤어요. 지금 원장님이 나오셨거든요. 원장님바꿔드릴게요.

그러면서 준우가 원장님의 핸드폰을 바꿔주었다.

서울역에서 기차를 타고 경주까지 내려온 두 아이들이 대견스럽고 안쓰러웠는지 경주역까지 마중을 나오셨단다. 경주 부근의 아이들만 받다가 이렇게 먼 곳에서 내려온 경우는 처음이라서 몹시 걱정되셨던가 보다.

그런데 원장님의 안쓰러움은 역에 나오시는 것으로 끝나지 않고, 두 아이를 '특별대우' 하는 데까지 이어졌다. 다른 학생들이 전부 교실에서 단체로 자는 데 비해, 민석이는 원장님과 한 이불을 덮고 잠을 자게 된 것이다. 그렇게 민석이는 원장님의 아들이 되었다.

민석이에게 나 아닌 또다른 엄마를 만들어주어야겠다고 생각하게

된 데는 아마 나의 허약한 건강이 계기가 되었을 것이다. 사람이 살다 보면 언제 어떻게 될지 모르는데, 그럴 때 엄마처럼 의지하고 기댈 수 있는 사람이 있다면 아이의 충격이 덜할 거라는 판단을 하게 된 것이다. 물론 내가 당장에 죽을 정도로 중병이 걸린 것은 아니었지만 몇 년 전, 정말 건강에 자신이 없었을 때 그런 생각을 하게 되었다.

그리고 아이들은 내가 낳았을 뿐이지, 나의 소유물은 아니라는 생각 또한 그런 결정을 하게 만들었다. 아이들에게는 마음을 나눌 수 있는 엄마가 많으면 많을수록 삶이 풍요로워질 거라 생각했다.

낯선 도시가 더 이상 낯설지 않고 친근하게 다가오는 것은 그곳에 사랑하는 사람이 살고 있기 때문이다. 민석이에게도 더 많은 엄마가 생겨서 가는 곳마다 편안해하고 마음을 놓을 수 있었으면 좋겠다.

"엄마, 내일 저녁밥까지 먹고 올 테니까 걱정하지 마세요. 아셨죠?"

아이는 통통 튀는 공처럼 달려나갔다. 그렇게 튀어나간 아이는 둘째엄마 품에 또 공처럼 튀어가서 안길 것이다. 따뜻한 세상의 품에 안길 것이다.

이른 봄의 대책 없는 충동

한 백년은 넘었을까. 귀기鬼氣가 느껴질 만큼 우람한 매화의 중동을 10폭 병풍에 풀어낸 「홍백매紅白梅 병풍」이 작품은 장승업(1843~97)의 작가적인 격정이 마음껏 발산된 보기 드문 수작秀作이다.

이상하게도 매화는 어린 나무에 핀 꽃보다 고목에 핀 꽃이 더 아름답다. 이미 수령이 다했을 것 같은 고목에서 전혀 예상치 못한 화려함으로 피어났기 때문일까. 이른 봄의 개화開花는 보는 사람의 마음을 물결처럼 흔들어놓는다. 그 붉은 꽃물결 사이로 햇빛이라도 파고들라치면 꽃들은 사무친 아름다움으로 몸을 뒤척인다. 뒤척이는 꽃 속에 들어가본 사람이라면 알 것이다. 지극한 아름다움은 지극한 슬픔이라는 사실을.

마음이 바쁜 탓이었을 게다. 이른 봄에 피는 꽃은 한결같이 잎사귀보다 꽃이 먼저 와 맺힌다. 진달래와 개나리가 그렇고, 목련과 산수유가 그러하다. 편안하게 몸을 누일 잎사귀 하나 없이 어쩌자고 꽃들은 그다지도 급하게 세상을 향해 달려나온 것일까. 잎사귀 없는 꽃을 보고 있노라면 그 대책 없는 충동성에 한숨이 저절로 나온다.

장승업은 대책 없는 매화의 충동성을 과감한 생략과 강렬한 색채 대비 속에 옮겨놓았다. 이 그림 또한 잎사귀 없는 꽃처럼 단도직입적이다. 군더더기가 없다. 중언부언하기에

는 세상을 향해 튀어나가고 싶은 마음이 더 급했을 것이다. 장승업도 붓을 들었을 때 손끝의 기운을 다스리기에는 역부족이었던 모양이다. 붓을 들자마자 단박에 휘저었을 것 같은 이 그림은 위아래가 잘려나갔기에 더 큰 나무가 되었다. 눈에 보이지 않는 부분이 보는 이의 상상력 속에서 무한히 확장되고 있기 때문이다.

위아래를 잘라내는 매화 기법은 그가 살던 시절에 상당히 인기가 있었던 모양이다. 유숙劉淑과 허련許鍊도 똑같은 형식의 매화 병풍을 남기고 있다. 그러나 형식이 비슷하다고 해서 그림이 내뿜는 기운까지 똑같다는 얘기는 아니다.

매화꽃에서 벚꽃으로, 벚꽃에서 복숭아꽃으로 산과 들이 타오를 때쯤이면 머지않아 봄날은 속절없이 저문다. 그 저무는 봄이 아쉬웠던 것일까. 장승업은 10폭 병풍 속에 영원히 떨어지지 않는 봄꽃을 가둬두었다. 그래서 모란이 뚝뚝 떨어지는 날에도 그의 꽃은 지지 않을 것이다.

봄날이 여러 번 바뀐 뒤, 마침내 퍽퍽한 다리마저 말을 듣지 않을 때에도 꽃은 여전히 필 것이다. 봄은 또 산과 들을 충동질하여 꽃불을 질러대겠지. 그러면 나는 식은 방에 누워 장승업이 가둬둔 매화꽃을 보며 와유臥遊나 즐길까.

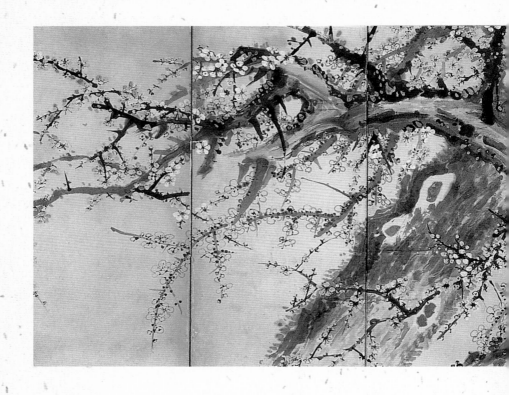

장승업, 「홍백매 병풍」(10폭), 종이에 담채, 90×433.5㎝, 조선시대, 호암미술관 소장

뒤척이는 꽃 속에 들어가본 사람이라면 알 것이다. 지극한 아름다움은 지극한 슬픔이라는 사실을…….

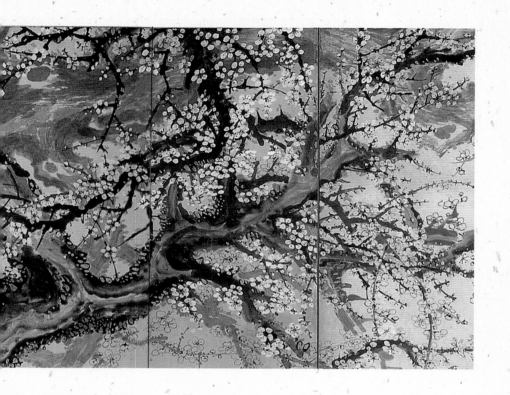

매화꽃 피는 날

온 천지가 흰 눈으로 덮여 있는데 매화꽃이 눈발처럼 휘날린다. 아니, 바람은 잠잠한데 온통 흰 꽃으로 분분한 매화밭이 어지럽게 눈길을 빼앗는다. 창 넓은 서재에 앉아 있는 선비의 마음도 이미 매화꽃에 물들었으리라. 그 설레는 마음을, 작가는 초가지붕과 다리를 건너는 나그네의 옷에 붉게 칠해놓았다.

이 그림은 송나라 때 임포林逋의 고사를 소재로 하고 있다. 임포는 절강성 서호라는 산에 홀로 은거하면서, 매화를 아내로 삼고 학을 아들 삼아 평생을 유유자적하며 살았던 사람이다. 복잡한 현실을 벗어날 수 없는 사람이라면 누구나 한 번쯤 마음속에 그리는 생활이었을 것이다.

그 때문인지 이 「매화초옥도」는 먹에 붓을 적시는 사람이면 누구나 탐내는 주제가 되어 여러 점의 그림이 남아 있다.

눈이 매화꽃처럼 흩날리는 날이면, 컴퓨터도 핸드폰도 끄고, 아무 예고 없이 찾아오는 벗을 기다려보는 건 어떨까. 벗과 더불어 따뜻한 차 한 잔으로 시린 가슴을 녹일 수만 있다면 얼마나 좋을까…….

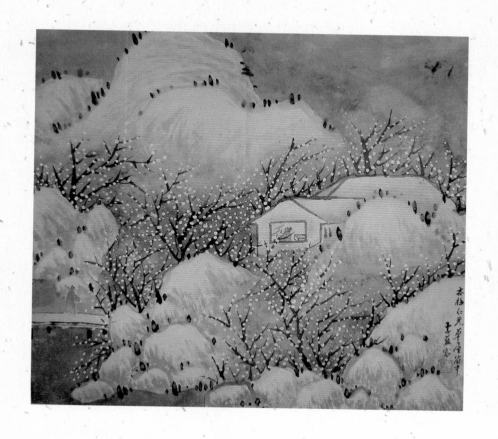

전기田琦, 「매화초옥도梅花草屋圖」, 종이에 채색, 29.4×33.2㎝, 19세기 전반, 국립중앙박물관 소장

창밖에 매화꽃이 눈발처럼 휘날리면, 헛헛한 마음에도 붉은 물이 번진다. 이런 날은 천지가 설렌다.

마흔세 해를 꽉 채운 날 아침

엄마, 저예요.

오늘이 바로 제가 태어난 날이에요.

엄마는 알고 계셨지요? 오늘, 엄마가 여덟 번째로 고생하신 날이라는 걸……

그런데 올해는 왜 한마디도 안 하세요?

예전 같으면 새벽부터 일어나서 미역국을 끓이시며 분주하게 부엌을 오가셨을 텐데, 오늘은 왜 조용히 계세요? 행여 제가 잊어버리기라도 할까봐, 며칠 후면 네 생일이다, 알고 있지? 하시던 엄마……

그런데 이번에는 왜 아무 말씀도 없으세요? 조금 있다가 저를 깜짝 놀라게 해주려고 그러시는 건가요? 내가 너 몰래 이렇게 생일상을 준비했다, 봐라, 하시면서 저를 기쁘게 해주려고 그러시는 거지요? 아니면, 이따 저녁에 언니들 오면 함께 잔치하려고 그러시는 건가요? 엄마……보고 싶은 엄마……

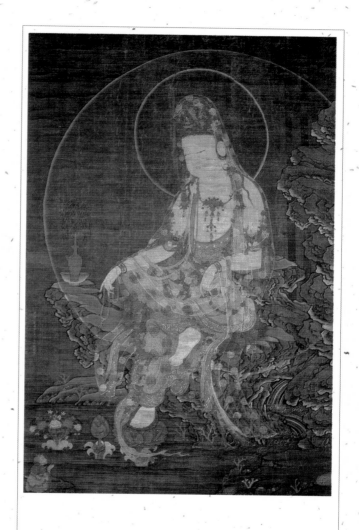

「수월관음」, 비단에 채색, 165.5×101.5㎝, 1323, 고려시대, 개인 소장(일본)

엄마, 저예요. 오늘이 바로 제가 태어난 날이에요. 예전 같으면 새벽부터 일어나셔서 미역국을 끓이시며 분주하게 부엌을 오가셨을 나의 엄마. 부디 편안하시기를…….

올해는 봄이 없어져버린 것 같아요. 겨울이 끝나고 꽃이 피는가 싶더니 바로 더위가 느껴지는 여름이에요.

그곳은 어때요? 그곳은 사철 봄만 있나요? 그럼 엄마는 너무 좋겠다……일 년 내내 그 좋은 꽃만 보실 수 있으니까.

이곳 소식 좀 전해드릴까요?

이른 아침에 냇가에 나갔어요. 어느새 잔디는 푸릇푸릇하게 물이 올라 있고, 봄마다 엄마가 캐오시던 쑥도 천변을 가득 채울 정도로 수북이 돋아났어요.

그 위에 춘흥春興에 겨운 꽃들이 하르르하르르 떨어지는데, 벚꽃과 개나리, 목련은 바람이 한창 꽃잎을 털어내더군요. 그 모습을 마치 어린아이처럼 짓궂은 조팝나무들이 팔짱을 낀 채 구경하고 있었어요. 그러거나 말거나 시멘트 블록 사이로 보랏빛 제비꽃들이 그 틈새를 메우느라 정신이 없었구요. 엄마도 보셨으면 좋아하셨을 텐데…….

그런데, 엄마……계단을 내려가서 잔디밭을 가로질러 가다가 깜짝 놀란 게 있어요.

벌써 봄이 끝나가고 있구나 하며 무심히 잔디에 눈길을 주다 화들짝 놀랐던 거지요. 제가 꽃들을 밟고 있었던 거예요. 잔디밭 사이로 깨알 같은 노란 꽃들이 목을 곧추세우고 있었는데, 워낙 작아서 제가 밟고 있다는 생각도 못하는 사이에 짓밟히고 있었던 거예요.

저는 얼른 잔디밭에서 나와 뒤를 돌아보았어요. 비록 제가 지나온

흔적은 눈에 띄지 않았지만 제 발에 밟힌 꽃들의 아픔은 그대로 남아 있겠지요.

그 보이지 않는 흔적을 더듬으면서 생각했어요.

꽃을 밟듯, 마흔세 해를 살아오면서 얼마나 많은 사람을 아프게 했을까 하고. 내가 의도하지 않았다 하더라도 아픔을 줄 때도 많았을 텐데……어떻게 사죄해야 하나……저 홀로 피어 있는 것만으로도 내게 충분히 행복을 준 사람들인데…… 마흔세 해를 꽉 채우던 날 아침, 저는 눈물처럼 고운 꽃을 밟고서야 깨달았어요.

지상에서 눈을 떠 있는 마지막 순간까지 참회하고 참회해야 하는 까닭을…….

엄마……며칠 후면 우리 이사해요.

엄마와 함께 보냈던 집을 지키지 못해서 미안해요……. 이 집은 햇볕이 잘 들어와서 화초가 잘 자라는가 보다, 평생 이사 가지 말고 살아라, 하시던 엄마……그런 엄마의 말씀을 거역해서 죄송해요.

아직 이사 할 집을 구하지는 못했지만, 꼭 햇볕 잘 드는 집으로 이사할게요. 그래서 다시 화단에 엄마가 좋아하는 수국과 모란도 심고, 국화와 분꽃도 심어 벌과 나비가 날아올 수 있도록 열심히 가꿔놓을게요. 너무 서운하게 생각하지 마세요.

아버지요?

아버지는 잘 지내세요. 오늘도 이른 새벽에 놀러 나가셨어요. 다행히 건강하셔서 제가 얼마나 감사한지 몰라요. 어제는 감자탕을 끓

여 드렸는데 어찌나 맛있게 잡수시던지요. 저보다 더 많이 드셨어요. 엄마가 비워놓은 옆자리가 허전해 보이지만, 그래도 내색하지 않고 잘 견뎌주시는 것 같아요.

제가 어렸을 때 아버지가 배를 구해오신 적 있었잖아요. 얼마 전에, 그걸 글로 써서 아버지한테 읽어드렸다가 연신 눈물을 흘리시기에 많이 속상했어요. 꽃을 밟듯 그렇게 아버지의 마음을 밟았던가 봐요. 저는 항상 왜 이렇지요?

그리고 엄마……제 걱정은 하지 마세요……잘살게요……건강하게 잘살게요. 지상에서 제 역할을 마칠 때까지 잘살다가 다시 엄마를 만나게 되면, 저 꼬옥 안아주셔야 돼요. 아셨지요? 저도 엄마를 꼭 안아보고 싶어요.

다음에 엄마 다시 만나면, 목욕탕에 함께 가서 등도 밀어드리고, 엄마 팔짱을 낀 채, 판소리 구경도 갈게요. 그때까지만 저 보고 싶으셔도 조금만 참으셔야 돼요. 저도 참고 견디며 씩씩하게 살아갈게요.

아 참, 엄마 사위가 한 말씀 전해드리래요.

엄마 덕분에 예쁜 딸을 만나게 해주셔서 감사하다고……자기가 아니면, 저를 챙겨줄 사람이 없을 것 같아서 평생 저를 책임져야 할 것 같다고…….

이제 부엌에 나가서 아침 준비를 해야 돼요.

엄마가 영 기척이 없으시니, 그냥 제가 준비할게요.

사실, 오늘은 제가 축하받아야 될 날이 아니라 엄마한테 감사하는

날이잖아요. 저를 낳으시느라고 고생하신 날인데……

　엄마……보고 싶은 나의 엄마…….

　하늘나라에도 봄이 찾아왔나요? 아님, 여전히 추운가요?

　엄마……우리 엄마…….

나를 지켜주는 힘

비가 멈추고 하늘이 맑게 개던 날, 지평선으로 해가 떨어진다는 작은 도시에 갔다.

한창 자라기 시작한 보리밭 사이로 가르마보다 조금 넓은 아스팔트길이 놓여 있었고, 그 위로 차가 미끄러지듯이 달렸다. 길은 해가 떨어지는 지평선을 향해 뻗어 있었다. 멀리 도로가 끝나는 지점에서 태양은 제왕처럼 눈부신 모습으로 이글거렸다.

나는 노을 속으로 빨려들어가듯 서쪽을 향해 달렸다. 태양을 향해 개선장군처럼 나아갔다. 능소화와 원추리꽃을 물에 담가 붉은 꽈리와 치자꽃을 풀면 홍시처럼 붉어지는 태양빛이 될까. 개나리와 산수유를 흔들어 복사꽃을 넣으면 저 노을빛이 될까. 그것도 아니라면 노란 민들레에 그의 붉은 마음을 섞으면 하늘을 온통 물들이는 해질녘의 홍조가 될까……. 붉은 기운이 감도는 황금빛 햇살이 서산으로 쏟아져내렸다.

올망졸망한 산과 낮은 언덕, 그 곁에 모나지 않게 앉아 있는 낮은

건물들이 석양빛에 붉게 상기되어갔다.

"정확히 5분 후에 태양이 질 것이오."

날마다 해질녘이면 이곳에서 노을을 본다는 그가 말했다.

떨어지는 노을을 볼 때마다 당신을 생각했소. 당신에게 저 노을을 꼭……보여주고 싶었지……하며 흡족한 표정을 짓는 그의 눈빛이 치잣빛으로 물들었다. 나도 그 눈빛에 노을처럼 물들고 싶은 충동을 느꼈다.

그의 말처럼 태양은 빠르게 아래로 이동하고 있었다. 내 눈에도 거대한 불덩어리의 움직임이 느껴질 정도로 시시각각 기울어갔다.

빼곡한 고층빌딩 사이에서 힘겹게 하루를 마감해야 하는 도시의 황혼은 할 일을 마치지 못하고 잠드는 사람처럼 고달프다. 내일이면 똑같은 작업을 되풀이해야 하는 복잡한 도시에서 황혼은 또다시 시지프처럼 바위를 밀어올려야 한다. 꽃과 나무를 키우고 물과 바람을 흐르게 하면서도 위엄과 권위를 잃어버린 빌딩 숲의 황혼. 그 모습은 우리시대 가장家長들의 초상 같아 서글프다.

도시의 싸늘한 낙조와 달리 서쪽 하늘을 온통 뜨겁게 달구며 거침없이 움직이는 드넓은 평야의 황혼은 마치 황제의 행렬처럼 웅장하고 장엄했다. 만조백관滿朝百官의 하례賀禮를 받는 황제처럼 마지막 순간까지도 지엄함을 잃지 않았다.

당신은 나의 황제입니다.

하루 종일 하늘 한 번 쳐다볼 새 없이 일을 해야 하는 당신은 내가

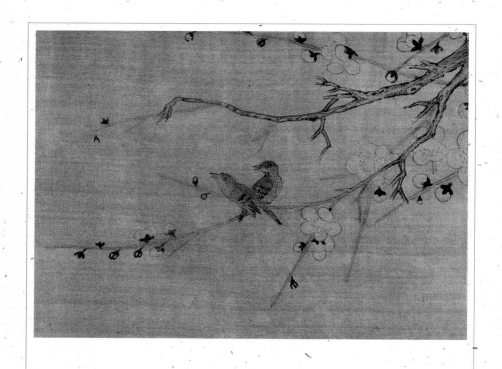

정약용,「매조서정梅鳥抒情」, 비단에 수묵, 45.0×19.0㎝, 조선시대, 고려대박물관 소장

내가 힘들고 절망스러울 때 나를 지켜준 힘은 사랑이었다. 삶의 무게를 이기지 못해 주저앉을 때, 나를 일으켜 세워준 것은 나를 위해 온갖 수모를 견디면서도 내색 한번 하지 않던 당신의 사랑. 가족이라는 울타리.

평생을 두고 섬기고 싶은 나의 왕입니다. 때론 당신이, 칼날처럼 치솟은 빌딩을 건너기에 힘겨워하더라도 당신은 나의 태양입니다. 삶의 무게를 이기지 못해 주저앉더라도 당신은 영원한 나의 태양입니다. 당신이 나를 위해 온갖 수모를 견디면서도 내색 한 번 하지 않듯, 나도 당신에게 이 생명을 바치겠습니다.

가족의 생계를 위해 한없이 참고 견뎌야 하는 당신……그런 당신을, 일꾼처럼 돈 벌어오는 하인이 아니라 나의 왕이고 태양이란 사실을 잊지 않겠습니다. 비가 오는 날에도 당신은 나의 태양이고, 캄캄한 밤에도 당신은 내 가슴속에 태양으로 남을 것입니다.

사랑하는 당신……당신은 나를 지켜주는 힘입니다.

태양은 그렇게 사라졌다.

원추리꽃 같은 아쉬움과 그리움을 남겨둔 채 흔적도 없이 사라졌다.

태양이 떨어지자 주위를 감싸고 있던 붉은 여운마저 빠르게 사라지더니 삽시간에 어둠이 몰려왔다. 태양이 옷을 벗고 편히 쉬는 곳에서 사람들은 잠자리를 준비할 것이다.

나도 그 품에서 잠들 것이다.

곱게 늙는다는 것

"당신은 아마 곱게 늙을 거예요."

떨어지는 석양빛을 받아 구릿빛으로 물든 그의 옆얼굴을 보며 내가 말했다.

"나도 바라는 바요. 늙는 거야 어쩔 수 없지만, 곱게 늙는 것은 내 의지대로 할 수 있으니까……어떻게 늙어가느냐 하는 것은 곧 어떻게 살아왔느냐 하는 것과 같은 말이겠지……."

그렇게 말하는 그의 눈빛에는 편안함이 깃들어 있었다. 매순간 자기 인생을 맑은 물에 헹구며 살아온 사람만이 간직할 수 있는 그런 눈빛이었다. 그 모습이 아름다워 보였다. 남자가 아름다울 수 있다는 것을 그를 보고 비로소 깨달았다.

세종년간에 문과에 급제하여 호조참의를 지냈던 강희안姜希顔(1417~64)은 시서화詩書畵 삼절三絶로 일컬어지는 선비화가였다. 그는 점잖고 고상한 군자의 인품을 가진 사람으로서 풍류에 뛰어나고 재주도 많았지만, 세상에 자랑하거나 명예를 구하는 일 없이 모두 간직하고 감추기를 원한 사람이었다. 그래서 그의 작품은 세상에 전해지는 것이 극히 적다.

사람들에게 나아가 어수선한 지식을 자랑하기보다 내면 깊숙이 다져넣기를 원했던 강희안. 그가 지금 바위 위에 턱을 괸 채 수면 위를 응시하고 있다. 바위 위에서 뻗어내린 물오

강희안, 「고사관수도高士觀水圖」, 종이에 수묵, 23.4×15.7cm, 15세기 중엽,
국립중앙박물관 소장

거칠 것 없이 뻗어가는 칡넝쿨처럼 세상 어딘가로 뻗어내리고 싶은 조급한 욕
망. 그 욕망에 사람들이 다치지 않고 힘을 얻기 위해서는, 선비처럼 잠시 걸음
을 멈추고 앉아 고요한 수면을 바라보아야 한다.

른 넝쿨이 바야흐로 싱싱한 계절임을 암시해준다. 거칠 것 없이 뻗어가는 칡넝쿨처럼 세상 어딘가로 뻗어내리고 싶은 조급한 욕망들. 그 욕망이 사람들을 다치지 않게 하고 도움을 주기 위해서는, 선비처럼 잠시 걸음을 멈추고 앉아 고요한 수면을 바라보아야 한다. 행여 나의 성급한 투자가 다른 사람에게 불편함이 되지 않도록 되새겨보아야 한다.

고고하면서도 간결하고 엄격하면서도 청신한 아름다움을 잃지 않았던 강희안은 시대를 대표하는 지식인이었다. 원칙을 지킴에 예외가 없었고, 삶을 정련하는 데 추상 같았다. 그는 열린 시각의 소유자였다. 당시 중국에서 유행하고 있던 절파浙派 화풍을 받아들임에 주저하지 않았다. 중국에서는 직업적인 화원畵員들이 즐겨했던 화풍을, 굳이 출신 성분을 따지지 않고 자기화한 것이다. 불필요한 편견에 사로잡히지 않았다는 뜻이다. 그런 유연함이 강희안의 강점이었고, 6백여 년이 지난 그림에서 아직도 서늘함을 느낄 수 있는 원인이다.

내가 아름답다고 생각한 그에게서 강함과 유연함을 동시에 느낀 것은 두 감정이 결코 상반되지 않았기 때문이다. 가장 강한 것은 그 안에 속살 같은 유연함을 담고 있기 때문일 것이다.

모르긴 해도 아마……그는 곱게 늙어갈 것이다.

나만의 돌탑을 쌓으리라

얼마나 간절했을까. 얼마나 지극했을까.

나를 잊고, 너를 잊고, 시간의 흐름까지도 잊어버린 상태에서 30년이란 세월 동안 돌을 쌓고 기도하는 심정이 얼마나 지순했을까. 가슴속에 얼마만한 열망과 바람이 있으면 그렇게 할 수 있었을까.

마이산 돌탑을 보는 순간, 나는 나도 모르게 무릎을 꿇었다. 한 생애를 바쳐 이루고 싶은 소망이 있다는 것이 얼마나 숭고한가를 돌탑을 보는 순간 깨달았다.

그를 그토록 모질게 몰아세우고 다그쳤던 간절함은 무엇이었을까.

맹수와 독벌레가 들끓는 돌산 언덕바지에서 생식으로 배를 채우고 나막신으로 돌산을 오르내리며 숭숭 뚫린 무명옷으로 겨울 추위를 견뎌냈던 사람.

그의 이름은 이갑룡李甲龍(1860~1957)이라 했다. 열아홉 살 때, 아버지가 세상을 뜨자 3년 동안 시묘살이를 하면서 인생무상을 깨달았다는

아무리 많은 시간이 걸리더라도 나는 나만의 돌탑을 쌓을 것이다. 마이산 대웅전 뒤 돌탑 옆에서.

사람. 내가 어떻게 하면 좋은 대학에 들어갈까 하는 문제로 인생을 낭비하고 있을 때, 그는 인생이라는 큰 바다를 향해 나아가고 있었다. 확실히 큰 사람은 범인과는 출발부터 다른가 보다.

부모님이 세상을 뜨고, 전봉준이 처형당하는 현실 속에서 인생무상을 뼈저리게 느꼈던 그는 6년 동안 전국을 돌아다니며 삶의 목적을 찾기 위해 몸부림쳤다. 그렇게 울부짖는 젊은이의 손을 이끌어준 이가 바로 마이산의 산신령이었다.

6년 동안 목숨을 걸고 찾아 헤매던 화두. 그 대답을 마이산에 와서 들었다. 시멘트 블록처럼 황량하기 그지없는 돌산 계곡이 연꽃으로 피어나는 환영을 본 것이다.

그뒤, 그의 인생은 환영 속에 본 연꽃을 심는 데 바쳐졌다. 돌을 떼어 져나르고 다듬느라 손톱이 빠지고 피가 흘렀다. 돌을 쪼개고 다듬는 소리가 계곡을 울릴 때마다 암마이산과 숫마이산은 살을 섞었다.

이윽고 30년이 흘러 해산달이 되자 마이산은 몸을 풀었다. 108명의 연꽃 같은 자식들이 태어난 것이다. 이갑룡은 마이산이 낳은 자식들을 받아 씻기고 옷을 입혀 계곡 사이에 뉘었다. 그렇게 생명을 불어넣은 탑이 108기였다. 이갑룡의 손으로 받은 산신령의 자식들이었다.

이 자식들이 커서 도탄에 빠진 나라를 어려움에서 구하게 해주소서……. 싸우는 사람이 있으면 뜯어말리게 하시고, 어려운 사람이 있으면 함께 나누어 먹게 하소서…….

실의에 빠진 사람이 있으면 외면하지 않게 해주시고, 추위에 떠는 사람이 있으면 그 손을 잡아주게 하소서…….

산신령의 자식들을 씻겨, 어미 옆에 누일 때마다 그는 그렇게 축원했다. 그 간절한 축원으로 산신령의 자식들은 웬만한 비바람에도 끄떡없었다. 앞·뒷산 통나무들이 폭풍우에 뿌리째 뽑혀 쓰러질 때도 탑들은 머리카락 하나 빠지는 일이 없었다. 사람들이 심심풀이 삼아 쓰러뜨릴 때까지 당당하게 그 자리를 지키고 있었다.

산을 내려오던 날, 삼신불을 모셔놓은 바위 틈새로 손가락만한 도롱뇽이 고개를 내밀었다. 도무지 먹을 것이라곤 없을 것 같은 척박한 바위산에서 그 작은 몸으로 바위를 더듬고 다니는 도롱뇽의 모습이

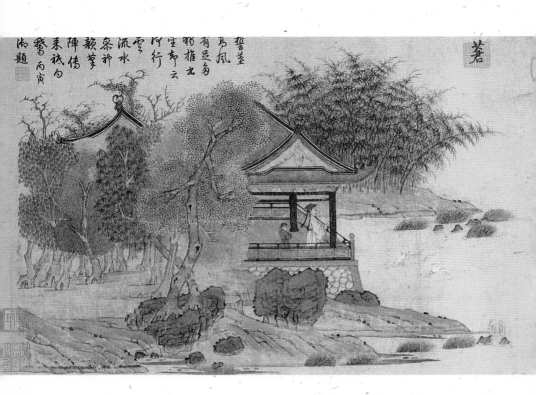

전선, 「왕희지관아도王羲之觀鵝圖」, 종이에 먹과 채색,, 23.2×92.7㎝, 원나라, 뉴욕 메트로폴리탄미술관 소장

왕희지는 남들이 보기에 보잘것없는 거위를 얻기 위해 붓을 들어 거침없이 글을 써 내려갔다. 자신이 소중하다고 여기는 것을 얻기 위해 아낌없이 바칠 수 있는 용기!

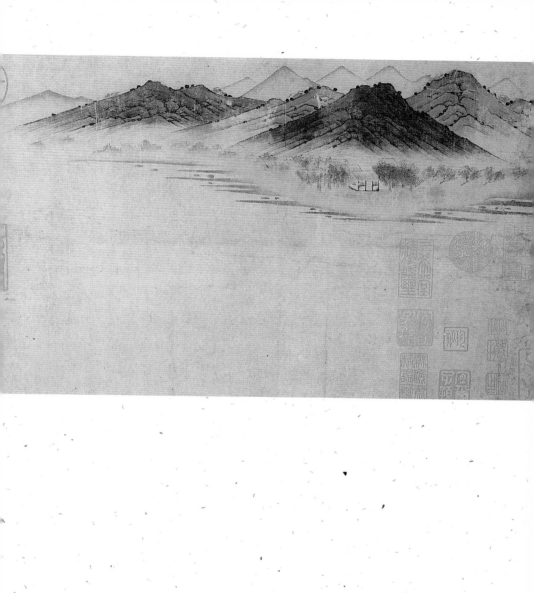

무모했던 이갑룡의 분신처럼 보였다

맨 처음에 그도 그랬을 것이다. 맨손으로 시작했을 것이다. 그저 가슴속에 담은 소망 하나만으로 첫 돌을 놓았을 것이다. 돌 위에 돌을 얹을 때마다 그의 고뇌도 얹혀졌을 것이다. 자신이 하는 일에 흔들리는 시간도 많았을 것이다. 수북이 쌓여 있는 의구심을 허물고, 그 자리에 돌을 쌓는 행위가 헛돼 보일 때도 허다했을 것이다.

그러나 쉽게 절망할 일이 아니다. 첩첩산중 험한 바위 계곡 사이에서 30년 세월을 돌만 쌓는 사람도 있었는데, 쉽게 절망할 일이 아니다. 마음 다쳐 조금 쓰라리다 해서, 엎어진 무릎에 피가 흐른다 해서 함부로 절망할 일이 아니다.

비록 자신이 꿈꾸는 세계가 허망해 보일지라도 결코 포기하지 말 일이다. 불가능해 보일지라도 이뤄질 수 없으리라 지레 겁부터 먹는 바보가 되어서는 안 될 일이다.

나도 집에 돌아가면 나의 첫 돌을 놓아야겠다.

쓸모없이 세월만 낭비하는 것이 아닐까 회의가 들더라도 시작할 것이다.

더 화려한 시간을 보낼 수 있는데……인생을 즐기면서 살 수 있을 텐데……하는 유혹이 죽순처럼 고개를 쳐들더라도 나는 주저하지 않고 내 돌탑을 쌓을 것이다. 그래서 결국은 나만의 탑을 완성할 것이다. 아무리 많은 시간이 걸리더라도…….

식탁 위의 시사평론

"권노갑이가 김대중의 오른팔인디, 돈이 겁단나게 많애갖꼬 가정부가 집이를 가 보믄, 여그도 만 원짜리, 저그도 만 원짜리, 사방에 돈이 널렸드란다."

식탁 위에 저녁밥을 차리고 숟가락을 들자마자, 예의 아버지의 시사평론이 시작되었다.

또 시작이구나, 싶어 고개를 드는 순간 맞은편에 앉은 큰 아들과 눈이 마주쳤다. 서로 웃었다. 아이고, 빨리 밥 먹고 일어서야지……하는 눈치다.

"정주영이가 멋모르고 권노갑이를 잡을라고 했는디, 고것이 지 맘대로 되간디? 아, 권노갑이가 누구여? 걍 잡아 멕힐 사람이여? 아아나, 잡아봐라, 느그들 맘대로 될 성잡어? 그라믄 느그들 모가지 떨어져불게 다 불어불랑께, 그랬단 말이여."

집에서 두 시간 걸리는 종로의 복지관까지 다녀오신 분이 기운도 좋으셨다.

하루를 견디느라 파김치가 된 나는 말 한마디 못하고 묵묵히 밥만 먹는데, 아버지는 전혀 피곤한 기색이 없으셨다. 저 평론이 언제 끝난담······.

"준우야, 가서 아빠 보고 빨리 진지 잡수시라고 해라, 밥 식는다."

나는 아버지의 시사평론을 좀 막아볼까 해서 큰 소리로 준우한테 말했다. 귀가 어두운 아버지도 충분히 들을 수 있을 정도의 큰 소리였다.

"아빠! 진지 잡수세요."

준우 또한 직접 가서 전해도 될 말을, 식탁에 앉아 큰 소리로 전했다.

그러고는 한다는 말이, "엄마, 권노갑이가 누구예요?"

나머지 두 사람의 이름은 워낙 많이 들어봐서 잘 알지만 한 사람은 생소했던 모양이다.

"밥 좀 먹자!"

나는 아버지가 못 들으실 만큼 조용한 목소리로, 그러나 아들이 더 이상 질문을 하지 못하도록 은근한 압력을 넣어 못을 박았다.

항상 순서가 그랬다. 아버지가 시사평론을 시작하시면 나와 남편은 이 자리를 어떻게 피해가나, 하는 표정을 지었고 큰 아들은 궁금한 것을 꼬치꼬치 물었다.

어쩌다 할아버지가 숨을 고르시느라 잠시 뜸을 들이시면, 이번에는 둘째아들의 학교소식이 이어진다.

김득신, 「짚신 짜기」, 종이에 담채, 22.4×27.0㎝, 조선시대, 간송미술관 소장

혈육이라는 인연으로 모든 것 받아들이기……단지 가족이라는 이유만으로 어떤 서운함이나 부족함도 전부 다 감싸안고 덮어두기……, 왜냐하면 가족이니까.

"엄마, 오늘 비가 왔잖아요? 그런데 어젯밤에 일기예보를 귀담아 듣지 않았다는 사실이 불현듯 머리에 스쳐 지나가는 거예요."

초등학교 4학년짜리 둘째는, 중학생인 형보다 유식한 탓에 "불현 듯", "스쳐 지나가다"는 등의 어려운 문자를 써가며 하루일과를 조리 있게 전개해나간다.

문제는 이야기의 끝이 어디인지 아무도 모른다는 것이었다. 때론 그 얘기가 빈 밥그릇에 숭늉을 부어 마실 때까지 이어질 경우도 다반 사였다.

우리 민석이는 어쩜 그렇게 유식할까? 역시 책을 많이 읽으니까 쓰는 용어부터가 틀리다니까…….

언젠가 남편이 그렇게 칭찬 한 번 해준 것이 오늘의 불행한(?) 결 과를 낳고 말았다.

여기서 만약 한마디라도 더 칭찬이 추가되면, 나노 기술이 어쩌 니, 환경오염이 어쩌니 하면서 진짜 골치 아픈 단어들이 쏟아져나오 기 시작한다. 그러다 보니 함부로 칭찬하기도 무섭다.

"오늘은 또, 뭣 때문에 흥분하셨나?"

밥그릇이 절반 정도 비었을 때 나타난 남편이, 나의 고충을 이해 한다는 듯 넌지시 말을 건넨다.

"아이고……말도 말어……이번에는 비정규직 노동자 문제야."

밥그릇을 다 비울 때까지 아버지의 시사평론은 계속되고, 그 중간 중간에 진짜예요? 정말 그래요? 하는 큰아들의 중간점검이 끝나면

저녁식사도 끝이 난다.

그렇게 아버지의 시사평론이 길어져도 나는 말리지 않는다.

하루 종일 가족들과 서로 얼굴 마주치기도 힘든 생활에서 저녁식사 시간이야말로 온 가족이 서로를 자세히 볼 수 있는 유일한 시간이기 때문이다. 그렇게 아버지는 한식구임을 확인하고 싶어하는지도 모를 일이었다.

나 또한, 다 아는 얘기일지라도 묵살해버리지 않는 것으로 효도를 다했다고 위안을 삼는지도 모른다.

어금니가 거의 없으셔도 식탁에서 가장 먼저 일어나시는 분은 항상 아버지셨다. 식사 후에 산책이라도 해야 소화가 되는 부실한 우리들보다 먼저 주무시는 분이 아버지셨다. 고기를 드시는 날도 예외 없이 일찍 주무셔도 소화에 아무 지장이 없는 분……젊은 우리들에게 거의 절망감을 느끼게 하는 분이 여든네 살의 아버지였다.

"멋진 오빠야……저렇게 살아야 돼!"

저녁 산책을 나가려던 남편이, 마루에 앉아 아령을 들고 팔을 굽혔다 폈다 하시는 아버지 모습을 흉내 내며 그렇게 말했다. 나는 그 모습을 보고 피식 웃고 말았다.

그때 갑자기 어느 지인의 말이 생각났다.

"한번은 장모님이 집에 오셨지. 그런데 몇 시간 동안 장모님과 함께 실컷 얘기하시던 어머니가 갑자기 장모님한테 물어보시는 거야. 댁은 뉘시유,라고……그 모습을 생각하면 지금도 눈물이 나……."

가벼운 치매 증세로 고생하시는 노모 얘기를 하면서 그는 눈시울을 붉혔다.

나이가 들면, 최소한의 품위와 존귀함도 잊어버리는 인간이라는 존재. 그 모습을 곁에서 지켜보는 것은 고통스럽다.

비록 아버지의 시사평론에 그다지 '시사적인' 내용이 없다 해도 진지하게 들을 일이다. 아직 정정하셔서 정신을 잃지 않으신 것만으로도 감사하는 마음으로 들을 일이다.

먼 훗날의 내 모습을 상상하면서…….

도로 위의 참 수행

"어떡하지요? 너무 막히네⋯⋯."

지리산 천은사에서 돌아오는 길이 너무 막혔다.

지리산에서 점심 때 출발했는데, 광주를 지나면서부터 붉은 신호
등이 켜진 듯 차가 움직이지 않았다.

그때 내가 제안한 것이 서해안 고속도로였다. 경부선은 버스 전용
차선 때문에 더 막힐 테니 서해안으로 빠지자는 것이었다. 내 목소리
가 너무 자신만만했기 때문일까. 함께 차를 탄 일행은 두말없이 그러
자고 했다.

그렇게 들어선 서해안 길이었다. 그런데 서산에서부터 속도가 느
려지기 시작하더니 언젠가부터 아예 주차장으로 변해버렸다. 게다가
비까지 부슬부슬 내렸다. 시계視界는 흐리고, 날은 점점 어두워지고
있었다.

전주에서 서해안 쪽으로 향하던 시각이 4시 30분이었는데 서산휴
게소에 도착하니 8시 30분이었다. 여느 때 같으면 이미 집에 도착하

고도 남을 시간이었다.

지난 가을부터 함께 답사를 다니는 우리 일행은 모두 5명이었다. 3명은 박사과정 동기였고, 한 분은 사진을 전공했으며, 다른 한 분은 화가였다. 그런데 다섯 명 중 운전할 줄 아는 사람이 유일하게 사진을 전공하신 선생님 한 분뿐이었다. 그러니 아무리 먼 길이라도 운전은 오로지 그분의 몫이었다.

언젠가 학회가 끝나고 뒤풀이하는 자리에서 우리 공부가 너무 현장감이 없는 것 같다는 얘기가 나왔다. 1년에 한두 번 가는 정기 답사로는 그 많은 유적지를 볼 수 없으니 틈나는 대로 마음에 맞는 사람끼리 떠나자는 의견에 누가 먼저랄 것도 없이 모두 동의했다. 그렇게 만들어진 답사팀이었다. 그때 사진을 전공하신 그 선생님이 조금 엉뚱한 제의를 덧붙였다.

예술을 전공한다는 우리가 그동안 자연을 너무 외면해온 것 같다. 그러니 가끔씩 유적지가 아닌 아름다운 자연의 품에 안겨보자. 공부한다는 의식, 뭔가 얻겠다는 욕심 다 버리고 순수하게 자연 그대로를 받아들여보자. 이젠 우리 나이가 뭔가 얻기 위해 악을 쓰며 살 나이는 아니지 않느냐.

그렇게 시작된 여행이었고, 그렇게 해서 우리는 경이로운 자연을 무심하게 받아들일 수 있었다.

금강 하구의 철새의 군무, 안면도 낙조, 정령치의 신령스러움, 섬진강의 흐드러진 매화, 만경 평야의 석양……월출산 아래 보리밭 위

로 흐르는 바람…….

생전 처음으로, 답사를 위해 떠난 여행이 아니라 여행을 위한 여행을 떠난 것이다. 그리고 어쩌다 심심하면 유적지 한두 군데를 들렀다.

새벽부터 일어나 아침밥을 먹기가 무섭게 헐레벌떡 탑을 보러 다녔던 나는, 그 여유로움과 사치스러움이 처음에는 이상했다. 적응하기가 힘들었다. 탑을 보기가 무섭게 뒷산, 앞산 한 번 쳐다볼 겨를 없이 다음 장소로 이동하던 습관 때문에 탑도 없는 강가에서 한가롭게 흔들리는 갈대 잎을 바라보는 것이 오히려 불편했다.

이렇게 살아도 되는가, 이렇게 시간을 낭비해도 되는가, 하는 조바심 때문에 안절부절못했다. 이미 상환기한을 오래 전에 넘긴 글 빚이 계속해서 나의 뒷덜미를 잡아당겼다. 월요일이면 아침부터 시작되는 강의 때문에 행여나 늦게 도착하면 어쩌나 초조하기도 했다.

그런 마음의 짐과 번뇌를 지고서도 일요일이면 무조건 떠난 길. 그 시간이 어느새 여덟 번째의 달력을 넘겼다. 그동안 우리는 가을산과 겨울강과 봄밭을 헤쳐 다니며 이젠 여름을 향해 가고 있다. 그 짧지 않은 시간 동안, 기계부품처럼 살았던 지금까지의 내 모습을 돌아볼 수 있었다.

왜 그리 여유 없이 살았던지……무얼 잡겠다고 그렇게 아등바등 살았는지……그러면서 얼마나 많은 걸 잃고 상처를 받아왔는지…….

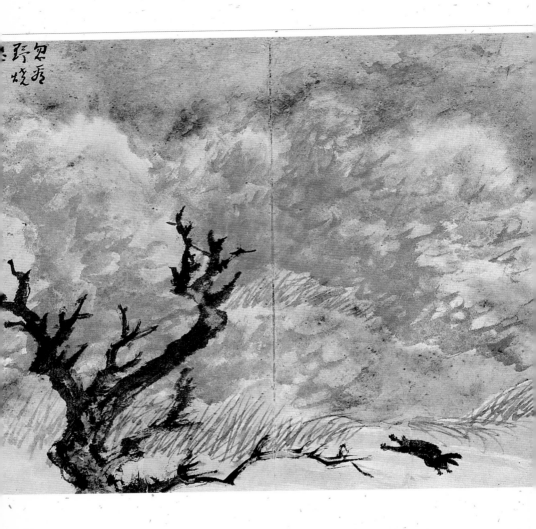

나빙, 「한천야화도漢川野火圖」, 종이에 담채, 24.1×30.5㎝, 1774, 중국, 프리어갤러리 소장

온 산이 불길에 휩싸였다. 건조한 날씨로 메말랐던 나무와 들풀에 불길은 맹렬한 속도로 번져 가고 있다. 다급해진 토끼 한 마리가 정신없이 뛰어나온다. 우리가 사는 세상이 꼭 이런 불붙은 집 같다. 마음먹기에 따라서는 그 집이 극락이라고도 하지.

세상에서 가장 싫은 사람이 내 시간 뺏는 사람이라고 서슴없이 말하던 나였다. 그런 내 영혼이 얼마나 황폐했는지, 시간을 낭비해보고서야 알았다.

석양에 물드는 눈빛이 얼마나 아름다운지를, 바다 빛에 눈부셔하는 마음이 얼마나 숭고한지를, 산바람에 눈을 감고 심호흡하는 여유가 얼마나 고귀한지를 귀한 시간을 주고서야 비로소 알았다.

그런데 도로 위에서 차가 밀려 낭비하는 시간은 그다지 아름답지도 숭고하지도 않았다. 고귀하기는커녕 짜증만 더했다.

게다가 나의 제안으로 벌써 여덟 시간째 운전대를 잡고 있는 선생님께 죄송한 마음이 들어 어찌할 바를 몰랐다. 다른 사람들은 피곤에 지친 듯 잠이 들었는데 운전석 옆에 앉은 나는 그럴 수가 없었다.

차가 너무 막히네요? 경부선으로 갈걸 그랬어요. 피곤하시지요?

마치 나의 잘못된 판단을 만회라도 하듯 나는 운전 중인 그분의 눈치를 힐끗힐끗 살피며 자꾸 말을 걸었다.

그런데 그분의 표정은 의외로 너무나 담담했다. 처음 운전하던 모습 그대로였다. 피로한 탓인지 붉게 충혈된 눈에서 눈물을 흘리면서도 그분은 전혀 조급해하지 않으셨다.

이럴 줄 알았으면 이번 답사는 오지 말걸 그랬어요. 어버이날과 겹쳐서 이렇게 밀리는 것 같은데, 왜 그 생각을 못했는지 몰라요…….

말없이 웃기만 하는 그분에게 미안해서, 나는 말이 더 많아졌다.

그때 그분이 말했다.

내게 운전하는 이 시간이 바로 수행하는 시간이오. 밀리면 밀리는 대로, 막히면 막히는 대로 그대로 받아들이면 돼요. 조금 일찍 도착하고 늦게 도착하는 것이 무슨 차이가 있겠소. 그 모든 시간이 전부 우리 인생인 것을⋯⋯짜증나고 답답해하는 자신을 바라보고 인정하는 것도 마음 공부하는 것이오. ⋯⋯어찌, 절에 앉아서 참선하는 것만이 수행이겠소. 이런 생활 속에서 불쑥불쑥 튀어나오는 자기 마음의 변화를 지켜보면서 다스리는 것이 진짜 수행이 아니겠소?

그렇게 말하는 그분의 목소리에는 편안함이 묻어 있었다. 천은사 부처님 앞에 절을 하던 모습만큼 숙연해 보였다.

그분은 절에 가서 절하는 것만이 기도가 아니라 했다. 운전하면서 막히는 것을 받아들이는 것도 기도라 했다.

그래, 그럴 거야⋯⋯그게 바로 기도일 거야⋯⋯.

평생 기도하면서 살아가야지. 평생 수행하면서 살아가야지. 비록 절간에 앉아 있지 못하고 아이들하고 북적거리며 살더라도 기도하는 걸 잊지 말아야지⋯⋯.

집에 도착한 시간이 밤 10시 30분. 천은사에서 출발한 지 열 시간이 지난 뒤였다. 그분은 나를 내려주고서도 다시 두 시간은 더 달려야 집에 도착할 터였다. 빗속에서 멀어지는 차의 뒷모습을 바라보며 나는 그분의 말을 생각했다.

내게는 이 시간이 바로 수행하는 시간이오.

기도와 수행이 하나인 사람을 만나고 돌아오는 길은 행복하다. 아무리 지루하고 막힌 길을 가더라도 행복하다. 행복한 사람과 함께하는 인생은, 그래서 더 행복할 것이다.

지금 어디 계신가요?

"무슨 일이에요?"

전화 통화가 끝나기가 무섭게 문자를 주고받던 사람이었는데, 갑자기 연락을 끊었다. 아무리 전화벨을 울려도 받지 않았다. 문자를 보내도 대답이 없었다. 행여 통화가 되면, 이따가 전화할게, 라며 말문을 막았다. 그렇게 그의 전화를 기다리는 동안, 울리지 않는 핸드폰을 보며 혹시 고장 나지 않았나 싶어 여러 차례 확인을 해보았다. 핸드폰은 정상이었다. 다만 전화가 오지 않을 뿐이었다. 기다리는 사람에게서……

그러는 사이 핸드폰이 울렸다. 역시 그의 전화는 아니었다. 받을까말까 망설이다가 심드렁한 목소리로 전화를 받았다. 기다리는 사람의 목소리가 아닌 것이, 마치 지금 전화 건 사람의 잘못이기라도 하듯 상대방의 말에 어깃장을 놓았다. 그렇게 종일 핸드폰을 만지작거리던 날은 아무것도 손에 잡히지 않았다.

잡히지 않는 그의 마음을 찾아 냇가에 나갔다. 비 한 번 내리더니 팝콘처럼 팍팍 터지기 시작한 아카시아 꽃이 주렁주렁 산자락에 붙어 있었다. 들국화가 피어 있어요,라고 전화했던 자리. 그 자리에 엉겅퀴와 자운영이 여름을 따라 나와 있었다. 빗물을 더해 흐름이 빨라진 냇물 가장자리에는 갯버들, 부들, 여뀌 등이 무성하게 뻗어가는 중이었다. 계절은 바야

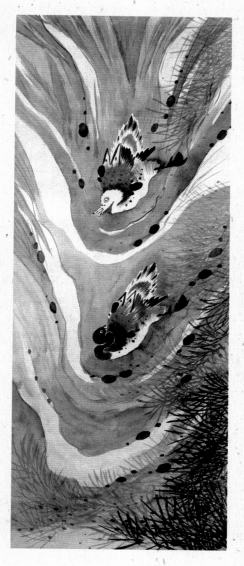

홍세섭, 「유압도游鴨圖」, 종이에 수묵, 119.5×47.8cm, 조선시대, 국립중앙박물관 소장

꽁지를 하늘로 향한 채 날개를 퍼덕이며 자맥질을 치는 오리발 사이로 맑게 갠 초여름 오후 한나절이 금방 지나가버렸다. 무슨 걱정이 있을까……저 오리들은…….

흐로 여름으로 흘러가고 있었다. 그 싱싱한 계절이 흐르는 냇가에서 오리들이 한가롭게 헤엄치고 있었다. 하늘을 향해 비상했던 두 마리의 오리가 물살을 가르며 수면 위로 곤두박질치기도 하고, 수초 사이를 헤집고 다니며 먹이를 찾는 오리 주둥이에서 초여름의 물기가 뚝뚝 떨어져내렸다. 꽁지를 하늘로 향한 채 날개를 퍼덕이며 자맥질하는 오리발 사이로 맑게 갠 초여름 오후가 금방 지나가버렸다. 무슨 걱정이 있을까⋯⋯ 저 오리들은⋯⋯.

처음엔, 결코 용서하지 않으리라 생각했다. 이렇게 내가 기다리는 줄 뻔히 알면서 전화하지 않는 그를⋯⋯. 그러다가 미움이 차츰 걱정으로 바뀌었다. 혹시 아픈 건 아닐까, 회사에서 무슨 일이 있는 건 아닐까⋯⋯. 그러고 보니 마지막으로 들었던 그의 목소리가 조금무겁게 느껴졌다. 무슨 일일까, 무슨 일이 있는 걸까⋯⋯.

아카시아 향기 풀풀 날리는 냇가에 앉아 오지 않는 전화를 기다린다. 살아 있는 모든 생명이 설레는 계절의 한복판에서, 나만 혼자 풀이 죽어 그의 전화를 기다린다. 당신은 지금 어디 계시나요. 당신은 지금 무엇을 하시나요.

상처 너머 친구를 기다리다

인사동에서 친구를 만나기로 한 시간, 천하대장군과 지하여장군이 서 있는 돌 벤치 옆에는 낮과 밤이 교대하기 시작했다.

맹렬한 열기로 초여름을 달구던 태양이 빠지면서 그 빈자리는 서서히 어둠으로 채워지고 있었다.

조금 일찍 도착한 나는 약속장소로 가기 전에 잠시 돌 벤치에 앉았다. 가장 구석진 자리였다. 친구가 도착하려면 아직 한 시간은 더 기다려야 했다.

석관처럼 군데군데 놓인 벤치에는 휴식이 필요한 사람들과 가진 것이 휴식밖에 없는 사람들이 함께 섞여 있었다.

건물과 건물 사이에 삼각으로 놓인 자그마한 벤치 위로 우람한 체형의 느티나무가 5층까지 뻗어 있었다. 서늘했다. 나는 가방에서 시집詩集을 꺼내들었다.

"석양은 그 장려한 빛줄기 쏘아대고 있었고

바람은 창백한 수련꽃 흔들어주고 있었다.

갈대 사이로 커다란 수련꽃들

고요한 수면 위로 빛나고 있었다.

나,

상처를 안고,

홀로서만 떠돌고 있었으니

못가를 따라, 버드나무 숲 속을……"

폴 베를렌이 랭보에게 보낸 시였다.

"나, / 상처를 안고, / 홀로서만 떠돌고 있었으니"라는 구절에 걸려 눈을 들었다.

내 앞을 가로막은 '상처를 안고'라는 문구와 '홀로서만'이라는 문구 사이로 벤치에 앉는 사람들이 눈에 들어왔다.

아까부터 혼자 앉아 있던 여자 옆으로 가방을 든 남자가 도착했다. 그러자 여자가 남자의 가슴을 치며 뭐라고 투정을 했다. 남자는, 그런 여자의 손을 잡으며 열심히 변명을 하는 듯이 보였다. 애정이 뚝뚝 묻어 있는 남자의 눈길 속에서도 여자의 화는 좀처럼 가라앉지 않는 듯 한동안 실랑이는 계속되었다.

그 모습을 보며 나는 피식 웃었다.

어떻게 늦을 수가 있어요?

나는 새벽잠을 설쳐가며 네 시간이나 걸려 이곳까지 왔는데, 십

분이나 기다리게 하다니, 당신 너무해요. 당신 한 사람 보려고 이렇게 왔는데……미리 나와 있지는 못할망정 나보다 더 늦게 오다니, 당신 날 사랑하기는 하는 거예요?

그랬다.

10분 늦은 것 가지고 투정을 했었다. 10분으로 사랑을 확인하려 했었다. 10년을 기다려도 말없이 사랑할 수 있는 여유가 젊은 내게는 없었던 것이다.

매번 확인할 수 있고, 그 실체를 손으로 잡아볼 수 있는 것. 그게 사랑이라 생각했다. 그게 사랑하는 사람의 자세라 생각했다. 바람이 창백한 수련꽃을 흔들어놓던 때에는 나도 그랬다. 갈대 사이에서 커다란 수련꽃이 고개를 내밀 때에는 나도 그랬다. 그런데 그게 정말 사랑이었을까.

벤치 옆, 오른 쪽 인도로는 사람들이 쉴 새 없이 오가고 있었다. 퇴근 시간 탓인지 사람들은 하나같이 지쳐 보였다. 저마다 고개를 수그린 채 말없이 걸어가고 있었다. 그들을 위로하듯 어둠이 스며들기 시작했다. 하루를 사는 것이 그다지도 힘들까.

물결처럼 출렁이는 사람들 사이로, 배낭에 비스듬히 몸을 기댄 채 누워 있는 한 남자가 눈에 들어왔다. 더펄더펄한 머리, 아무렇게나 자란 수염, 때에 전 옷……그런 행색으로 반쯤 누워 있는 그 남자는 이미 오래 전부터 술에 젖어 있는 듯했다. 지나가는 사람 모두가 술 상대라도 되는 듯, 연신 뭐라고 중얼거리는 그를 사람들은 버려진 물

정선, 「소악루」, 비단에 채색, 23×29.2cm, 1740~41, 조선시대, 간송미술관 소장

"석양은 그 장려한 빛줄기 쏘아대고 있었고 / 바람은 창백한 수련꽃 / 흔들어주고 있었다. / 갈대 사이로 커다란 수련꽃들 / 고요한 수면 위로 빛나고 있었다. / 나. / 상처를 안고, 홀로서만 떠돌고 있었으니 / 못가를 따라, 버드나무 숲 속을……"

건 대하듯 무심히 지나쳤다. 버려진 물건만이 혼자서 사람이라고 외치고 있었다.

"이제 와서 그런 식으로 하면 어떻게 합니까?"

풍경처럼 조용한 벤치에 아직도 하루의 전투를 끝내지 못한 사람이 느닷없이 뛰어들었다. 금테안경을 쓴 사십대 후반의 구릿빛 남자가 한 손에 핸드폰을 들고 허공을 향해 단호한 손짓을 해가며 언성을 높였다. 비록 상대방이 눈에 보이지는 않았지만 그의 몸짓과 얼굴빛만으로도 대화의 진행 상황을 읽을 수 있었다. 무대 위에 올라가서 원맨쇼를 한다고 치부해버리기에는 그 모습이 너무 진지하고 심각했다. 그는 진짜 싸우고 있었다. 연극을 하는 것 같지는 않았다.

그런데 그와 싸우는 사람은 누구일까. 아니, 우리가 살아가면서 싸우는 대상은 과연 누구일까. 우리도 저 사람처럼, 보이지 않는 대상과 허망하게 싸우며 사는 것은 아닐까. 허공과 싸우며 혼자 열 받다가 제풀에 지쳐 나가떨어지는 것이 우리 인생이 아닐까.

남자가 허공과 싸우거나 말거나, 쩌렁쩌렁 울리는 그의 목소리에도 아랑곳하지 않고 가방을 등에 멘 학생 둘이 그 옆에 와서 앉았다. 그러더니 가방에서 MP3를 꺼내 이어폰을 하나씩 자기 귀에 꽂았다. 그러면서 서로 얼굴을 쳐다보며 미소를 띤 채 흥얼거리기 시작했다.

이제 아무리 시끄러운 소리가 들리더라도 그들은 방해받지 않고 그들만의 세계에 침잠할 수 있을 것이다. 어둠이 내리고 소음이 무성해도 그들은 자기만의 세계에서 행복할 것이다. 그들 뒤에 앉아서 수

첩에 뭔가를 부지런히 적고 있는 점퍼 차림의 오십대 남자만큼이나 그들은 그들의 세계에 몰입할 수 있을 것이다.

"여기 을지로3가인데, 조금 막히네……."

'돌솥비빔밥 해물된장찌개 버섯불고기'가 적힌 간판이 눈에 띌 즈음, 핸드폰이 울렸다. 어느새 약속 시간은 지나 있었고 배가 고팠다.

그 사이에, 투덕거리던 남녀가 떠난 자리에는 넥타이 차림의 샐러리맨 둘이 와서 앉았다. 아이스크림을 입에 문 남녀가 앉을 자리를 찾는 동안, 흰색 스커트를 입은 여자가 노트를 꺼내 의자에 깔고 있었다. 노랑머리를 뒤로 묶은, 콧날이 오똑한 서양인 둘이 계단 옆으로 오더니 가방에서 물건을 꺼내기 시작했다. 목걸이, 귀걸이, 팔찌 등의 이국적인 액세서리 좌판이 금방 펼쳐졌다.

이제 움직이는 사람들의 물결도 조금 잦아들고 장려한 석양빛 대신 밤바람에 흔들리는 가로등이 어둠 속에서 더욱 선명해졌다.

시간이 지남에 따라 의자에 앉았던 사람들이 수시로 바뀌어도 휴식밖에 달리 할 일이 없는 사람들은 여전히 동상처럼 움직이지 않고 있었다. 그들은 천하대장군과 지하여장군처럼 날마다 이곳을 지킬 것이다. 앉아 있는 것밖에 달리 할 일이 없는 그들은…….

가로등 불빛이 사람들 머리 위로 안개처럼 내려앉기 시작했다.

그러자……왈칵 그리움이 몰려왔다.

누군가를 더 사랑하는 것이 기쁨이 아니라 아픔이었던 시간들, 누

군가에게 마음 주는 것을 집착이라는 이름으로 버려야 했던 지난날들, 행여 상처받을까봐 마음을 다 풀어보기도 전에 닫아버렸던 기억들…….

"그곳 성긴 안개는, 절망에 빠져
들오리 소리로 울고 있는 거대한
젖빛 유령 하나 생각나게 하고 있었고
상처를 안고, 나 홀로서만 떠돌고……"

친구를 기다리며, 앉아 있는 동안 무수한 사람이 지나갔다. 상처를 안고, 나 홀로서만 떠도는 듯 앉아 있는데 숱한 사람이 조연배우처럼 스쳐갔다. 나도 그들처럼 지나갈 것이다, 저 어둠 속으로…….

정 붙이기

이사하는 날.

아침밥을 먹기가 무섭게 이삿짐센터 직원들이 들이닥쳤다. 어젯밤 늦게까지 짐 정리를 한 탓에 방과 거실은 어수선했다. 나는 귀중품과 서류를 넣은 가방을 차에다 옮기기 위해 일어섰다. 맨발 그대로 방문을 나서려는데, 이삿짐센터 직원들이 신발을 신은 채로 마루에 올라섰다.

내가 어제까지 쓸고 닦았던 마룻바닥인데, 당연한 듯이 신발을 신은 채 들어오는 사람들을 보자 순간적으로 그들이 점령군처럼 느껴지면서 심한 거부감이 들었다. 우리 가족이 맨발로 다니던 소중한 마룻바닥을 흙먼지 묻은 신발로 마구 밟고 다니는 것이 그렇게 황당할 수가 없었다. 그들은 안방과 마루, 공부방과 부엌을 신발을 신은 채 사정없이 오가며 물건을 담기 시작했다.

그 모습을 뒤로 하고 나는 가방을 들고 집을 나왔다. 차에 가방을 실은 후, 관리 사무소에 가서 관리비를 정산하고, 가스 회사에 전화

를 했다.

그 사이 남편은 동사무소에 가서 폐기물 처리 신고를 하고 허가증을 받아왔다. 그 폐기물은 돌아가신 엄마가 쓰셨던 낡은 장롱이었다. 이곳에서 마지막을 보냈던 엄마의 흔적이 이제는 어느 곳에도 남아 있지 않았다.

언니 집에 가신 아버지가 돌아오면 허전해하시지 않으실까, 하는 생각이 들었다. 하지만 새로 이사한 집에는 붙박이장이 있어서, 굳이 낡은 장롱을 끌고 가야 할 이유가 없었다. 이미 엄마도 안 계신 터에……

이사할 절차가 끝나고, 사람들이 짐을 싸는 동안 남편과 나는 새로 살 집으로 갔다. 이사할 집은 지금까지 살던 아파트 바로 앞 동이었다.

그런데도 아파트를 지은 회사도 틀리고, 동과 동 사이에 도로가 놓여 있어서 완전히 다른 구역이었다. 더구나 집을 팔고 전세로 옮기는 터에 이사 가는 마음이 즐거울 수만 없었다.

왠지 새로 이사 가는 집에는 도저히 정이 붙을 것 같지 않았다. 그래도 2년을 살 집인데, 행여 마음 붙일 만한 것이 한두 개는 있지 않을까 싶어 집 주위를 서성거렸다.

지은 지 10여 년 가까이 된 아파트였지만 구색 맞추기로 심어놓은 나무와 꽃들이 여전히 불협화음을 이루며 자리다툼을 하고 있었다. '출입금지'라는 금줄이 쳐진 화단 위로 북어처럼 비쩍 마른 소나무

「아미타여래」, 비단에 채색, 184.5×
86.5㎝, 고려시대, 일본 정법사 소장

제게 고통이 없기를 바라지 않습니
다. 다만 새로 시작하는 제게 힘을 주
십시오. 가다 넘어지면 손을 내밀어
주시고, 슬픔에 빠져 있을 때는 눈물
을 닦아주십시오. 그래서 넘어진 땅
을 딛고 다시 일어나 걸어가게 해주
십시오.

십여 그루가 서 있었다. 그런데 그 모습이 마치 강제 이주당한 천막촌 사람들처럼 근근이 목숨만 연명하는 듯해서 가련하기 그지없었다. 햇볕을 충분히 받아야 잘 자라는 소나무도 그늘 속에서 겨우겨우 살아가는 것 같았다.

나는 빚더미에 넘겨진 사람처럼 마지못해 이사 온 집으로 들어왔다. 이곳에서 2년 동안 살면서 '세월'을 빚 갚아야 할 것이다.

살다보면 정들겠지…….

이곳에서 살아야 한다면 기꺼이 살리라.

남편이, 맘에 안 들더라도 정붙이고 살아, 라고 말했다. 그러면서 마스크를 쓰고 빗자루를 들더니 묵묵히 먼지를 쓸어내기 시작했다. 나는 그런 남편을 보면서도 도무지 거들고 싶은 생각이 들지 않았다. 이 집에서 어떻게 살아야 하나…….

"그렇게 넋 놓고 앉아 있지 말고, 창틀에 먼지가 많던데 좀 닦아."

나는 그제사 마른 걸레에 물을 묻혀 창가로 갔다. 격자창을 짜 넣은 창틀은 먼지가 수북이 쌓여 젖은 걸레질에도 쉽게 닦이질 않았다. 팔에 힘을 주고 문질러도 오랜 세월 찌든 먼지는 한두 번의 걸레질로 깨끗해지질 않았다.

이 집에 살다 간 사람이 참 한심하단 생각이 들었다. 어떻게 이 지경이 될 때까지 창틀 한 번 안 닦고 살았을까. 얼마나 오랫동안 쌓였으면 이렇게 안 닦일까.

그러다 문득, 떠나온 집이 생각났다.

내가 살았던 집 창틀에도 이렇게 먼지가 쌓였을 것이다. 날마다 쓸고 닦고 했음에도 불구하고 그 집 창틀이나 책장 뒤에는 먼지가 수북할 것이다. 그럼 그곳에 들어온 사람도 나와 똑같은 생각을 하겠지. 어떻게 이런 먼지 속에서 살 생각을 했을까, 라고.

정작 그 먼지 속에서 살았던 나는 느끼지 못했는데, 떠난 자리를 본 사람이라면 금방 알 것이다. 내가 어떤 먼지를 날리며 살아왔는가를……. 내가 죽을 때, 내가 떠나온 자리를 본 사람들은 무슨 생각을 할까. 내가 남긴 자취에는 어떤 먼지가 쌓여 있을까.

나는 물통에 물을 담아다 창틀에 부어가며 닦았다. 바닥이 젖을 정도로 물을 부어놓은 후에야 비로소 먼지가 닦이기 시작했다.

그때 문득 3천 배가 생각났다.

가벼운 먼지 같은 업장이라면 걸레질 한두 번의 참회나 108배만으로도 사라지겠지만, 물을 부어야 닦일 두터운 업장이라면 3천 배나 만 배 정도의 혹독한 참회라야만 닦일 것 같았다. 그럴 것이다.

횟수가 중요하지 않다고들 하지만, 횟수도 중요할 것이다. 제대로 된 절 한 번 하려면 만 번의 헛절을 해야 하고, 제대로 된 염불 한 번 하려면 천 번의 헛염불이 필요하다는 법문이 생각났다.

아직 나는 헛절을 하고 헛염불을 하는 중일 것이다. 그러나 이렇게 창틀을 닦듯 헛염불을 하고, 헛절을 하다보면 언젠가는 진짜 절과 염불을 할 수 있을 것이다.

청소가 끝난 후 남편은 예전 집으로 가고 나 혼자만 남았다.

23층 뒤 베란다를 통해 밖을 내다보자, 10층 집에서 이삿짐을 싸고 있는 모습이 보였다. 내가 저곳에 살았었지……. 내가 저곳에 살았었는데…….

내가 살던 곳에서, 내가 쓰던 물건들이 박스에 담기는 모습을 보자, 문득 살던 집에서 내쫓긴 아이처럼 서러움이 몰려왔다. 내가 살던 곳이 바로 저기인데…….

그 마음을 달래기 위해 앞 베란다로 자리를 옮겼다.

높은 층으로 올라온 만큼 전망이 시원했다. 눈 밑으로 아파트와 집, 내가 매일 거닐었던 냇가가 한눈에 들어왔다. 그리고 멀리 이 도시를 에워싸고 있는 산등성이가 시야를 감쌌다.

아, 이제부터는 저 산을 의지해서 살아야지……. 아침에 눈을 뜨면 저 산 위에서 해가 솟아오르겠지……. 그 해를 바라보며 살아야지. 살다보면 정들겠지…….

점심을 먹고 난 후, 사다리를 타고 내려온 짐이 새집에 도착하기 시작했다.

가장 먼저 화분이 들어오고 안방 장롱이 들어오고 거실 책장이 들어왔다. 트럭 속에 있는 짐을 집으로 옮겨놓기만 하는데도 밤 9시가 넘었다.

겨우 다섯 사람 사는 데 저렇게 많은 짐이 필요하다는 사실이 믿기지 않을 정도로 짐은 많았다. 값나가는 물건은 없었지만, 그렇다고 버릴 물건도 없었다. 하지만 그것들이 살아가는 데 꼭 필요한 짐

들일까.

　이삿짐센터 직원들이 떠나고 나서도 남편과 나는 늦은 시간까지
짐을 정리했다. 고단한 몸을 누일 안방을 닦을 때는 새벽 1시가 넘어
서고 있었다.

　어느 곳에 무엇이 들어 있는지 모를 정도로 뒤죽박죽이 된 이삿짐
이 제자리를 찾을 때까지는 많을 시간이 필요할 것이다. 그러나 서두
르지 않고, 지치지도 않고 서서히 제자리를 찾아갈 것이다. 비록 썩
내킨 이사는 아니었지만, 이곳에 왔으니까 이제 새로운 마음으로 시
작할 것이다. 다시 108배를 시작하고, 천수경을 독송하고 염불을 할
것이다. 무엇보다도, 날마다 쌓이는 먼지를 닦아내기 위해 걸레질하
는 것을 잊지 않을 것이다. 그래서 이 집과의 인연이 다하여 또 다른
곳으로 옮기더라도 스스로가 벗어놓은 먼지를 보고 놀라지 않도록
날마다 정갈하게 청소하며 살 것이다. 마지막 날 사람들이 내 삶의
흔적을 보고 눈살을 찌푸리지 않도록 그렇게 살 것이다.

　나는 이사한 다음날, 미장원에 가서 머리를 잘랐다. 짧게 잘랐다.

거침없는 헌화가

나를 사랑한다던 그의 마음을 가슴에 담고 연꽃이 툭툭 떨어져 있는 연못에 가보았다. 연못은 어느새 웃자란 억새풀과 여뀌로 그득했고, 그 안쪽에는 태양의 살점 같은 연꽃이 속절없이 피어 있었다. 비온 뒤부터 패기 시작한 여뀌 이삭 사이로 한여름의 싱싱함이 대책 없이 치솟는 중이었다. 무모하리만치 거침없는 생명력이었다.

"내가 사랑하는 사람한테 꽃 한 다발 못 준다면 말이 되겠소? 꽃보다 아름다운 당신인데……."

어느 날 밤, 그는 그렇게 느닷없이 꽃을 내밀었다.

"정말 아름다워요."

나는 더 이상 말을 잇지 못했다.

사람은 사랑한 만큼 사는 것이라고 어느 시詩에서 읽은 적이 있소. 저 향기로운 꽃들을 사랑한 만큼 사는 것이오.

그럴까요……저도 당신한테 저 꽃만큼 순결하게 피어날 수 있을까요…….

이글거리는 태양을, 붉은 태양을 사랑한 만큼 사는 것이라 했소.

그래요……그래요……당신의 마음만큼……태양 같은 당신의 마음만큼…… 저도 당신

사랑해요…….

예기치 못한 운명에 몸부림치는 생애를 사랑한 만큼, 그만큼일게요.

저도 당신 미치도록 사랑해요……당신에 대한 나의 사랑은 고통……당신에 대한 나의 갈망은 괴로움……그러나……결코 당신을 향한 마음을 포기하지 않겠어요.

누군가를 사랑한 부피와 넓이와 깊이만큼 사는 것. 그만큼이 인생이라 했소.

당신에 대한 나의 사랑이 비록 피 흘리는 처절함이라도 난 그 사랑을 선택할 거예요.

당신 없는 내 인생을 생각해보았지. 그랬더니 아무런 의미가 없더군. 내가 왜 숨쉬고 왜 걸어다니는지 그 이유를 알 수 없었소. 그래서 깨달았지. 당신이야말로 내가 살아가는 이유라는 것을.

저도 그래요……한때는 죽음만을 생각하며 산 적이 있었어요. 나 이렇게 죽어도 아무런 열망이 없는 것을……나 이렇게 떠나가도 아무런 아쉬움도 없는 것을……오직 그 생각만 하면서 일수장부에 도장 찍듯 하루하루를 때운 적이 있었어요. 그때 당신이 내 손을 잡아 주었어요……당신은……그때, 단지 내 손만을 잡아준 것이 아니고 내 목숨 줄을 잡아준 거예요……그런 당신을 내 어찌 사랑하지 않을 수 있겠어요. 이제 다시는 당신의 손을 놓지

지 않겠어요⋯⋯다시는⋯⋯.

　이 꽃을 당신에게 바치듯, 내 인생도
당신에게 바치고 싶소. 오직 당신의 숨결
이 있어야만 피어날 수 있는 그런 꽃. 그
런 꽃처럼 언제나 당신 곁에 있고 싶소.
사랑하오⋯⋯.

신명연, 「연꽃」, 비단에 채색, 33×20.9㎝, 조선
시대, 국립중앙박물관 소장

이 꽃을 당신에게 바치듯. 내 인생도 당신에게 바
치고 싶소. 오직 당신의 숨결이 있어야만 피어날
수 있는 그런 꽃. 그런 꽃처럼 언제나 당신 곁에
있고 싶소. 사랑하오.

정답이 보이는 시험문제

기말고사를 치르는 시간.

답안지를 쓰는 학생들의 모습은 천태만상이다. 벌써 답안지의 절반을 메운 학생이 있는 반면, 한쪽 팔을 턱에 괴고 글쓰기가 불편하기라도 하듯 마지못해 그적거리는 학생도 있다. 그런가 하면 고개를 옆으로 기울인 채, 쓰기에 여념이 없는 학생, 겨우 몇 줄 써놓고 한숨만 푹푹 내쉬는 학생 등 교탁에 서서 보면 그들의 움직임이 일일이 눈에 띄었다.

내가 학생들에게 낸 시험문제는 딱 하나였다.

"이번 학기 수업시간에 배운 것을 생각나는 대로 전부 쓸 것."

학교 다닐 때, 열심히 공부했던 예상 문제가 빗나가고 엉뚱한 문제가 출제되는 바람에 억울했던 적이 있었던 나는 학생들의 고충을 최대한 배려하며 그런 문제를 출제했다. 또한 내 강의내용 중 학생들이 가장 중요하게 기억하는 것이 어느 부분인지 확인하기 위한 나름의 계산도 깔려 있었다.

학생들이 보는 기말고사가 내게는 매우 시시해 보였지만, 막상 시험을 보는 학생들에게는 무척 중요한 시험일 수도 있을 것이다. 공부한 학생은 한 대로, 하지 않은 학생은 하지 않은 대로 기를 쓰며 시험을 치르는 모습을 보고 있자니, 얼마 후면 치러야 할 내 시험이 걱정되었다.

마지막 순간, 눈을 감고 다음 세계의 문을 열고 들어가기 전 치르게 될 시험. 단 한 번의 시험으로 전혀 예상치 못한 세계의 문을 열 수도 있는 시험. 그러나 그 시험은 이미 예상 문제가 알려져 있는 시험이었다. 시험관이 일부러 나를 골탕 먹이기 위해 전혀 엉뚱한 문제를 출제하지 않는, 정석대로만 공부하면 누구나 다 통과할 수 있는 그런 시험 문제이다.

그 시험은 내가 합격하면 다른 누군가를 꼭 떨어뜨려야 한다거나 밀쳐내야 하는 상대평가가 아니라, 일정한 답안만 작성하면 누구든 합격할 수 있는 절대평가이다.

그런데 그 시험에서 높은 점수를 받은 사람들이 그다지 많지 않은 까닭은, 그걸 알면서도 정석대로 살지 못하는 사람들 본인 탓일 것이다.

시험시간이 30분이 흘러가자 학생들의 모습이 확연히 구분되었다.

평소 수업시간에 충실히 공부했던 학생들은 답안지의 앞·뒷장을 빼곡히 채워가며 계속 쓰는 중이었고, 인상을 찌푸리며 뭔가를 생각

작자미상, 「제1진관대왕」, 비단에 채색, 156.1×113.0㎝, 조선시대, 국립중앙박물관 소장

마침내 내가 심판관 앞에 섰을 때, 나는 어떤 시험문제를 받을까. 아니 태어날 때부터 알고 있었고, 사는 동안 잊지 않기 위해 끊임없이 생각했던 그 시험문제에 대해 나는 어떤 답을 할 수 있을까.

해내려 해도 머릿속에서 나올 게 없는 학생은 그저 멀거니 답안지만 쳐다보고 있었다. 행여 잠시라도 머릿속에 스쳐지나가는 지식을 빠뜨리지는 않았을까 기억을 더듬는 학생이 있었고, 답안지는 거의 백지상태로 놓아둔 채, 초탈한 표정으로 삼매에 빠진 학생도 있었다. 열심히는 쓰는 것 같은데 몇 줄 못 쓴 더딘 학생……아무리 봐도 더 이상 쓸거리가 없어 보이는데, 다른 학생들 눈치 보느라 나가지도 못하고 시간을 죽이고 있는 학생……. 그들 모두 표정은 다르지만 시험을 보는 중이었다.

다양한 몸짓으로 시험 보는 학생들을 지켜보면서, 나는 문득 내 모습을 발견할 수 있었다.

때론 열정이 판단을 앞지르는 바람에 급히 서두르다 낭패를 볼 때도 있었다. 조금만 더 갔더라면 목적지에 도달할 수 있었을 텐데 확신이 부족해서 되돌아온 경우도 있었고, 분명히 틀린 길을 가면서도 근거 없는 확신으로 일을 더 크게 저질러놓을 때도 있었다.

모두 다 인생이라는 공부를 제대로 하지 못한 데서 빚어진 결과였다. 때론 쓸데없는 욕심에 사로잡혀 실체를 직시하지 못한 경우도 있었고, 정말 믿어야 될 사람에게 쉽게 마음을 주지 못할 때도 있었다. 이것 또한 인생이라는 교과서를 충분히 검토해보지 않았기 때문에 생겨난 불행이었다.

착잡한 심정으로 창밖만 물끄러미 쳐다보고 있는 학생처럼, 나 또한 얼마나 자주 시험지를 앞에 놓은 채, 넋을 놓고 살았는지……그

학생은 아마 짐작조차 하지 못할 것이다. 자신을 혼란스럽게 만든 교수라는 사람이 사실은 얼마나 혼란스럽게 살아왔는지를…….

그렇게 열의와 한숨과 포기 속에 40분의 시간이 지나자 학생들은 한두 명씩 답안지를 제출하고 나가기 시작했다.

"사신도에서 사신은 청룡, 백호, 현무, 주작을 의미한다. 이들은 상상 속의 동물인데 청룡은 푸른 용이라는 뜻으로"로 시작되는 논문식의 진지한 답안에서부터 "인도, 중국, 한국, 일본 불상 양식"을 비교분석한 답안까지, 예상보다 훌륭한 답안지도 눈에 띄었다.

그런가 하면 수업이 인상 깊고 흥미로웠는데 제대로 듣지 못해 죄송하다는 변명이 적힌 에세이식의 답안도 있었고, "매일 슬라이드 수업을 하다보니, 거의 졸기만 했습니다. 방학 동안 기초지식을 쌓아가지고 올게요. 죄송합니다"라는 세 줄짜리 답안도 있었다.

학생들은, 같은 문제를 주어도 자신이 공부한 만큼밖에 답안을 쓸 수가 없었다. 그렇다면 나는 정작 어떤 답을 쓸 수 있을까. 해마다 똑같은 문제를 내도 항상 틀린 답이 나오듯, 나 또한 인생이라는 시험문제를 이미 알고 있고 그 정답까지도 알지만 그 정답을 쓸 수 있느냐 없느냐를 모를 뿐이었다.

그냥 수강신청한 과목이니까 대충 들으면 되겠지, 라고 생각한 학생처럼 나도 내 시험을 너무 사소하게 생각하고 있는 건 아닐까. 인생이라는 긴 시간 동안 지루하게 시험공부만 하다보니까 정답을 잊고 있는 것은 아닐까.

내 생의 맨 마지막 날, 다음 생을 선택하는 문 앞에서, "당신이 살아온 날들을 빠짐없이 기술해보시오"라는 문제를 받았을 때, 난 얼마만큼 당당하게 답안지를 작성할 수 있을까.

　　수업시간에는 꽤 진지하게 들은 것 같았는데, 막상 시험 답안은 엉망으로 쓴 학생처럼 나도 그렇게 실속 없이 살고 있는 것은 아닐까⋯⋯. 시험 치르는 학생들을 보며 나는, 내 인생이라는 시험문제와 어떻게 살 것인가 하는 정답을 생각하며 잠시 동안 넋을 놓았다. 6월의 태양이 현란한 춤을 멈추지 않는 오후.

나의 사치와 아버지의 봉투

여러 번 망설이다 내민 발걸음이었다.

책상 앞에 앉아 뭔가를 해야 할 시간에, 흔들리는 차에 몸을 싣는 행위가 왠지 어색했다. 열심히 일하고 있을 누군가에게 죄스러움이 느껴졌다. 나도 쉴 권리가 있어. 많이 보고 많이 느껴야 글을 쓰지……. 벌써 1년 가까이 다니는 답삿길인데도 떠날 때면, 언제나 낯설기만한 이런 감정을 달래야만 했다.

달리는 차창 밖으로 바람이 가볍게 한숨을 내쉬었다. 모내기를 하기 위해 물을 잡아둔 논이 있는가 하면 아직 미처 베지 못한 보릿대가 쓰러져 있는 밭도 있었다.

"우리 어렸을 때는 보온밥통이 어디 있기나 했나? 행여 아버지가 늦게 오시기라도 하는 날이면 밥을 그릇에 담아서 아랫목 이불 속에 넣어두었지. 때론 수건에 둘둘 말아서 넣어두는 경우도 있었지만 보통은 그냥 넣어두었거든? 그런데 이불 속에 발을 넣고 자다보면 밥을 발로 차는 바람에 복찌개 뚜껑이 열려, 밥이 이불에도 붙고 발바

닥에도 붙는 경우가 있었지. 그것도 모르고 우리는 잠에 취해서 아침까지 내처 자고……. 그런데 아침에 일어나보면 아, 글쎄 입으로는 못 먹는 밥을 발이 먹었더라니까……. 그땐 왜 그리 억울하든지…… 어디 그뿐인 줄 알아? 방바닥이 식어서 벽장 속 이불 사이에 밥을 넣어둔 경우에는 또 어땠는데? 어머니가 밥 넣어두신 걸 모르고 이불을 내리다가 뭐가 파삭 하고 깨지는 소리가 들리면 그제서야 아버지 밥이 거기 있었던 걸 알게 된 거야. 그릇 깨지는 거야 상관없지만, 아버지만 드시는 흰 쌀밥을 또 못 먹게 되었을 때는 얼마나 억울하든지…….”

비가 오려는지 하늘에는 낡은 담요 같은 구름이 펼쳐져 있었다. 후련하게 비라도 쏟아져내리면 속이라도 시원할 텐데 하늘은 찌뿌드드하기만 했다. 걷히지 않는 구름처럼 사람에게는 누구나 세월이 흘러도 버려지지 않는 추억이 있는가 보다. 무수한 시간 속에서도 결코 늙지 않고, 찬바람에도 꺼지지 않는 기억이 있나보다. 그 기억은 사람의 가슴속에 담겨 있다가 뚜껑만 열면 언제든 박차고 나오는가 보다. 마치 펄펄 끓는 냄비뚜껑을 열 때처럼.

운전하면서 그 선생님은 어린시절의 기억 한 토막을 얘기했다. 그 얘기는 사투리처럼 투박했지만 왠지 모를 그리움을 담고 있었다. 아름다운 기억은 그 기억 속에 밴 막말까지도 아름답다. 완성된 문장으로 이어지지 않는 토막말이라도 대책 없이 아름답다.

한번 시작된 추억 얘기는 쉽게 끊어지지 않았다. 저마다 다르게

살아온 시간만큼 각자 가슴속에 특별한 추억들을 간직하고 있었다. 비슷한 시간대를 살아온 만큼 행여 누가 무슨 단어라도 꺼낼라치면, 그 단어 속에는 여지없이 나의 어린 시절이 끼여 있었다.

학교를 빠지면서까지 지게 지고 벼를 날라야 했던 기억이 있는가 하면, 오디를 따먹다 입술이 보라색으로 변했던 추억도 있었다. 논에서 우렁 잡고 붕어 잡던 얘기며, 삐비를 뽑아먹고 찔레순을 꺾어먹던 기억과 산딸기를 따먹던 얘기까지 거슬러 올라갔다. 유리지갑처럼 훤히 내비치는 살림살이에 줄줄이 자라나는 자식들 키우느라 모질게도 돈을 아껴야 했던 엄마를 이해하지 못하고, 혹시 계모가 아닌가, 내가 주워온 자식이 아닌가 의심했다는 얘기. 하늘에 날아가는 비행기를 사 달라며 3일 동안 단식투쟁을 했다는 얘기. 사전 산다며 돈을 타다가 영화관람비로 날린 얘기 등 지나놓고 보면 그리움뿐인 어린 시절이 주절주절 흘러나왔다. 일행이 모두 나이든 탓일까. 단연 부모님과 관련된 얘기가 많았다. 얘기를 하는 사람이나 듣는 사람 모두……가슴은 추억으로 물들었다.

혹시 필요한 거 있으세요? 라고 여쭤보면, 필요 없어, 다 있으니까 걱정하지 마, 라시던 아버지. 어제는 그런 아버지의 장롱을 몰래 뒤져보았다. 혹시 속옷이 떨어지지는 않았을까 확인해보기 위해서였다. 딸이라서 제대로 말도 못하시고 곤란해하시지는 않을까, 해서였다. 옷은 아직 넉넉했다. 나는 팬티와 러닝셔츠 중에 혹시 바느질을 해야 할 것이 있나, 싶어서 일일이 펼쳐보았다.

이명욱, 「어초문답도^{漁樵問答圖}」, 종이에 담채, 173.2×94.3㎝, 17세기 후반, 간송미술관 소장(왼쪽)

늙은 아버지를 볼 때면, 당신의 생애에 자신을 위해 신명나게 살던 때가 있었을까, 궁금할 때가 있다. 아버지라는 멍에에서 벗어나 자연인으로 행복할 때가 있었을까.

보쿠사이, 「잇큐우화상상」(족자), 종이에 수묵담채, 43.7×26.1cm, 1480년경, 일본, 도쿄도국립박물관 소장 (오른쪽)

아버지는 항상 절간에서 수행하는 수행자처럼 사셨다. 웃음보다는 근심 어린 표정이 더 많으셨던 아버지. 내가 그 근심의 원인 중의 하나였을까.

그런데 전혀 입지 않은 듯한 새 팬티 속에 뭉툭한 것이 들어 있었다. 이게 뭐지? 싶어 열어보니 그곳에는 비닐커버 속에 통장과 도장이 들어들어 있었고, 또 현금이 든 봉투도 있었다. 통장에는 잔고가 50만 원 남아 있었고, 비밀번호를 적은 종이 쪼가리도 끼워져 있었다. 봉투 속에는 만 원짜리와 천 원짜리가 가지런히 들어 있었다. 세어보니 이천 원 부족한 50만 원이었다. 이천 원이 채워지면 그 돈을 모아서 통장에 넣으실 생각이었던가 보다.

"이 돈 갖고 엄마 장례비에 보태 써라. 사람이 급작스런 일을 당하믄, 한 푼이 아쉬운 법잉께."

엄마 돌아가시던 날, 아버지는 그렇게 돈을 내놓으셨다. 돈 있다고, 충분하다고 말씀드려도, 사람이 그런 것이 아니라면서 막무가내로 돈을 주셨다. 처음에는, 얹혀사는 딸에게 미안해서일 거라는 생각에 받지 않으려 했지만, 엄마 가시는 길에 뭐라도 해주고 싶어하시는 아버지 마음을 헤아려 그 돈을 받았다. 그렇게 엄마를 보내시고, 이번에는 당신이 떠나실 준비를 하고 계셨다.

아버지가 그 돈을 모으기 위해 얼마나 많은 시간 동안 절약하셨을까, 보자 않아도 훤히 짐작할 수 있었다. 명절 때나 특별한 날, 행여 용돈이라도 받으시면 그 돈을 쓰지 않고 모으셨을 것이다. 경로수당으로 돈이 나올 때도 그걸 아끼셨을 것이다. 자선단체 행사가 있을 때면 빠짐없이 참석하시는 것도 용돈 때문이었을 것이다.

아버지, 힘드신데 그 멀리까지 나가지 말고 동네 노인당에 가세

요, 라는 내 말에도 아랑곳하지 않고 아버지는 한 시간이 넘게 걸리는 복지관까지 날마다 출퇴근을 하셨다. 가끔씩 아버지 지갑 속에는, '여호와는 나의 목자시니, 내가 부족함이 없으리로다' 라는 성경구절이 적힌 쪽지가 들어 있곤 했다. 이게 뭐예요? 하고 내가 궁금해하면, 그걸 외우면 교회에서 돈을 준다고 하셨다.

그렇게 모은 돈들이 통장과 봉투 속에 고스란히 들어 있었다. 행여 당신이 미처 알리지 못하고 떠나실까봐 비밀번호까지 적어서 넣어두신 아버지. 아버지는 어느새, 당신이 떠나실 채비를 하고 계셨다.

모두들 돌아가면서 추억을 얘기하는데, 나는 나의 추억을 털어놓지 못했다. 현재진행형인 아버지의 일을 말할 수 없었다. 아직은 덤덤한 마음으로 얘기할 자신이 없었기 때문이다. 차가 도심에서 벗어나 싱싱한 여름 속으로 진입하자 모두들 말이 없어졌다.

건조한 도시에서 사느라 사나워진 가슴속으로 등푸른 자연의 순수가 거리낌 없이 파고들었다. 그러자 지루한 수업을 들을 때처럼 따분해하던 사람들 얼굴이 아연 생기를 되찾기 시작했다.

이제부터 우리들의 사치스런 하루가 시작될 것이다. 아버지가 천 원을 모으시기 위해, 지하철을 갈아타며 먼 거리를 돌아다니시는 동안, 우리 일행은 잠시 후면 시원한 자연의 품에 안길 것이다. 부처님이 계신 대웅전에도 들르고, 풍경소리 그윽한 요사채 마루에도 걸터앉아 마음껏 휴식을 취할 것이다. 아버지가 모으시려는 몇 백 배의 돈을 거침없이 써가면서……

차에서 내려 일주문을 들어서는데 초여름비가 내리기 시작했다.
내 가슴은 어느새 비에 젖고 있었다.

단양 가는 길

처음 천지가 생겼을 때의 모습이 그랬을까. 돌고 돌아 끝없이 내달려도 산과 강뿐인데, 온 천지사방에 하늘과 땅의 경계는 사라지고 춤추듯이 피어오르는 안개가 산허리를 채우고 있었다. 시야를 어지럽게 덮치던 장맛비가 잠시 멈춘 시간, 골짜기에서는 붉은 황톳물이 성난 듯 쏟아져내렸다. 대열에서 밀려난 물줄기는 길 아닌 곳까지 길을 만들며 맹렬히 질주하기 시작했다. 온 산과 온 땅에 전부 물꼬가 터진 것 같았다.

아직 땅에서는 방금 멈춘 폭우를 뒤치다꺼리하느라 정신없는데, 격전이 끝난 하늘에서는 위로처럼 안개가 산을 쓰다듬는 중이었다. 김홍도와 정선의 마음을 사로잡았던 단양丹陽. 장소를 알기 전부터 대가大家의 혼이 만든 작품으로 먼저 알게 된 단양. 그곳에 도담삼봉嶋潭三峰과 사인암舍人嵒이 있었다. 옥순봉玉筍峰과 구담봉龜潭峰이 깊은 강물에 발을 담그고 있었다.

나는 오래 전부터 마음에 담고 있던 사람을 만나러 가듯, 그렇게 설레는 마음으로 단양으로 향했다. 일부러 비가 쏟아지는 장마철에 떠났다. 도로는 산줄기를 급하게 내달려온 붉은 진흙물로 뒤범벅이 되어 있었고, 가끔씩은 도로를 내면서 잘린 산의 속살에서 바위가 떨어지기도 했다. 그래도 출발하기를 잘했다는 생각이 들었다. 비가 너무 많이 쏟아져서 그만둘까 생각했던 새벽녘의 망설임이 부끄러웠다. 빗속에 들어가는 것이 두려워 출발하

지 않았더라면 결코 볼 수 없는 선경仙境이었다. 바람이 격렬하게 몸을 뒤틀 때마다 구름은 술래잡기하듯 강물 위를 몰려 다녔다. 도담삼봉에 도착했을 때, 강 전체에서 물안개가 모락모락 피어오르고 있었다. 저렇게 신령스럽게 피어오르는 안개를 보며 시를 짓고 붓을 들 수 있었던 사람들은 참 행복했을 거야. 말끔하게 갠 하늘을 향해 높다란 산봉우리가 저벅저벅 걸어가는 모습을 보면 시가 저절로 흘러나왔겠지……나도 시 한수 지어볼까나…….

그렇게 강물이 선사한 구름 발짝 소리를 듣고 있는데 어디선가 날카롭게 귀를 찌르는 소리가 들려왔다. '음악 분수쇼'라 적힌 곳에 가까이 다가가 보니 마이크를 잡은 중년의 남자가, 팔을 흔들며 춤을 추는 사람들에 둘러싸여 트로트를 부르고 있었다. 우리시대의 산수유람 방식이었다.

그 옆에는 다음과 같은 구절이 적혀 있었다.

"본 시설을 이용하여 노래를 할 경우 1곡당 2,000원이오니 많은 이용 바랍니다. 이용료는 전기료 및 시설 운영에 사용됩니다. 단양군수"

바람과 구름이 모두 고개를 돌리는 줄도 모르고 마이크를 잡은 중년의 남자는 눈을 감은 채 열창을 하고 있었다.

전傳 서문보徐文寶, 「산수도」, 비단에 담채, 39.6×60.1㎝, 조선시대, 일본 대화문관 소장

저렇게 신령스럽게 피어오르는 안개를 보며 시를 짓고 붓을 들 수 있었던 분들은 참 행복했을 거야. 말끔하게 갠 하늘을 향해 높다란 산봉우리가 저벅저벅 걸어가는 모습을 보면 시가 저절로 흘러나왔겠지.

태풍전야

태풍 '민들레'가 한반도를 점령할 거라는 일기예보를 뒤로 하고, 길을 떠났다. 한번 날면 삼만 리를 간다는 붕새의 날갯짓처럼 태풍은 도착하기 며칠 전부터 심한 비를 뿌렸다. 태풍의 날갯짓이 얼마나 거셀지 모를 일이었다.

대천 앞바다를 지날 즈음, 굵은 빗줄기가 가로수를 거칠게 뒤흔들기 시작했다. 반항할 수 없는 포로처럼 가로수는 속수무책으로 흔들릴 뿐이었다. 광폭한 노여움에 사로잡히기라도 한 듯 빗줄기는 방향도 일정하지 않게 쏟아져내렸다. 자동차 와이퍼를 최대한 빨리 작동해도 앞이 안 보일 지경이었다. 아무래도 태풍의 거친 날갯짓을 피할 수는 없을 것 같았다.

"빗줄기가 너무 거센 것 같은데, 잠시 쉬었다 가지요."

도저히 안 되겠다 싶었는지, 일행 중 한 사람이 제안을 했다. 뿌리 뽑힐 듯 비명을 지르는 가로수 사이로 어느새 어둠이 떨어지고 있었다. 우리는 길 한 켠에 차를 세우고, 각자 우산을 펼쳤다. 심한 바람

때문에 우산살이 금방이라도 부러질 것 같았다. 차 안에서 생각한 것보다 바람은 훨씬 격했다.

아무렇지도 않다는 듯 앞장서서 가는 일행 뒤에 선 나는, 떠다밀듯 불어대는 바람 때문에 덜컥 겁이 났다. 그냥 차 안에 들어가버릴까, 하다가 내친걸음이라 마지못해 일행을 따라 바닷가로 향했다.

해안가를 따라 즐비하게 늘어선 횟집의 비닐천막들이 심하게 나부꼈다. 넓은 바닷가에 사람들은 거의 보이지 않았고, 허전한 모래 위로 바람만 흉흉했다. 인적이 끊긴 바닷가는 참담하리만치 황량했다.

"우리, 커피 한 잔 하고 걸어요."

이심전심이었을까. 모두가 텅 빈 바닷가처럼 허전해져 있을 때, 누군가가 커피 얘기를 꺼냈다. 그러자 갈색 커피향이 간절하도록 그리웠다. 사람들의 얼굴이 커피처럼 따스하게 물들었다. '커피'라는 단어 한 마디에 누가 먼저랄 것도 없이 모래사장으로 향하던 발걸음이 딱 멈췄다. 그리고 일제히 가게가 늘어선 시멘트 계단 쪽을 쳐다보았다. 횟집과 민박집과 노래방과 술집이 연결된 허름한 해안가 마을에서 커피 집은 쉽게 눈에 띄지 않았다. 맥주, 칵테일, 커피라고 적힌 이층집이 보이긴 했지만, 우리는 비싼 돈을 지불해가며 시간을 죽일 정도로 한가하지 않았다.

"저기 있다!"

마치 대단한 발견이라도 한 듯 반갑게 소리치는 방향을 보니, 세

셋손 슈우케이, 「풍도도風濤圖」, 종이에 수묵담채, 22.1×31.8㎝, 무로마치시대, 개인소장(일본)

넓은 바닷가에 사람들의 모습은 거의 보이지 않았고, 허전한 모래 위를 흉흉한 바람만이 휘젓고 다녔다.

찬 바람을 맞으며 날아갈 듯 겨우 버티고 서 있는 포장마차가 눈에 들어왔다. 우리는 미처 다 보지 못한 바다를 뒤로 하고, 사람들이 오르내리는 계단 위 공터로 발길을 돌렸다. 푹푹 빠지는 모래를 밟으며, 몽니 부리듯 버티고 선 포장마차로 걸음을 재촉했다.

두 사람이 들어가면 꽉 찰 공간 속으로 다섯 사람이 들어갔다. 갑자기 꽉 들어찬 손님들을 보자 기다린 보람이 있었다는 듯 아줌마의 얼굴이 환하게 밝아졌다. 한숨 같은 바닷바람에 깎이고 거친 모래에 찌든 아줌마 얼굴이 커피 다섯 잔의 주문 때문에 생기가 돌았다.

"이상하네……태풍이 몰려온다는데 왜 저렇게 바닷물이 잔잔한지 모르겠네……세찬 파도가 일어날 줄 알았는데……."

커피를 기다리며 바다를 보다가 내가 무심코 한 말이었다.

"원래 태풍 전에는, 보통 때보다도 바다가 더 잔잔한 법이지요. 그래서 태풍전야라고도 하잖아요."

바닷가에서 나고 자랐다는 일행 중의 한 사람이 그렇게 말했다.

"그래서 뱃사람들은 바다를 관찰하면서 태풍의 징조를 읽어내는 법입니다. 저렇게 잔잔한 바다에 너울이 생기고 곧 이어 큰 백파白波가 일면 뱃사람들은 황천荒天 준비에 들어가요. 어떤 파도에도 끄떡하지 않도록 모든 물건을 묶어서 고정시키는 작업을 말하는 거지요."

커피 잔을 손에 들고 나는 태풍전야를 눈으로 더듬어보았다. 꼴깍거리는 소리조차 감춘 채 숨죽인 바다를 보자 책 속에서만 봤던 추상적인 단어가 비로소 실감났다.

아……태풍전야……태풍전야라는 것이 저런 것이구나…….

주위는 온통 불길한 일이 벌어질 것처럼 음산한 기운으로 꽉 차 있는데, 지나치리만치 고요하고 조심스러운 상태. 그것이 바로 태풍 전야구나. 그 기운을 제대로 읽어내지 못하고 아무 일도 없을 것이라 손쉽게 단정해버리면 걷잡을 수 없는 태풍의 소용돌이 속에 휘말려 들게 되는 것이구나. 너울이 생기고 백파가 일었을 때, 황천 준비를 하지 않으면 정말 황천荒天 갈 일을 당하겠구나…….

"곰곰이 생각해보면, 자연은 우리에게 삶의 곳곳에서 매번 그런 징조를 미리 알려줘요. 다만 우리가 그걸 느끼지 못할 뿐이지요. 아침에 안개가 자욱이 끼는 날은, 그날은 하루가 매우 덥다는 것을 의미하고, 해질 무렵 서녘 하늘이 붉게 타는 날이 계속되면 가뭄이 끝나지 않지요. 우리 몸으로도 그걸 느낄 수 있잖아요? 유난히 몸이 찌뿌드드하고 팔다리가 쑤시고 저리면 곧 비가 오잖아요. 우리가 조금만 주의를 기울이면 감지할 수 있어요. 삶의 모든 징조를……."

나는 어느새 은근하게 취해보려던 커피 맛을 잊어버렸다. 발소리를 죽이며 조용히 침투하는 게릴라처럼 바다는 여전히 말이 없었다. 말없는 바다가 내게 말을 하고 있었다. 말없는 말소리를 귀담아 들으라고 조용히 일러주고 있었다.

밖으로만 향하던 신경 줄을 다스려 침묵의 소리에 귀기울여보라고……그럼 알게 될 것이라고……살아가면서 맞이하게 될 태풍이 어느 지점에 와 있다는 것을……그리고 그 태풍과 싸우지 않고 살아

가는 방법을……태풍을 만나더라도 배를 조각 내지 않고 귀향할 수 있는 방법을 터득하게 될 것이라고……숨죽인 바다는 그렇게 내게 말하고 있었다.

바다가 들려주는 침묵의 소리를 듣고 있자니 얼마 전 나를 덮쳤던 태풍이 떠올랐다. 그때의 태풍은, 살아가면서 다시는 만나고 싶지 않은 그런 종류의 태풍이었다.

"당신, 어떻게 그렇게 살아왔어? 도대체 무슨 배짱으로 그렇게 버틴 거야? 그러다가 금리라도 오르면 어떻게 하려고 그렇게 속수무책으로 산 거야? 나는 도대체 당신이란 사람, 도저히 이해할 수가 없어. 내 상식으로는 도저히 이해가 안 돼. 당신 혹시 금치산자禁治産者나 한정치산자限定治産者 아니야?"

이젠 집을 팔아야 되겠다고 남편에게 말했을 때, 남편은 평범한 목소리로 그러자고 했다. 당신 모르는 카드빚이 조금 더 있어요, 라고 내가 말했을 때부터 얼굴색이 변하기 시작했다. 그리고 그 액수가 상상 밖으로 큰돈이란 걸 알았을 때, 남편이 내게 퍼부은 말이었다.

나는 어떻게 해서 남편 모르는 빚을 지게 되었는지 설명해야만 했다. 마치 재판장에 들어선 죄인처럼 변명을 해야만 했다. 그렇게 말을 하는데 걷잡을 수 없이 눈물이 쏟아졌다. 그저 공부하고 글 쓰는 것만 하고 싶었던 나를 현실이라는 흙탕물 속에 억지로 밀어 넣은 누군가가 원망스럽기까지 했다. 그러나 현실 속에 나를 내몬 사람이 바로 나였다는 사실을 인정하지 않을 수 없었다.

여문영, 「풍우산수도風雨山水圖」, 비단에 수묵채색, 169×104㎝, 명나라, 클리블랜드미술관 소장

반항할 수 없는 포로처럼 가로수는 그저 속수무책 흔들릴 뿐이었다. 광폭한 노여움에 사로잡히기라도 하듯 빗줄기는 방향도 일정하지 않게 쏟아져내렸다.

이암, 「모견도母犬圖」, 종이에 담채, 73.2×42.4㎝, 16세기 전반, 국립중앙박물관 소장

두 아이의 키가 나보다 훨씬 커버린 이 나이에도 때론 엄마 품이 그립다. 강아지가 무의식적으로 엄마 품을 찾듯이, 힘들 때면 나도 강아지처럼 언제든지 엄마 품에 안기고 싶다.

엄청난 돈을 원했던 것도 아니었다. 그저 마음 편히 공부할 만큼의 돈만 있기를 바랐던 내게, 7년 전 언니에게 빌려준 돈은 족쇄가 되어 돌아왔다. 그것도 시댁식구들의 돈을 끌어다가 빌려준 돈이었다. 언니에게 시댁식구들의 돈을 빌려준 일이, 나를 숨도 제대로 쉴 수 없는 죄인으로 만들었다.

그 감옥으로부터 한시라도 빨리 벗어나고 싶어 조바심이 났던가 보다. 남편 몰래 집을 담보로 대출을 받아서 아는 사람의 권유로 돈을 투자했는데, 그 돈은 회수되지 않았다. 그때부터 카드 돌려 막기가 시작되었고, 그 기간이 벌써 2년째 계속되고 있었다. 나의 원고료나 강의료만으로는 해결이 안 되는 돈이었다. 결국 집을 파는 수밖에 없었다.

설령 남편과 헤어지는 한이 있더라도 우리 식구가 다함께 황천길을 가지 않으려면 마지막으로 준비를 해주고 떠나야 했다. 내가 선택한 마지막 수단이 집을 파는 것이었고, 남편과의 싸움은 내게 너무나 벅찬 백파였다.

남편은 예상했던 대로 몹시 화를 냈다. 그동안 혼자서 얼마나 마음고생이 많았느냐는 위로의 말은 아니더라도 최소한의 이해나마 바랐던 나는 점점 마음이 굳어지고 있었다. 그리고 내가 준비했던 마지막 말을 꺼냈다.

"집 정리되면, 내가 떠날게요. 그동안 당신한테 잘해주지 못해서 미안해요. 당신도 좋은 여자 만났더라면 행복했을 텐데, 나 같은 여

자 만나 고생한 거, 미안하게 생각해요. 내 능력이 그것밖에 안 돼서 어쩔 수가 없었어요. 답사 다니면서 시골에 봐둔 집 있으니까 내려갈 게요. 아이들도 현명한 엄마가 들어오면 오히려 더 나을 거예요."

그날 밤, 남편은 밤새 한숨도 잠을 이루지 못했다. 모든 것을 다 털어놓고 난 나는 오히려 무거운 짐을 내려놓은 듯 홀가분했는데, 그 짐이 어느새 남편의 등짐이 되어 있었다. 이제부터 남편이 힘들 차례였다. 어떤 파도라도 맞을 준비가 다 끝난 나는 오히려 평정한 마음을 되찾았는데 남편은 아직 준비가 덜 된 상태였다. 그런 남편 옆에 누워 비몽사몽간에 눈을 떠보면, 남편은 누웠다 앉았다를 반복하고 있었다. 아침이 될 때까지 그랬다.

오랜만에 마음 편히 늦잠을 자고 일어나던 날 아침, 가장 긴 밤을 뜬눈으로 보냈을 남편이 내게 말했다.

"당신 같은 여자는, 나 아니면 누가 돌봐줄 사람도 없으니까 내가 끝까지 책임져야겠어. 부동산에 집 내놔."

그 바닷가를 떠나올 때까지 바다는 여전히 말이 없었다. 엄청난 해일을 준비하듯, 잔뜩 웅크리고 있는 바다는 그래서 더 두렵고 외경스러웠다. 아픈 진실을 외면하지 않고 정면으로 맞닥뜨린다는 것은 상당한 용기가 필요하다는 걸 살아가면서 알게 된다. 피할 수 있다면 피하고 싶었던 해일. 그 해일이 일어나기 전에 태풍의 징조를 읽어낸다면 아무리 무서운 태풍이 몰아쳐도 배는 부서지지 않을 것이다. 그 징조를 제대로 읽어낼 수만 있다면…….

한여름의 피서법 _계곡물에 발 담그기

가슴을 풀어헤친 선비가 너럭바위에 걸터앉아 찬 물에 발을 담그고 있다. 우산처럼 그의 머리 위로 뻗어 있는 나뭇가지에는 아직 덜 떨어진 꽃잎이 붙어 있다. 초여름일까. 아님 한여름에 피는 꽃일까. 아무튼 더위를 잊기 위해 물가를 찾는 것은 예나 지금이나 마찬가지였던 모양이다. 시원한 계곡물에 발을 담그며 더위를 잊는 이런 유의 그림을 탁족도濯足圖라고 한다.

이 그림을 그린 이경윤은 왕족 출신 사대부였다. 그는 그다지 빈궁하지 않았지만 대신 시대가 빈궁했다. 허약한 시대에 태어난 탓에 강산 곳곳에 총성이 울리고 우물물이 피로 물드는 광경을 지켜봐야만 했다. 임진왜란. 배고픈 백성은 술 취한 명나라 장수가 토해놓은 토사물을 핥아먹기 위해 미친 듯 달려들었고, 심지어 죽은 시체를 뜯어먹는 사람도 생겼다. 흉흉한 세상이었다. 추수 뒤끝의 가을들판처럼 껍데기만 남은 사람들을 지켜보면서 왕족 출신 이경윤은 무엇을 생각했을까. 모르긴 해도 시대를 지키지 못한 자괴감과 더불어 어지러운 정치판에 심한 염증을 느꼈을 것이다.

이후 그는 시원한 물줄기가 쏟아지는 폭포를 감상하는 사람을 그리거나(「관폭도觀瀑圖」), 소나무 아래에서 장기를 두는 선비(「송하대기도松下對碁圖」), 혹은 나귀를 타고서 시상

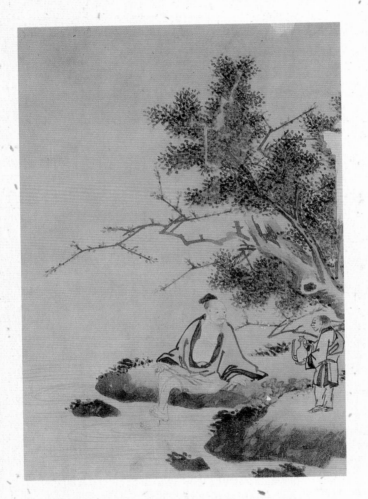

이경윤, 「고사탁족도^{高士濯足圖}」, 16세기말, 국립중앙박물관 소장

아무리 더위가 맹위를 떨치는 계절이라도 얼음처럼 차가운 계곡물에 발을 담그면 정신이 번쩍 날 것이다. 그 차디찬 얼음물에 발을 들여놓는 순간, 속세에서 묻어온 때는 더위보다 먼저 씻길 것이다.

詩想에 잠겨 있는 팔자 좋은 사람(「기려도騎驢圖」)을 그린다. 물론 그의 그림 중에는 낚시하는 사람뿐 아니라 학이 춤추는 곳에서 신선들끼리 담소를 나누는 모습도 들어 있다. 모두 흙탕물 같은 속세하고는 인연이 먼 곳의 장면들이다. 임진왜란을 눈앞에서 지켜본 사람의 그림이라곤 믿겨지지 않을 정도로 초탈한 자의 세계관을 보여주는 그림들이다. 그렇다면 그는 비참했던 현실에 눈을 감아버린 것일까. 그건 아니었다.

그에게 자연은, 풍진이 얼룩진 세상에 살면서 인간의 참된 본성을 되찾게 해주는 스승과 같은 의미였다. 언제든지 돌아가 속세의 먼지를 씻어낼 수 있는 창랑의 물이고 강호江湖였다. 그 공간은 꼭 실재할 필요도 없다. 특정한 장소여도 좋고 선비 자신의 내면세계여도 좋다. 지치고 헤진 영혼을 위로해주고 자신이 지향했던 바를 다시 한번 되새겨볼 수 있는 곳이면 어디든 상관없다.

그림 속 주인공은 발이 시린지 두 발을 채 담그지 못하고 꼰 다리를 흔들고 있다. 아무리 더위가 맹위를 떨치는 계절이라도 얼음처럼 차가운 계곡물에 발을 담그면 정신이 번쩍 날 것이다. 그 차디찬 물에 발을 들여놓는 순간, 속세의 때는 더위보다 먼저 씻겨 내려갈 것이다.

내 아들은 '삼일이'

아침부터 몸이 푸석푸석했다.

가지 말까, 하다가 이미 약속된 여행이라 길을 나섰다. 넓은 평원을 보면, 행여 잃어버린 마음 하나 건질 수 있을까 싶어 무리해서 나선 길이었다. 그런데 시작부터 몸이 상쾌하지가 않았다.

영화촬영 장소로도 유명한 그곳에 가면, 아마 색다른 기분을 느낄 수 있을 것이라고 했다. 영화뿐만 아니라 드라마를 찍는 곳으로도 유명하다고 했다. 그러면서 이곳을 추천한 회원은, 이 목장이 나온 영화제목을 줄줄이 늘어놓았다. 나는 그 유명하다는 영화와 드라마를 한번도 본 적이 없었다. 일본에까지 알려진 드라마의 촬영지라고 했다.

가다 서다를 반복해야 하는 영동고속도로 위로 장마 끝의 햇살이 안개처럼 쏟아져내리는 중이었다. 차창 밖으로는, 아침 들판에 나와 데모하듯 자리를 깔고 앉은 개망초꽃이 끝없이 이어졌다. 그다지 예쁘지도 않는 꽃이, 사람들 눈을 사로잡기에는 터무니없이 초라한 몰

골로 바람에 흔들리며 길목을 지키고 있었다. 길가에도, 산 밑에도, 무덤가에도, 밭둑에도 뿌리내릴 틈만 있으면 들어가 비집고 서 있는 개망초꽃……누가 불러주지 않아도, 잔칫날이면 빠지지 않고 등장하는 사람처럼 개망초꽃은 장소를 가리지 않고 나타났다. 천은사 가는 길목에도, 대천 앞바다로 향하던 밭둑에도, 대관령 가는 감자밭 옆에도…….

"You light up my life……give me hope, to carry on……(당신은 내 인생을 밝혀주었고……내게 다시 일어설 수 있는 희망을 주었습니다.)"

금계국처럼 사람 애간장 녹이는 부드러움도 아니고, 작약처럼 타오르는 불꽃도 아닌 개망초꽃이 누군가의 인생을 밝혀주고 희망을 줄 수 있을까?

"마이클 잭슨도 알고 보면, 참 불쌍한 사람이에요. 비록 돈은 많지만……얼굴이 그 모양이 되었으니, 돈이 아무리 많은들 무슨 소용이 있겠어요?"

나는 아직도 데비 분Debby Boone의 노래가사에 취해 있는데, 마이클 잭슨을 좋아한다는 K가 말문을 열었다. 일행 중에서 가장 나이가 어린 그는 자기 전공만큼이나 팝송을 좋아했다.

"아무리 그의 팬이 백인들이었다고 하지만, 그렇다고 자신이 백인이 될 수는 없는데 왜 그는 자신의 검은 얼굴에 당당하지 못했을까요?"

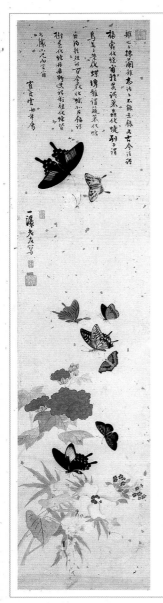
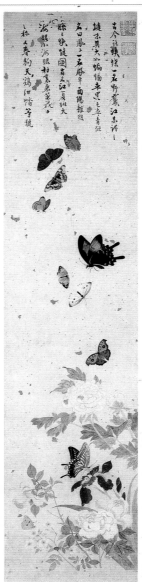

남계우,「화접花蝶」종이에 채색,
각 127.9×28.8㎝, 19세기, 국립
중앙박물관 소장

언제쯤이면 나비처럼 꽃 사이를
훨훨 날아다닐 수 있을까. 꽃잎처
럼 가벼운 날갯짓으로 자유스럽게
공간을 떠다니는 나비. 스스로 고
치라는 울타리를 만들어 자신을
가둔 자만이 거듭날 수 있다는 것
을 가르쳐준 나비. 나비의 날갯짓
에서 배우는 인고의 법칙……

"너무 어린 나이에 돈을 벌어서, 자신의 정체성에 대해 생각해볼 시간이 없어서 그랬을 거예요."

"개망초꽃이 아무리 햇볕을 머금은들 금계국이 될 수 있나요? 개망초는 개망초일 뿐이지……. 아무리 금계국이 아름답다 해도 세상 모든 꽃이 금계국이 되면 그게 아름다운 건가요? 그게 뭐야……해골바가지도 아니고……."

마이클 잭슨 얘기가 나오자 모두들 한마디씩 했다. 노래 한 곡을 가지고 끊임없이 이어지는 대화를 들으며 사람마다 생각하는 것이 참 다양하다는 생각이 들었다.

그때 큰 아들한테 전화가 걸려왔다.

"엄마, 저 또 삼일이 됐어요. 죄송해요……. 그래도 전교 석차는 20등 올랐어요."

나는 중학교 1학년짜리 아들 얘기를 들으며 어이가 없어서 그냥 웃었다.

"그래, 알았으니까 내일까지 『개선문』 다 읽어봐."

그러면서 전화를 끊었다.

중학교 올라가 치른 첫 시험에서 큰 애가 31등을 했다. 반 학생 수가 모두 40명이었다. 그러니까 31등이면 뒤에서 9등을 한 것이다. 처음 그 성적표를 받아보았을 때, 나는 31의 의미를 몰라서 한참을 들여다보았다. 이게 성적표라고 나왔는데, 31이 등수는 아닐 테고 출석일수라고 하기에는 너무 적고…….

그런데 자세히 보니 그게 성적이었다. 남편과 나는 어처구니가 없어 서로 쳐다보고 마냥 웃었다. 세상에⋯⋯31등도 있구나⋯⋯세상에⋯⋯두 자리 숫자로 된 성적도 있다니⋯⋯.

그때부터 큰 애의 이름은 준우가 아니고 삼일이가 되었다. 야야⋯⋯삼일이 너 대단하다야⋯⋯. 엄마아빠가 평생 한번도 못해본 일을 넌 단박에 해냈으니 정말 대단하다⋯⋯.

그럴 때마다 삼일이는, "너무 그러지 마세요. 저도 이번 시험에서 느낀 게 많아요" 하면서 뭔가 각오를 새롭게 하는 것 같았다. 그런 애가 기말고사에서도 또다시 삼일이가 되었단다. 마음만으로 세상이 바뀌지 않는다는 걸, 아직 삼일이는 깨닫지 못한 것 같았다. 실천 없는 말이 얼마나 공허한지를 아직 삼일이는 모르고 있었다.

야야, 세상에는 삼일이만 있는 것이 아니고, 영삼이도 있고 영구도 있어. 그뿐인 줄 아냐? 정일이도 있다야.

그러면서 남편과 나는 킥킥대고 웃었다.

여드름이 얼굴을 뒤덮다 못해, 머릿속과 등짝까지 벌겋게 뒤덮은 삼일이. 그의 반항심은 끊임없이 불거지는 여드름만큼이나 계속되고 있다. 내가 하는 말마다 말꼬리를 잡고, 그러잖아도 냄새나는 나이에 목욕도 제대로 하지 않는 삼일이. 오로지 먹는 것과 오락하는 것 이외에는 관심조차 없는 내 아들 삼일이⋯⋯.

그 아들을 보면서, 나는 비로소 무릎을 꿇고 절을 하기 시작했다. 자식을 진정으로 사랑한다면 등을 볼 줄 알아야 한다는 어떤 분의 글

을 읽은 뒤로 나는 삼일이 뒤에서 아침마다 축원하는 절을 한다.

부처님, 저 아이가 건강하게 잘 자라서 자기 몫을 다할 수 있게 해주십시오…….

그러면서 봉투 속에 아들을 위한 보시금을 넣는다. 먼 훗날 아이에게 큰 재산을 물려줄 수는 없어도 아이의 인생을 축원하고 축복하는 마음을 담은 이 보시금이 아이 인생의 종자돈이 되기를 바라면서……. 결국 아이가 내 수행을 채찍질하는 최고의 스승인 셈이었다.

어제는 군대 간 조카에게 전화가 왔기에 삼일이 얘기를 했더니 "이모, 아들 포기한 것 아냐"라고 걱정 섞인 말을 했다.

그래도 난 삼일이가 그다지 걱정되지는 않는다. 내가 살아온 시간들이 끝없는 시행착오의 연속이었듯 삼일이도 그렇게 시행착오를 거치면서 인생을 배워갈 것이다. 그리고 마이클 잭슨처럼 인생을 정립하기에는 너무 이른 나이에 찾아온 성공이 자칫하면 치명적인 상처가 될 수도 있기 때문이다.

또한 나에게는 내 인생이 있고, 아들에게는 아들의 인생이 있을 것이다. 다만 나는 부모로서 그들을 돌봐주고, 좋은 길을 가르쳐주는 인생의 선배 노릇을 할 뿐이다. 문제는 그 좋은 길이라는 걸, 어느 누구도 자신 있게 말할 수 없다는 것이다. 인생이라는 길을 앞에 두고서는 누구도 감히 정답이라고 들이대지 못한다는 것이다.

아이들을 다그치지 않고 평정한 마음으로 기르려 해도 방황하는

조지겸, 「소과도蔬果圖」, 비단에 설채, 29.4×34.8㎝, 1865, 중국, 개인 소장(일본)

꼭 화려한 꽃이 아니어도 좋아. 꼭 농염한 향기를 내뿜지 않아도, 뇌쇄적인 빛깔이 아니어도 좋아. 꽃이라는 이름으로, 혹은 식물이나 야채라는 이름으로 불려도 세상의 한켠에서 제대로만 자랄 수 있다면……

아들을 옆에서 지켜보는 것은 힘들다. 한 사람의 인격체로서 내 인생도 제대로 살지 못하는 나. 그렇다고 엄마로서 아들의 인생을 밝혀주고 희망을 주는 일조차도 못해내는 나⋯⋯그 자책감 때문에 아이가 무슨 실수라도 하면, 그게 꼭 내가 잘못해서 그런 것 같아 마음이 덜컥 내려앉을 때가 많다. 끝없이 넘어지고 허우적거리는 내 인생을 바라보며, 이런 내가 과연 자식한테 큰 소리 칠 자격이 있나, 하는 자괴감이 들 때도 많다. 내가 내 인생을 잘 살아냈더라면⋯⋯내가 좀더 진지하게 인생을 살았더라면, 아이한테 좋은 모범이 되었을 텐데⋯⋯.

테이프가 한바퀴 돌아가고, 다시 데비 분의 노래가 흘러나올 때까지 나는 창밖으로 흘러가는 풍경을 넋을 잃고 바라보았다. 장마 끝머리에서 거침없이 뻗어가던 잡풀들이, 제초제에 화형을 당한 듯 허수아비처럼 몸을 떨고 있었다. 그러나 잡풀들은 또다시 뻗어갈 것이다. 내 마음속에서 무성히 자라는 잡풀들처럼⋯⋯.

내 마음속에서 아우성치는 잡풀을 걷어내지 못해 시름에 잠겨 있는데, 대관령 목장을 향해 떠나는 일행의 목소리는 흥분과 기대로 가득 차 있다. 자식들을 모두 훌륭하게 길러놓고, 여유로운 마음으로 여행을 즐길 수 있는 일행들이 부러웠다. 아직 내 할 일도 마치지 못한 나는 마냥 그들이 부러웠다.

밤송이 벌어지듯 가을이 오면

아무것도 할 수가 없었고, 하기가 싫었다. 아무리 좋은 글을 읽어도 시들했고, 아무리 감미로운 음악을 들어도 젖어들지 않았다. 가슴속에 어떤 바람도 갈망도 일어나지 않았다. 내 몸과 마음은 술에 만취한 사람처럼 제멋대로였다. 몸을 뒤척일 수도, 고개를 끄덕일 수도 없었다. 내 영혼은 마치 버려진 비석처럼, 작살난 고목처럼 메마르고 퍽퍽했다. 그동안 나는……많이 지쳐 있었던가 보다.

한때는, 나라는 영혼도 이 세상 한켠을 당당하게 차지하며 살다 가도 괜찮을 거라 생각했다. 사는 동안 누군가에게 방해되지 않고 살 수 있으리라 생각했다. 어쩌면 누군가의 외로운 얼굴에 환한 미소를 짓게 할 수도 있지 않을까 생각했다. 한때는 그렇게 생각했다.

그러나 시간이 흐를수록 어쩌면 그게 아닐지도 모른다는 생각이 고개를 들기 시작했다. 내가 살아가는 행위가 마치 그믐날 밤 내지르는 돌팔매처럼 허망하다는 생각이 들었다. 내가 지나온 시간들은 그다지 화려하지도 않았고 아름답지도 않았다. 그저 살아왔을 뿐이다. 모든 사람이 그러하듯이……. 근사한 추억 하나 갖지 못한 채 그게 인생이겠거니, 하고 견뎌왔던 시간들. 내가 걸어온 시간은 비탈길에 뿌리를 뻗은 나무처럼 위태로웠다.

나는 이렇게 지쳐 있는데 8월의 더위는 붉은 심장처럼 펄떡거렸다. 들끓는 여름을 외면

하고 서늘한 곳에 숨을 방법은 어디에도 없었다. 그악스럽게 진격해 들어오는 한여름 앞에서 나는 속수무책이었다. 내가 걸어온 길과 더듬거렸던 시간이 가당찮게 나를 슬프게 했다. 아니, 슬픔이라도 일어났으면 싶었다. 더위 속에 사정없이 난도질당한 나는 걸을 힘마저 상실한 채 완전히 백기를 들고 말았다.

그렇게 한여름을 견뎠다. 8월의 불기운 속을 헤매고 돌아오는 여름 끝에 비가 내렸다. 열에 들뜬 듯 몽롱한 열기 속에 잠겨 있던 도시에 비가 내렸다. 비정하리만치 격렬하게 내리쬐던 태양도 어느새 자취를 감추었다. 소나기가 퍼붓자 도시는 정전이라도 된 듯 어두컴컴해졌다. 불빛이 꺼진 도시는 금방이라도 무슨 일이 터질 듯 음산하고 불안하다. 프라이팬에 열을 가하듯 후끈거리던 도시에 물방울이 스며들기 시작한다. 그러자 마지막 열기를 내뿜으며 헐떡거리던 여름이 거칠게 저항한다. 소나기를 맞아 끓어오르는 지열과 아스팔트 열기가 뒤섞여 8월의 공기는 답답하고 눅눅하다.

그러나 이 비가 그치고 나면, 질식할 것 같은 여름은 가고 가을이 올 것이다. 한낮의 매미 소리가 만발하던 길을 따라 고추잠자리가 날아오고 산색이 깊어지면서 가을은 황금빛 얼굴로 다부지게 돌아올 것이다. 여름내 더위 속에서 여물던 들판은 만삭이 된 여인처럼

무거운 몸으로 서 있을 것이다. 밤송이 터지듯 벌어지는 가을이 빨리 왔으면 좋겠다. 머리카락 사이에 배어 있는 소금기를 털어내고 낙엽 태우는 냄새로 물들고 싶다. 가을을 만나면……

이상좌, 「송하보월도松下步月圖」, 비단에 담채, 197×82.2cm, 15세기 말, 국립중앙박물관 소장

밤송이 터지듯 벌어지는 가을이 빨리 왔으면 좋겠다. 머리칼 사이에 밴 소금기를 털어내고 낙엽 태우는 냄새로 물들고 싶다. 가을을 만나면……

텅 빈 정자 같은 외로움

어디 한군데 마음 둘 곳 없이 허전하던 날. 누군가에게라도 전화를 걸어 이 허전한 마음을 위로받고 싶은데 전화 걸기가 쉽지 않았다. 나의 공허함을 하소연하기엔 공허함의 실체가 너무 추상적이었고, 상대방이 지금 어떤 기분인 줄도 모른 채 무턱대고 내 얘기만 한다는 게 예의가 아닌 것 같았다. 그러나 한번 찾아든 마음속의 산란함은 쉽게 빠져나가질 않았다. 나는 계속 전화번호부를 뒤적였다. 그러다 결국 몇 사람한테 전화를 걸었지만 진심은 털어놓지도 못한 채 안부인사만 하고 끊었다. 그런 날은 더욱 쓸쓸하고 허전했다.

그 쓸쓸함을 견딜 수 없어 뒷산에 올랐다. 짙은 푸르름으로 울창한 나무들. 싱싱한 몸짓으로 하늘을 온통 뒤덮은 8월의 숲에는 매미소리만 가득할 뿐, 모든 게 고요했다. 잔인하리만큼 그랬다. 그 고요한 길을 따라 산중턱까지 오르니 빈 정자가 나왔다. 나무그늘에 가려진 정자의 모습이 떠나간 사랑을 그리워하는 사람의 옆모습처럼 쓸쓸해 보였다. 나는 그 쓸쓸한 정자에 올라 그림자처럼 조용히 앉았다.

숲 밖에서는 여전히 8월의 오후가 타들어가고 있었고, 서로가 서로에게 상처를 주었던

최북, 「공산무인도空山無人圖」, 종이에 담채, 31×326.1cm, 조선시대, 개인 소장

그의 그림은 온통 적멸 속에 묻혀 있다. 타인의 접근을 철저하게 거부하는 정적의 완강함만이 충만할 뿐이다. 그 정적 속에 산도 바위도 숨을 죽이고 물소리도 흐릿한 산그늘에 몸을 누인다.

사람들의 마음도 들끓고 있을 터였다. 나는 그때 왜 그에게 사과하지 못했을까. 왜 미안하다고 얘기하지 못했을까. 나의 진심은 그게 아니었다고. 그대가 너무 보고 싶어 화가 나서 한 말이었다고……왜 그때 솔직하게 고백하지 못했을까. 떠나버린 사랑, 다시 붙잡고 싶어도 되돌릴 수 없는 우리들의 사랑.

최북崔北도 나만큼 외롭고 쓸쓸했을까. 그의 그림은 온통 적멸 속에 파묻혀 있다. 타인의 접근을 철저하게 거부하는 정적의 완강함만이 흐를 뿐이다. 그 정적 속에 산도 바위도 숨을 죽이고 물소리도 흐릿한 산그늘에 몸을 누인다. 마음에 들지 않는 양반이 그림을 그려달라고 하자 자신의 한쪽 눈을 찔러버릴 정도로 자의식이 강했던 남자. 그가 이 끔찍한 고요 속에서 찾고자 했던 것은 무엇이었을까.

숲에서 내려오는 길. 도로 옆에 있는 나무 의자에 허리가 구부정한 할아버지 한 분이 앉아 계셨다. 아흔 살쯤 되어 보이는 그분은 이맘때면 항상 그 자리에 계셨다. 붙박이처럼 앉아서 지팡이에 두 손을 올려놓은 채 먼 곳을 응시하며……. 저분의 가슴에도 사랑이 있었을까. 저분도 한때는 사랑 때문에 고민하고 괴로워했을까. 지금은 그 흔적조차 찾아볼 수 없는 늙고 쇠락한 영혼이 마치 멀리 사라져버린 자신의 찬란했던 시절을 응시하듯 그렇게 먼 곳을 바라보고 있었다. 그 모습이 마치 최북의 빈 정자처럼 쓸쓸해 보였다.

식모살이하러 가는 엄마

"내일 아침 8시, 부산행 표 한 장 주세요."

통도사에서 특강이 있기 전날, 동네 전철역에서 기차표를 예매했다. 평일이라 굳이 예매할 필요까지는 없었지만, 신발도 살 겸해서 나선 길에 표를 사게 된 것이다. 편하다는 이유만으로 6년 동안 신었던 신발 두 켤레가 모두 바닥이 닳아지고 갈라지더니 급기야는 물이 새 들어왔다. 매일 돌아다니며 서 있는 일을 하다보니 맵시 있고 품위 있는 하이힐은 신발장에 곱게 모셔놓기만 하고 신는 날이 거의 없었다. 그리고 남들은 늙어 보인다고 외면하는 '효도신발' 만 줄기차게 신고 다닌 것이다.

"한양아파트 쪽으로 갈라믄 어디로 간다요?"

표 확인해보세요, 라는 역무원의 말에 기차표를 들여다보고 있는데 낯익은 전라도 말투가 들렸다. 육십을 훨씬 넘긴 듯 주름살투성이의 구릿빛 시골 아낙네가 역무원에게 길을 묻고 있었다.

"한양아파트요? 잘 모르겠는데……."

그러면서 안경 낀 젊은 총각이 고개를 갸우뚱하는데, 그 할머니 같은 아낙이 다시 물었다. 그라믄, 7번 출구는 어딨다요? 7번 출구는 없는데요, 라며 무신경하게 대답하는 창구 너머 녹색복장의 총각은 다른 손님의 표를 건네주느라 고개를 돌렸다.

"어디 가시는데 그러세요?"

아마 전라도 말투 때문이었을 것이다. 회색빛으로 바랜 잠바에 '몸빼' 같이 헐렁한 황토색바지를 입은 그녀에게 내가 관심을 보인 것은. 말끔한 아파트 숲으로 둘러싸인 이 도시에는 도무지 어울릴 것 같지 않은 낯선 사투리가 그녀를 더욱 낯설게 만들었다.

내가 관심을 보이자 그녀는 마치 구원병이라도 만난 것처럼 얼른 종이를 내밀었다. 꼬깃꼬깃 접은 종이에는 '남원추어탕' 이라는 글자와 전화번호가 적혀 있었다. '남원추어탕' 밑에는 국밥집과 쌈밥집의 전화번호가 하나씩 더 적혀 있었다. 내가 그 쪽지를 보는 동안 그녀는, 여그를 찾아갈라고 그란디 으짜면 쓰겄소, 라며 간절한 눈빛으로 나를 바라보고 있었다. 행색으로 보아하니 그곳에 일자리를 얻으러 가는 것 같았다.

"너를 낳고 백일인가 지났을 것이다. 돈을 벌어보겄다고 서울로 식모살이를 안 갔겄냐. 근디 끼니때만 되믄 젖이 불어 일을 헐 수가 있어야제……. 아, 글고 눈물은 위째 그리 쏟아지던지……당최 일이 손에 안 잼히드라 이 말이여……. 에이, 내가 설마 굶기야 허것냐, 싶어 걍 열흘 만에 도로 집으로 내려가부렀다."

그 열흘 동안 젖먹이인 내가 엄마 젖을 찾을 때면 일곱 살짜리 셋째언니는 언니 밥을 말아서 내게 먹였고, 홍시를 주워 먹여 키웠다고 했다. 일곱 살 어린 나이에, 자신이 먹고 싶은 감을 어찌 동생에게 먹일 수 있었을까.

"여보세요? 그곳을 찾아가려고 하는데요. 어떻게 가면 되지요? 이곳에는 한양아파트가 없는데요?"

그녀에게서 엄마 모습을 발견한 탓일까. 나는 쪽지에 적힌 곳으로 전화를 걸어 위치를 물어보았다. 그런데 그 대답이 가관이었다. 다리를 건너서 주택단지 쪽으로 오면 골목이 하나 나오는데, 그 골목을 끼고 들어오면 비빔밥 집이 나와요. 그 비빔밥 집을 바라보고 오른쪽으로 계속 가면……그 전화를 받는 여인 역시, 도시하고는 거리가 먼 사람 같아 보였다. 주택 단지 안에 얼마나 많은 골목이 있는지, 비빔밥집이 얼마나 많은지를 전혀 염두에 두지 않고 그녀는 오로지 그녀가 있는 곳을 중심으로 위치를 설명하고 있었다. 그것은 마치 한적한 마을에서, 대추나무 집을 돌아 다리를 건너서 쭉 가다보면 두 번째 집이라는 설명과 같았다. 이 마을에 산 지 꽤 오래된 나조차도 그녀의 설명대로는 도저히 찾을 수 없을 정도였다. 그러니까 그 주변에 있는 큰 건물을 얘기해보세요, 라며 나는 미지의 장소를 찾기 위해 안간힘을 썼다. 그렇게 물어보고 메모하는 사이에 거의 이십여 분의 시간이 흘렀다. 이렇게 하느니 차라리 내가 직접 앞장서는 게 낫겠다, 싶을 때 지하철역에서 사람들이 쏟아져나왔다. 나는 내리는 사람

신한평, 「젖먹이기」, 종이에 담채, 31.0×23.5㎝, 조선시대, 간송미술관 소장

너를 낳고 백일인가 지났을 것이다. 돈을 벌어보것다고 서울로 식모살이를 안 갔겄냐. 근디 끼니 때만 되믄 젖이 불어 일을 헐 수가 있어야제……

중에서 관대해 보이는 사람을 골라 사정을 얘기하고, 이분 좀 느티마을 사거리까지 안내해주세요, 라고 부탁했다.

이분을 따라가면 그 음식점 가까운 곳까지 도착하실 거예요. 그곳에 가서 사람들에게 다시 물어보세요, 그곳에서는 쉽게 찾으실 수 있을 거예요, 라면서 나는 길 모르는 어린아이를 보내듯 그녀에게 신신당부를 했다. 그때였다.

"오메, 고마워서 어쩔께라우. 이거밖에 없어서 그란디 이거라도 받으쇼잉⋯⋯."

그러면서 그녀는 손에 들고 있던 동전을 전부 모아 내 손에 쥐어주었다. 나는 눈물이 핑 돌았다. 하찮아 보이는 그 동전 몇 개가 타향에 온 그녀에게는 얼마나 소중하고 큰 돈인지 안 봐도 짐작할 수 있었기 때문이다. 아니에요, 이 핸드폰은 공짜로 쓰는 거라서, 돈이 안 들어요. 저분 놓치지 말고 어서 따라가세요. 돈을 돌려주려 해도 막무가내로 사양하는 그녀를 보내면서 나는 지하철을 타러 가기 위해 몸을 돌렸다. 그녀는 가면서도 계속 뒤돌아보며, 복 받으쇼잉, 존 일 했웅께, 복 받으쇼잉, 을 되풀이하고 있었다. 나는 멀어져가는 그녀에게 손을 흔들며 개찰구로 들어갔다. 식모살이하러 가는 엄마를 뒤에 남겨둔 채 지하철을 타러 들어갔다.

가을의 여유

가을 들판에 참새떼가 장관을 이룬다. 부산스런 참새떼의 날갯짓 사이로, 여름 뙤약볕을 받고 묵직해진 조와 수수가 제 무게를 이기지 못한 채 고개를 수그리고 있다. 들녘은 바야흐로 결실의 순간에 풀어놓을 알갱이들로 그득하다. 여문 벼가 물결치는 가을 들판을 바라보노라면, 굶어도 배고프지 않을 것 같은 넉넉함이 차오른다. 햇볕이 조금 더 세지고 산자락 끝이 맑은 하늘 속에 빠져들 즈음이면, 가을은 툭툭 떨어지는 밤과 붉어지는 감빛 속으로 자취를 감출 것이다.

그렇게 가을빛까지 담은 곡식을 수확하고 나면 북풍이 몰아치는 겨울이 오더라도 걱정없이 지낼 수 있으리라.

화면 속에는 날개를 펼친 참새들이 부산스레 날고 있다. 얼핏 보아도 족히 오십여 마리는 넘을 것 같다. 가을걷이가 시작될 무렵, 논과 밭에는 허수아비들이 등장하기 시작한다. 여름내 고생하며 일궈놓은 곡식을 참새들에게 빼앗기지 않으려는 농부들과 참새들간의 두뇌게임의 산물인 것이다.

그러나 우르르 몰려왔다 잽싸게 사라지는 참새들의 재빠른 몸동작을 농부들은 당해낼 재간이 없다. 파란 하늘 아래 선선한 바람이 불고 그곳에 가을이 익어간다. 결실을 앞둔 사

람들의 마음도 넉넉함으로 채워진다. 그

넉넉한 계절에 참새 몇 마리에게 곡식 좀

양보한들 무에 그리 대수겠는가. 가을에

만느낄 수 있는 여유로움일 것이다.

작자미상, 「참새떼」, 종이에 담채, 138.8×57.6cm,
조선시대, 국립중앙박물관 소장

들녘은 바야흐로 결실의 순간에 풀어놓을 알갱이
들로 그득하다. 여문 벼가 물결치는 가을 들판을
바라보노라면, 밥을 굶어도 배고프지 않을 것 같
은 넉넉함이 차오른다.

늙은 매와 아버지

"막내야. 여기 아픈데 약좀 발라주라……."

그러시면서 여든세 살 먹은 아버지가 쭈글쭈글한 얼굴을 가까이 보여주셨다. 자세히 보니 왼쪽 눈 아래 얼굴이 불그스름했다. 물론 여든 살이 넘은 피부라 그다지 표는 나지 않았다. 세수하다 까끌까끌해서 때수건으로 박박 문질렀더니 쓰라려서 도무지 참을 수가 없다고 하셨다.

여든세 살의 아버지는 마치 어리광하듯 내게 약을 발라 달라고 하셨다. 나는 얼른 연고를 찾아서 상처에 발랐다. 연고를 바르는 동안 아버지는 어린애처럼 얌전히 얼굴을 들이밀고 있었다. 나는 오랫동안 약을 문질러드렸다. 내가 약을 바르는 행위는 단순히 상처에 약을 바르는 것이 전부가 아니었다. 사랑받고 있다는 것을 확인하고 싶은 아버지의 마음을 어루만지는 것이었다.

나의 아버지. 아버지는 무척 엄하고 무서운 분이셨다. 얼마나 무서웠으면, 결혼하고 처음 친정집에서 잠을 자는데 도무지 잠을 이룰 수가 없었다. 우리 가족이 아닌 남자와 함께, 아버지가 계신 한 지붕 아래서 잠을 잔다는 게 도저히 용납되지 않았기 때문이다. 왠지 아버지한테 혼날 것 같았고, 당장에라도 문을 열고 들어와 공부 안 하고 뭐 하느냐고 야단치

실 것만 같았다.

그렇게 무서운 분이셨다. 결혼해서 아버지 그늘에서 벗어날 수 있었을 때, 나는 그 무서움과 억압에서 해방될 수 있다는 생각만으로도 충분히 행복했다.

그런 아버지가 언제부터인가 더 이상 무섭지 않게 되었다. 아버지 앞에서는 입도 뻥긋하지 못했다가 차츰 내 의견도 고집하게 되었고 때론 아버지 의견을 무시할 때도 있었다.

장승업이 말년에 그린 것으로 추정되는 「매」 그림은 마치 내 아버지를 보는 듯해서 가슴이 싸아하다. 유난히 매 그림을 즐겨 그렸던 장승업. 그가 전성기 때 그린 매를 보면 붓끝으로 생명을 창조하는 것이 이런 거구나 하는 생각이 들게 한다. 금방이라도 박차고 일어나 먹잇감을 향해 덮칠 것 같은 긴장감. 강렬하게 쏘아보는 매의 눈빛은 발톱으로 먹잇감의 숨통을 끊어놓기 전에 이미 먹잇감의 심장을 오그라들게 할 정도였다.

그런데 그가 말년에 그린 털이 숭숭 빠진 늙은 「매」는 더 이상 매섭지도 공포스럽지도 않다. 곧이어 다가올 겨울을 무사히 넘길 수 있을지도 장담할 수 없는 가엾은 존재일 뿐이다. 그 모습이 꼭 우리 아버지 같다. 그래서 이 그림을 보면 눈물이 난다.

장승업, 「매」, 비단에 담채, 120×28cm, 조선
시대, 선문대박물관 소장

그런데 그가 말년에 그린 털이 숭숭 빠진 늙은
「매」는 더 이상 매섭지도 공포스럽지도 않다.
곧 이어 다가올 겨울을 무사히 넘길 수 있을지
도 장담할 수 없는 가없은 존재일 뿐이다. ……
우리 아버지 같다.

홈리스와 암리스

이른 아침, 기차를 타러 서울역으로 가는 길. 버스에서 내려 서울역 앞 지하보도를 건너게 되었다. 집에서 나설 때는 괜찮았는데 어느새 빗방울이 떨어지고 있었다. 우산을 들고 오지 않은 나는 버스정류장에서 지하도 입구까지 급하게 뛰었다. 아직 이른 시간이라 어둠침침한 지하도에서는 눅눅하면서도 역한 냄새가 풍겨왔다. 이제 지하도를 가로질러 가면 기차역까지는 비도 맞지 않고 도착할 수 있을 것이다. 갑갑한 공기와 불결한 냄새 때문에 기분이 상쾌하지는 않았지만 나는 부지런히 걸어서 기차역 쪽으로 향했다.

그런데 가다보니까 지하도 안에 누워 있는 사람들이 군데군데 눈에 띄었다. 종이박스를 깔고 누운 사람이 있는가 하면, 신문지를 깔고 배낭을 베개 삼아 누운 사람도 있었다. 머리가 산발인 채 엉켜 붙어 있는 사람, 허리띠가 풀어져서 속옷이 삐져나온 사람, 신발을 벗고 땟국물 흐르는 발을 드러낸 채 누워 있는 사람, 쓰러진 소주병을

옆에 끼고 자는 사람 등 제각각이었다. 머리에서 흐르는 피가 목까지 흘러내려 범벅이 된 사람도 있었고, 이런 곳에 어울리지 않게 말쑥한 차림으로 팔짱을 끼고 잠든 사람도 눈에 띄었다. 모양은 달랐지만 그들 모두 남루와 자포자기의 이불을 덮고 있었다. 눈이 반쯤 풀려 생의 의욕이라고는 전혀 찾아볼 수 없는 중년의 남자들이 대부분이었고, 그 중에는 충분히 일할 수 있는 젊은 사람도 더러 들어 있었다. 무엇이 이들을 저곳에 있게 만들었을까.

지하철에서 나와 바삐 걸으며 아침을 시작하는 사람들과 아직도 잠에서 깨어나지 못한 홈리스homeless의 모습이 비 오는 아침에 무척 대조적이었다. 그들을 뒤로 하고, KTX를 타기 위해 서울역사로 향했다. 최신식 건물로, 지하철을 타는 곳에서부터 에스컬레이터로 연결된 서울역사는 홈리스들이 널브러져 있는 곳에서 불과 오십여 미터도 안 되었다. 그런데 이상하게도 그들은 최신식 건물 옆으로는 오지 않았다. 오줌 냄새와 곰팡이 냄새가 뒤섞인 옛 역사 쪽이 훨씬 편한 모양이었다.

에스컬레이터를 타고 지하에서 지상으로 이동한 나는 커피 한 잔을 빼들고 개찰구로 향했다. 넓고 깨끗해 보이는 역사에는 홈리스 같은 사람들이 더 이상 눈에 띄지 않았다. 의자에 앉아서 무료한 시간을 때우는 사람들도 더러 보였지만, 그들은 적어도 땅바닥에 누워서가 아니라 앉아서 아침을 맞이하는 사람들이었다.

서울역에서 부산까지는 3시간 정도 소요될 예정이라 했다. 느리

게 출발한 기차가 서울역을 빠져나가는가 싶더니 어느새 한강다리를 건너고 수원을 지나고 있었다. 창밖은 비 때문에 어두컴컴했고 개성 없는 집과 전선주와 유배당한 산들이 시야에 들어왔다 사라지곤 했다. 뒤바뀌는 풍경을 배경으로 자리를 잡은 사람들은, 더러는 잠을 자고 더러는 신문을 보고 더러는 핸드폰을 붙잡고 있었지만, 사무실을 옮겨놓은 듯 책을 보고 메모를 하는 사람들도 있었다. 나는 3시간 내내 책을 읽었다. 얼마나 감동적이든지 밑줄을 그어가며 심호흡을 크게 들이켜면서 책을 읽었다. 오후부터 해야 할 특강을 잠시 잊고 책 읽는 즐거움에 빠져들었다. 그러다 보니 어느새 부산에 도착해 있었다.

"바쁘신 줄 알지마는 쪼매만 실례를 하겠십니더."

부산역에서 내려 지하철을 타고 두 정거장쯤 갔을까. 기차 안에서 책을 읽느라 눈이 아파서 나는 잠시 눈을 감고 있었다. 그때 그다지 붐비지 않는 사람들 사이로, 물건을 팔려는 오십대 후반의 남자 목소리가 들려왔다. 부산에서도 지하철 풍경은 똑같구나, 하면서 다시 눈을 감으려는데 내 앞에 서 있던 젊은 여자가 핸드백에서 지갑을 꺼냈다. 다음 정거장에서 내리려는 듯, 지갑에서 급하게 돈을 꺼내는 그녀의 행동이 새삼스레 눈에 들어왔다. 이윽고 천 원을 꺼낸 그녀는, 내가 외면했던 '잡상인'에게 가더니 물건을 사고는 급히 내렸다. 도대체 무엇을 팔기에 그녀가 꼭 사려고 했던 것일까, 궁금해하면서 잡상인을 보는 순간 그녀의 행동이 비로소 이해되었다.

장조화, 「바구니를 들고 있는 노인」, 74.0×65.0㎝, 1936, 중국

장조화는 어렸을 때 부모를 잃고 유랑민과 함께 방랑생활을 했다. 열여섯 살 때, 상하이의 한 백화점에 근무하면서 독학으로 그림을 배웠다. 나중에는 베이징 예술전문대학교 교수가 되었다.

장조화, 「가난한 모자」, 110.0×65.0㎝, 1938, 중국

장조화는 자신이 유랑민과 함께하던 시절에 실제로 본 거지, 악사, 맹인들을 그림으로 그렸다. 함께 생활했던 만큼 유랑민의 체온이 느껴지는 생생한 현실감이 일품인 작품들이다.

칫솔이 들어 있는 가방을 걸친 그 잡상인은 왼쪽 팔이 절반밖에 없었다. 접히는 부분에서 조금 더 내려와 잘린 팔에 가방을 걸친 그는, 왼발 또한 잘려나간 듯 무릎 밑에 기계로 만든 발을 딛고 있었다. 정도가 조금 심했지만 그런 사람은 서울 지하철에서 흔히 발견할 수 있었다. 그런데 급히 내리려던 여자가 지갑을 열게 된 것은 단순히 그가 장애인이기 때문이 아니었다. 바로 그의 얼굴 때문이었다.

살아 계신 부처님의 얼굴이 저러했을까. 예수님의 인자하신 눈동자가 저러했을까. 얼굴은 주름투성이에, 잘린 몸에는 허름한 옷을 걸치고 있었지만, 그의 얼굴은 온통 환한 웃음으로 가득했다. 얼굴 주름살 하나하나가 전부 웃는 모습을 위해 그어진 것 같았다.

지하도에 누워 있던 홈리스와 기차 안에서 진지하게 책을 읽던 사람들 얼굴에서도 결코 찾아볼 수 없는 표정이었다. 그 표정 속에는 뭐랄까, 자신이 하는 일에 대한 감사과 생명을 지닌 자의 겸손 같은 것이 서려 있었다. 죽음의 문턱까지 가본 자의 진지함이 묻어 있었다. 목숨을 담보로 존재의 허무와 싸워본 자의 초연함이 있었다. 사람으로 태어나 사람의 한계와 부조리를 극복하기 위해 끝까지 밀고 나간 수행자의 향기가 풍겼다. 그의 얼굴은, 그 자체만으로도 감동을 주었다.

홀린 듯 얼굴을 바라보던 나는 그 잡상인이 내 앞을 지나가고 나서야 정신을 차리고 그를 불렀다. 내가 지갑에서 돈을 꺼내는 동안 그는 "칫솔 꽤안습니더, 추석 때 손님들한테 내놓아도 아마 조을 겁니

더"라며 위로와 감사의 말을 잊지 않았다. 내게 칫솔이 필요하고 안 하고는 문제 되지 않았다. 나는 그 웃음을 사고 싶었던 것이다. 나는 푼돈을 내놓는 게 부끄러워, 정작 그 성자가 가까이에 왔을 때는 감히 얼굴조차 쳐다볼 수 없었다.

내게 돈을 받고 칫솔을 준 그는 환한 얼굴로 고맙다는 말을 하고는 다음 칸으로 걸어갔다. 부자유스럽게 걸어가는 그 뒷모습에서 하루의 고단함을 팔아 생계를 유지해야 하는 잡상인의 자취를 찾긴 어려웠다. 오히려 그는 인생이라는 축복 속에 마치 소풍 나온 사람처럼 즐겁고 행복해 보였다. 비록 팔이 없는 암리스armless였지만 그의 미소는 어떤 무기로도 빼앗을 수 없는 약속의 땅처럼 보였다. 문득 나도 그 약속의 땅에 닻을 내리고 싶었다.

내 모든 걸 다 주어도……

"다시 마흔 살로 돌아갈 수만 있다면, 난 내가 가진 모든 것을 주어도 아깝지 않을 게요."

나를 쳐다보며 무심코 던진 그 선생님의 말을 들으며 나는 적이 놀라지 않을 수 없었다. 워낙 정력적으로 일을 하시는 분인 데다 이미 사회적으로 안정된, 누가 봐도 부러울 것 없는 그런 사람이었기 때문이었다. 게다가 그분은 쉰 살이라는 나이가 믿기지 않을 정도로 젊어 보여서 세월에 대한 아쉬움이 없을 줄 알았다. 그런 분이 내 나이가 부럽다고 고백했다. 그 목소리에는, 다시는 돌아갈 수 없는 젊은 날에 대한 아련한 그리움까지 묻어 있었다.

강세황姜世晃(1713~91)은 나이 예순이 되도록 벼슬 한번 못해본, 소위 백수였다. 평생을 가난 속에 살다 간 아내를 먼저 저 세상으로 보냈을 때, 모르긴 해도 심히 절망했을 것이다. 어쩌면 그렇게 자신의 인생도 끝날지 모른다는 두려움에 시달렸을 것이다.

그의 이런 심정을 단적으로 보여주는 예가 있다. 영조가 베푼 양로연에 강세황이 참석하게 되었는데, 백면서생으로 연회장에 온 강세황을 보고 영조가 측은지심이 일었던 모양이다. 대제학이었던 옛 충신의 아들이 환갑이 넘도록 평민으로 있는 것이 못내 마음에 걸린 까닭이다. 영조는 강세황을 영릉 참봉에 임명했다. 9품 하급직이었다. 그러나 강세황은, 인생을 정리해야 될 나이에 벼슬길에 나아가는 것이 무참했던지 벼슬을 받고는 곧 사임했

강세황, 「자화상」, 비단에 채색, 직경 15cm, 조선시대, 국립중앙박물관 소장

인생을 살아가는 데 물리적인 나이가 결코 문제 되지 않는다는 걸 강세황의 인생이 말해주고 있다. 바로 지금 이 순간의 마음이 훨씬 더 중요하다는 것을······.

다. 이때까지만 해도 강세황은 자신의 인생이 끝 지점에 와 있다고 생각했던 것이다.

「자화상」은 이런 강세황의 심정을 적나라하게 표현한 작품이다. 삶에 지친 눈동자. 거칠었던 인생에 이제는 순응하겠다는 얼굴 표정. 주름투성이인 얼굴 어느 구석에도 앞으로 전개될 자신의 화려한 출셋길을 예상하지 못하는 것 같다. 그렇게 그의 인생은 세월 속에 사라지는 것처럼 보인다. 적어도 이 「자화상」에서 어떤 희망을 발견하기는 쉽지 않다.

그러나 알 수 없는 게 인생이라 했던가. 이듬해 영조는, 강세황이 벼슬을 사직한 사실을 알고서 특별히 종6품에 임명했다. 그리고 강세황의 제2의 인생이 시작되었다. 비록 왕의 성은으로 시작한 벼슬길이었지만 기회가 오자 육십 평생 쌓아놓은 내공을 마음껏 발휘하였다. 거듭되는 시험에서 수석 합격을 놓치지 않았고, 6년 만에 종2품 당상관까지 도달할 수 있었다. 남들은 평생 가도 오르기 힘든 자리였다.

인생을 살아가는 데 물리적인 나이가 결코 문제 되지 않는다는 걸 강세황의 인생이 말해주고 있다. 바로 지금 이 순간의 마음이 훨씬 더 중요하다는 것을······.

그녀

퇴근 무렵이라 지하철 안이 몹시 붐볐다. 예상치 못한 비가 스쳐 간 대기는 먼지 냄새와 사람 냄새가 뒤섞여 비릿하면서도 눅진했다. 그 눅진한 공기를 가르며 지하철 문이 열릴 때마다 사람들이 타고 내리기를 반복했다. 내게는 그저 익명일 뿐인 승객들은, 얼굴은 제각각이어도 조금씩 지치고 피곤한 기운이 마치 시대정서처럼 사람들의 어깨를 짓누르고 있었다. 모두들……힘든 시간을 보내고 있었다.

강의를 하고 돌아오는 길에 서점에 들러 책 몇 권을 샀더니 어깨가 빠질 듯이 가방이 무거웠다. 그런데 지하철 안에는 앉을 자리가 없었다. 목도 아프고, 배도 고프고 가방까지 무거운데 내 작은 피로를 맡길 자리가 없었다. 나는 선 채로 눈을 감고서 자리가 나기만을 기다렸다. 이렇게 서 있을 때면, '중성中性'이라고 손가락질을 받으면서도 잽싸게 자리를 차지하던 아줌마들의 심정을 비로소 이해하게 된다. 체면이나 염치를 생각하고 싶어도 몸이 받쳐주지 않는 그녀들의 비애가 절절히 이해되는 순간이었다.

충무로에서 3호선으로 갈아타고 나서야 겨우 자리에 앉을 수 있었다. 그것도, 문이 열리기 전부터 빈자리를 찾기 위해 분주히 탐색한 결과 차지하게 된 자리였다. 문이 열리자마자 정신없이 빈자리로 달려가는 나의 모습은 '중성' 여인의 모습 그대로였다. 나는 자리에 털썩 주저앉자마자 눈을 감았다. 눈을 감고 한동안 꿈쩍도 하지 않았다. 오전과 오후 내내 서서 강의하느라 힘든 몸을 쉬게 하고, 무거운 가방을 운반하느라 피곤한 어깨를 늘어뜨렸다. 사는 것, 참 고달프구나……싶은 생각이 하염없이 밀려왔다. 내가 뭐 하러 이렇게 힘들게 사나……싶은 후회도 덩달아 꼬리를 물고 이어졌다.

그렇게 한동안 눈을 감고 있다가 눈을 떴다. 양재역을 지나자 조금 한가해졌다. 가운데 통로를 가득 채웠던 사람들도 거의 사라지고 듬성듬성 서 있는 사람들 사이로 건너편에 앉은 사람들이 눈에 들어왔다. 눈을 감고 있는 사람, 신문을 보고 있는 사람, 핸드폰으로 문자를 보내고 있는 사람 등 앉아 있는 사람들의 행동은 그들의 얼굴만큼이나 다양했다.

그 가운데 그녀가 앉아 있었다. 앉아 있는 그녀는 '책'을 읽는 중이었다. 등에 업은 아이 때문에 의자 깊숙이 앉지도 못하고, 엉거주춤한 자세로 앉은 그녀의 다리 사이에는, 등에 업은 아이가 타고 다닐 장난감 말이 끼워져 있었다. 이제 겨우 백일이나 지났을까, 싶은 아이에게는 너무 큰 장난감 말. 그녀는 지금 어느 집에서 쓰던 장난감 말을 얻어서 가는 길이었다. 몇 달 후면 그 말을 타고 즐거워 할 아

안도 히로시게, 「경도명소」(우키요에), 일본

사람이 태어나서 죽을 때까지 얼마만큼의 행복을 느끼게 될까. 흔들리는 배에 몸을 싣고 어디론가 떠나는 사람들. 그들을 실어 나르는 뱃사공의 벗은 몸. 쪽배에서 음식을 만들어 파는 아낙네의 삶. 그렇게 삶을 연명하면서 자신이 누구인가를 되돌아본다는 것이 가능할까. 아니 삶과 수행이 둘이 아니라는 것을 깨달을 수 있을까.

이를 위해서.

흔들리는 차 때문에 행여 그 말이 굴러갈까봐 두 다리로 꼭 붙이고 있는 그녀의 두 손에 책이 들려 있었다. 서른 초반쯤 되었을까. 화장기 없는 얼굴은 뽀얀 볼 터치 대신 피곤함으로 기미가 더껑이져 있었고, 파마기 없는 생머리를 고무줄 끈으로 질끈 동여맨 상태였다. 그런 그녀의 몸은, 여자의 몸이 아니라 그야말로 운반도구 같았다. 아이가 어른이 될 때까지 씻겨주고, 먹여주고, 재워줘야 할 책임이 그녀의 피곤한 어깨 위에 얹혀 있었다. 그 책임은, 허리춤에 단단히 졸라맨 포대기 끈처럼 그녀의 생명을 옭아매고 구속할 것이다.

"애 좀 키워놓고 하면 안 되겠냐?"

큰 아이를 낳고 백일쯤 되어 다시 공부를 시작했을 때, 시아버지께서 내게 조심스럽게 하신 말씀이었다. 귀하디귀한 장손이 태어났는데, 그 귀한 손주를 책임져야 할 며느리가 안 해도 될 공부를 하겠다고 집을 나다니기 시작한 것이다. 그게 걸리셨던 모양이다. 피곤함에 찌들어 누렇게 뜬 나의 모습도 물론 걱정거리였을 것이다.

일주일에 3일만 나갈 거예요. 아줌마가 워낙 아이를 잘 돌보는 사람이라 안심해도 되구요. 그리고 집에 와서 봐주기로 했으니까 아이한테도 환경이 바뀌어서 생기는 정서불안 같은 것은 없을 거예요. 시작해보고 나서 도저히 안 되겠다 싶으면 그만둘게요.

남편보다 시부모님 이해시키기가 더 힘들었다. 오로지 가정밖에 모르는 고전적인 여인을 아내로 둔 시아버지로서는 나 같은 신식 며

느리를 쉽사리 받아들이기 힘드셨을 것이다. 그렇게 시부모님을 설득시키고 시작한 공부가 지금까지 이어졌다. 급할 때는 아이가 누워 있는 응급실에서 글을 쓸 때도 있었지만 그걸 당연하게 받아들였다. 내가 선택한 길이라 누구에게 하소연할 수도 없었다. '내가 살아온 얘기를 다 하자면, 책 서너 권 가지고도 모자란다'고 푸념하는 한국 여인네들만큼은 아니었지만, 내게도 삶의 신산함이 없었던 것은 아니었다. 그래서 더욱 나만의 세계가 필요했는지도 모른다. 힘들 때마다 온전히 가서 쉴 수 있는 곳은 나의 내면이었기 때문이다.

동아줄같이 친친 감긴 현실이라는 창살 속에서 두 손을 뻗어 책장을 넘기고 있는 그녀. 한국이라는 땅덩어리에서 여성의 이름으로, 아이를 키우는 엄마로 살면서 인간이기를 포기하지 않는다는 것. 그것이 얼마나 힘든지는 최근의 출산율을 보면 알 수 있을 것이다.

그런 현실 속에서 그녀가 지금 책을 읽고 있다. 그런 그녀의 모습 속에는, 대책 없는 현실을 분석적으로 따져보기 이전에 일단 수용하고 받아들인 자의 질곡이 그대로 묻어 있다. 그러나 두 손에 올려진 책은, 그 질곡 속에 파묻혀버리지 않으려는 인간으로서의 당당함과 결연함을 상징하는 것 같았다.

그런 그녀를 보면서, 나도 가방에서 책을 꺼냈다.

김홍도, 「나룻배」, 종이에 담채, 27.0×22.7㎝, 조선시대, 국립중앙박물관 소장

안도 히로시게의 작품이 경도지역의 아름다움에 초점이 맞추어져 있다면, 김홍도의 작품은
서민들의 땀 냄새와 사투리의 표현에 집중되어 있다. 어떤 꾸밈도 치장도 허용되지 않는 다큐
멘터리의 감동. 그래서 김홍도의 풍속화는 화장하지 않은 그녀의 얼굴처럼 건강하다.

나는 그의 사랑 받는 사람

내가 비록 당신에게 기분 나빴지만 화내지 않을 테야. 왜냐하면 나는 그의 사랑을 받는 귀한 몸이기 때문이야……. 여러 사람이 함께 모여 공동연구를 하는 도중, 나는 한 사람에게 몹시 짜증이 났다. 일은 제대로 하지 못하면서 목소리만 높이는 모습이 어처구니없었기 때문이다. 어디 그뿐인가. 다른 사람이 행여 조그만 실수라도 할라치면 마치 기다렸다는 듯이 물고 늘어졌다. 그때 나는, 당신 일이나 잘하시지, 라고 말하고 싶었지만 꾹 참았다. 사랑받는 사람은 왠지, 사랑받지 못하고 사는 사람을 이해해줘야 할 것 같았기 때문이다.

며칠 전에는 억울한 소리를 들었다. 나는 분명 그러지 않았는데, 마치 모든 것이 내 잘못인 양 인식되어버렸다. 변명을 할까, 하다가 그냥 받아들이기로 했다. 왜냐하면 내가 굳이 목소리 높여 변명하지 않더라도 나를 사랑하는 그 사람만은 나를 믿어주리라는 확신이 있었기 때문이다.

이제 막 사춘기에 접어든 아이가 말끝마다 반항이다. 이걸 그냥 콱 하고 거친 말이 목구멍까지 치밀어오르는데 나는 꾹 참았다. 왜냐하면 나는 그의 극진한 아낌을 받는 귀한 사람이니까. 내가 화에 사로잡혀 흉측한 얼굴표정을 짓는 걸 행여 그가 본다면, 그는 분명 실망할 것이기 때문이다.

신윤복, 「미인도」, 명주에 담채, 113.9×45.6cm,
조선시대, 간송미술관 소장

내가 이런 사랑을 받고 있는데……나같이 초라하
고 볼품없는 영혼을 이렇게 사랑해주었는데……
내가 함부로 살 수 없지……그럼 나를 사랑하는
사람한테 미안하지…….

신윤복이 그린 「미인도」를 보면 사랑받는 여인의 모습이 어떠한가를 알 수 있다. 복숭아꽃처럼 발그스레한 여인의 얼굴에서 금방이라도 꽃향기가 피어날 것 같다. 그 아름다움은 단순히 젊기 때문에 밖으로 드러나는 종류의 것이 아니다. 사랑받고 있을 때, 누군가가 여인의 가슴속 깊은 곳에 저장된 사랑의 빛깔을 휘저어놓았기 때문에 저절로 흘러넘치는 그런 종류의 표정이다. 몽롱한 듯 꿈같은 희열에 취해 있는 여인의 모습은 그래서 보는 이를 혼미하게 만든다. 전염병처럼 나도 그림 속의 여인이 받은 사랑에 취할 것만 같다.

고생해서 가꾸어놓은 국화꽃을 누군가 뭉텅 꺾어가버렸을 때, 행여 반가운 사람한테 온 소식일까 싶어 열어본 메일함이 온통 스팸메일로 가득 찼을 때, 버스에서 옆자리에 앉은 사람이 줄기차게 핸드폰에 대고 큰 소리로 통화할 때……가끔씩 나는 그들이 미워질 때가 있다. 그래도 나는 그들에 대한 미움을 거두기로 했다. 왜냐하면 내 마음속에는 황금빛으로 찬란한 님의 사랑이 자리하고 있기 때문이다.

내가 이런 사랑을 받고 있는데……나같이 초라하고 볼품없는 영혼을 이렇게 사랑해주는데 내가 함부로 살 수 없지……그럼 나를 사랑하는 사람한테 미안하지. 내 비록 보잘것없는 사람이지만, 사랑받고 있는 몸으로 형편없이 살 수는 없지……그래서는 안 되지.

종묘공원에서 엿본 미래

추석을 이틀 앞둔 일요일. 창경궁에서 영조대 궁중 연회를 재연한다는 소식을 듣고 길을 나섰다. '밝은 정치를 하는 곳'이란 명정전明政殿에는 가을햇살이 눈부시게 쏟아지고 있었고, 회랑을 따라 빙 둘러앉은 사람들 사이로 가벼운 흥분감이 일고 있었다. 왕만 관람했던 연회를 왕이 아닌 사람도 볼 수 있다는 기대에 찬 설렘으로 일반인들의 표정이 약간 상기된 것은 어쩌면 당연한 일인지도 모른다.

신하들이 왕에게 엎드려 하례를 드리는 것으로부터 시작된 연회는 색동옷 입은 무녀들의 춤으로 이어졌고, 깊어가는 가을햇살이 무리 속을 헤집고 다녔다. 왕은 병풍이 둘러쳐진 명정전 앞에 앉아 가을햇살과 희롱하는 무희들의 몸짓을 여유롭게 내려다보고 있었다. 미처 붉은 빛을 머금지 못한 후원의 나무들이 짙은 그림자를 드리우는 오후였다. 화려한 축제가 진행되는 도중에, 전혀 화려한 감정을 가질 수 없었던 나는 무희들의 아리따운 몸짓을 뒤로 하고 연회장을 빠져나왔다.

풍요로워야 할 한가위에 결코 넉넉해질 수 없었던 내게, 연회관람은 오히려 외로움만 더하게 했다. 어디 그늘에라도 가서 앉고 싶었는데, 넓은 고궁 안에 내가 앉을 만한 쉼터가 쉽게 눈에 띄지 않았다. 나는 육교로 연결된 다리를 건너 종묘 쪽으로 향했다. 역대 조선 왕들의 영혼이 전부 모셔져 있는 종묘는 동양의 파르테논 신전이라 불릴 만큼 장중하고 고즈넉하기 그지없었다. 파르테논 신전에는 사소한 부스럭거림마저도 크게 울릴 정도로 정적이 감돌았다.

그런데 그 무거운 침묵 속에 낯선 연회가락이 흘러들고 있었다. 스피커 때문이었다. 창경궁에서 진행되는 행사내용이 스피커를 통해 고스란히 전해지고 있었던 것이다. 그런 만큼 현재형으로 진행되는 이승의 향연을 저승에 몸을 의탁하고 있는 영혼들도 감상하지 않을 수 없게 되었다. 빌어먹어도 이승이 낫다 했던가. 굳게 닫힌 제실祭室 속의 왕들은 아무리 심기가 불편해도 이승 사람들에게 말을 할 수 없었다. 창경궁에서는 느끼지 못했던 낯섦과 생경함이 종묘에 오자 느껴졌다. 종묘에는 어울리지 않는 노랫가락을 듣는 수많은 영혼의 불편한 심기가 보이는 것 같았다.

소리치고 싶으나 소리칠 수 없는 영혼들을 뒤로 하고, 종로 쪽으로 난 종묘 문을 나서자 이승에서의 삶이 얼마 남지 않은 노인들이 그득했다. 하나같이 낡고 남루한 차림을 한 노인들은 옷보다 더 삶아내리고 닳은 얼굴을 하고 있었다. 그런 노인들의 모습은 마치 며칠 동안 냉장고에 넣어둔, 말라비틀어진 식은 밥덩이 같았다. 나무의자

에 앉아 바둑을 두거나 장기를 두는 사람 곁에는 으레 구경하는 사람들이 더 많았다. 그 복잡한 사람들 사이에서 붓글씨로 큼지막하게 휘갈겨 쓴 한문경구를 바닥에 깔아놓고 파는 사람이 있는가 하면, 유행이 지난 한문책과 돋보기안경, 그리고 쑥뜸과 지압마사지기를 파는 노점상도 있었다.

걸을 때마다 어깨가 치일 정도로 그득한 노인들……. 『걸리버 여행기』에 소인왕국과 거인왕국이 있다면, 종묘공원에는 노인왕국이 있었다. 공원 조경을 위해 군데군데 심어놓은 나무들이 가려질 정도로 노인왕국에는 노인이 많았다. 종묘 입구에서 종로3가 쪽으로 가기 위해 가로질러가는 시간이 자꾸만 더뎌졌다. 더 이상 바쁠 것이 없이 이승에서의 시간을 채우고 있는 사람들. 의자 끝에 걸터앉아 지팡이에 두 손을 올린 채 턱을 괴고 있는 노인. 자리를 차지하지 못해 나무그늘에 신문지를 깔고 앉은 노인. 바짝 붙어 앉은 옆 사람들과 대화하는 노인들도 거의 없었다. 미동도 하지 않은 채 그저 멀거니 앞만 보고 앉아 있거나 서 있었다. 그렇게 사람들로 그득한데도 생명 있는 존재의 당당함은 전혀 느낄 수 없었다. 그저 그 자리에 사물처럼 시간을 견디며 있을 뿐이었다. 긴 인생을 통과하면서 체득한 인내심으로 그렇게 견디고 있었다.

'시원한 동동주 한 잔에 천 원'이라 적힌 포장마차와 떡볶이, 순대를 파는 행상을 지나 요란한 마이크 소리가 나는 곳으로 가보니 반원형 극장이 나왔다. '능인예술단'이라는 플래카드가 적힌 무대에서

전傳 염립본, 「역대제왕도歷代帝王圖」(부분), 비단에 채색, 51.3×53.1㎝, 당나라, 보스턴미술관 소장

인생이란 어떤 걸까. 어떤 사람은 제왕으로 태어나 온갖 부귀영화를 다 누리며 살다 간다. 그림 속의 인물들은 신분의 높고 낮음에 따라 사람 크기가 다르게 표현되어 있다.

짙은 화장을 한 중년의 여가수가 노래를 부르고 있었고, 스탠드에는 노인들이 가득 앉아 있었다. 한결같이 무표정한 얼굴들이었다. 눈을 찌르는 햇살 때문에 인상 쓴 사람의 얼굴과, 세월이 양 미간에 만든 '내 천川' 자 때문에 찌푸린 사람의 표정이 쉽게 구분되지 않았다. 오후의 태양빛이 강렬하게 내리쬐어도 움직임조차 없는 노인들은 마치 객석을 채우기 위해 강제로 동원된 듯 심드렁해 보였다. 이곳이 아니면 갈 곳이 없는 노인들……. 몇 사람이 무대 앞으로 나와 가수의 노래에 따라 춤을 추며 몸을 느리게 움직였다. 한때는 굵은 팔뚝으로 가정을 감싸고 가족의 울타리가 되었을 그들. 그들은 지금 그 팔뚝으로 속수무책으로 달려드는 시간의 무료함을 밀어내기 위해 안간힘을 쓰고 있었다. 그 얼굴 속에 아버지의 얼굴이 있었고 몇 년 후의 내 모습이 있었다. 객석에 앉은 관객이나 노랫가락에 맞춰 춤을 추는 사람 모두 무덤덤해 보였다. 오직 나만 그들의 모습을 무덤덤하게 보지 못할 뿐이었다.

결코 무덤덤하게 볼 수 없는 미래의 내 모습을 뒤로 하고, 파고다 공원 쪽으로 향했다. 길가에는 노인들의 가난한 주머니를 겨냥한 행상들이 진을 치고 있었다. 피에르가르댕 무조건 6천 원, 지갑 2천 원, 돋보기 긴급처분 2천 원, 소가죽벨트 2천 원, 최고급 살롱화 특별세일 1만 5천 원……. 결코 특별하지도, 긴급하지도 않는 가난한 물품들이었다. 아니 어쩌면 인생을 마무리해야 하는 가난한 노인들에게 그 물품들은 아주 특별하거나 급한 것일 수도 있다. 살아서 마지막으

이숭, 「시담영회도市擔嬰戱?圖」, 비단에 담채, 25.8×27.6cm, 1210, 대북 고궁박물관 소장

한 사람의 제왕이 손끝으로 세상을 호령하고 있는 시각, 저자거리 한쪽에서는 아이들의 때문은 동전을 벌기 위해 잡화 행상인이 물건을 내려놓고 있다. 인생이란 무엇일까. 어떻게 사는 것이 의미있는 삶일까. 종묘에 묻힌 사람과 무연고자로 처리되어 거적때기에 싸인 사람……. 인생이란 무엇일까.

로 사보는 물건이 될 수도 있을 테니까.

종묘공원에서 종로지구대가 있는 탑골공원까지 걷는 동안 초가을의 햇살이 제법 따가운 열기를 내뿜고 있었다. 그것은 마치 죽음을 앞둔 자의 마지막 몸부림 같았다. 그 열기 사이로 무좀약, 등산화, 강력 접착제, 핸드폰 배터리, 고급 손수건 등의 물건이 눈에 띄었다가 사라졌다. 어떤 고급스런 물건으로도 채울 수 없는 허전함이 그 거리에 놓여 있었다. 내일 모레가 한가위였다. 더도 말고 덜도 말고 한가위만 같아라……는 날, 한가위. 그 풍족한 날에 가슴 시린 사람 없이 모두 다 행복하기를……. 해가 떨어지는 탑골공원을 돌아보며 나는 그렇게 축원했다.

가을 같은 사랑

가을햇살이, 부서져 쏟아지는 황금빛가루처럼 눈부신 날 냇가에 나갔다. 양 옆 잔디밭에는 내 어깨높이까지 자란 강아지풀들이 바람결에 흔들리며 여문 씨를 터트리고 있었고, 저 멀리 산자락 끝에서 억새가 손가락을 움직이는 듯했다.

가을이 왔다. 노란색과 붉은색, 주황색과 갈색을 온몸에 칠하고서 점령군처럼 찾아왔다. 창칼 대신 쓸쓸함과 고독과 외로움을 곧추들고 가을이 방금 당도했다. 초고속으로 달려오느라 붉게 상기된 가을은 냇물에 들어가 잠시 몸을 푸는가 싶더니, 냇물을 온통 가을색으로 분탕질해버렸다. 존재와 존재가 섞인다는 것은 그렇게 서로를 적극적으로 받아들이는 것일까. 가을의 거침없는 사랑에 냇물도 순순히 몸을 열었다. 세월을 무료하게 흘려보내기만 하던 냇물이 어느덧 생기를 되찾은 것이다. 이렇게 사나, 저렇게 사나, 사는 건 매한가지라던 냇물 속에 사랑이 찾아들었다. 늦은 나이에 사랑이 깃든 것이다.

냇물은 자신이 얼마나 고귀한 영혼의 소유자인지도 모르고 함부로 살고 있었다. 자신의 존재가 무엇을 품을 수 있는지, 어느 정도까지 붉게 타오를 수 있는지도 모른 채 무심히 살고 있었다. 지금은 비록 작은 물줄기이지만, 머지않아 바다에 닿으면 지구의 7할을 차지하는 거대한 존재가 될 수 있다는 것을 가늠조차 하지 못했다. 이렇게 살다 가는 것이 너무 허

최북, 「산수도」, 종이에 담채, 28.7×33.3㎝, 조선시대, 고려대박물관 소장

죽은 혈관에 피를 흐르게 만들고 봄날의 격정으로 다시 깨어나게 하는 것. 사랑은 그런 힘을 가졌다. 그 가을의 사랑을 보면서 나도 누군가에게 거침없이 스며들고 싶다. 가을처럼 냇물에 잠기고 싶다.

망하고 무의미하다는 것만 느낄 뿐, 속수무책으로 흘러가고 있었다. 어쩌면 나는 찰랑찰랑 물소리만 내다가 증발해버리는 형편없는 물줄기일지도 모른다고 자포자기를 할 즈음, 가을이 찾아들었다.

냇가에 가을어 찾아들자 비로소 냇물에 생기가 돌았다. 핏기 없는 얼굴이 홍조를 띠고 아침부터 해질녘까지 뜨겁게 타오르고 있었다. 너는 아무것도 못해, 넌 형편없는 존재야, 라는 세상의 비난을 걷어내고 뜨거운 심장 소리를 들려주는 것. 사랑은 그런 것이다. 죽은 혈관에 피를 돌게 하고 봄날의 격정으로 다시 깨어나게 하는 것. 사랑은 그런 힘을 가졌다. 그 가을의 사랑을 보면서 나도 누군가에게 거침없이 스며들고 싶다. 가을처럼 냇물에 잠기고 싶다.

그 물줄기를 바라보면서 최북崔北(1712~86)이 붓을 들었다.

"却恐是非聲到耳 故敎流水盡籠山(세상사람 다투는 소리 내 귀에 들릴까봐 흐르는 물을 시켜 산을 모두 막았다네.)"

내 곁에 있는 당신께

오랜만에 당신께 소식을 띄웁니다.

낙엽이 후두두 후두두 떨어지는 가을에 당신을 만났는데 다시 그 계절입니다.

오늘은 좋은 책을 받았습니다. 내가 꼭 보고 싶었던 작가의 화집을 받고 얼마나 가슴이 뛰었는지 모릅니다. 한 사람이 전 생애를 다 쏟아부어 성취해놓은 예술작품을 보는 것은, 언제나 가슴 벅찬 일입니다. 마치 사랑하는 사람을 만날 때의 기쁨처럼 행복합니다. 오늘이 그런 날이었습니다.

중국 근대 산수화가 중에서 단연 돋보이는 작품을 남긴 이가염李可染이 바로 그 사람입니다. 천재화가의 붓질에서 풍기는 정신의 향기. 장대한 산하를 화선지 위에 압축해 넣은 방대함. 전통에서 무엇을 얻고 버려야 하는지를 정확히 깨달았던 예술가. 그 위에 철저한 훈련에 의한 모필의 자유로움. '버린 그림이 삼천 장이 되어야 한다'며 폐화삼천廢畵三千이란 단어 속에 과감하게 자신을 내던진 사람. 그래서 팔

이가염, 「산수」, 1974

'버린 그림이 삼천 장이 되어야 한다'며 폐화삼천廢畵三千이란 단어 속에 과감하게 자신을 내던 진 사람. 그래서 그의 팔이 순수하게 자기 의지대로 움직여줄 때까지 붓질을 계속하며 그것을 전혀 귀찮게 여기지 않고, 천재성과 열정을 아낌없이 쏟아부은 화가.

이 순수하게 자기 의지대로 움직여줄 때까지 붓질을 계속하며 그것을 전혀 귀찮게 여기지 않고, 천재성과 열정을 아낌없이 쏟아부은 화가. 그는 그림에 찍는 인장印章에 이런 문구를 새겨 넣었습니다.

"봉고무탄도峰高無坦途"

봉우리가 높으면 평탄한 길은 없다는 뜻이지요. 다시 말하면, 평탄한 길만 계속되는 산은 봉우리가 낮은 야산이라는 뜻이겠지요.

나는 당신과 내가, 낮게 엎드린 야산만 오르다 말 사람이 되어서는 안 된다고 생각합니다. 등산길이 힘들고 숨이 차더라도 기어이 높은 봉우리에 올라가서 다른 봉우리들이 우뚝우뚝 솟아 있는 감동스런 모습을 봐야 한다고 생각합니다.

그 산에 오르는 도중에 때로는 지쳐서 주저앉을 때도 있을 것이고, 때로는 정상에 도달할 수 있을 것인가에 대한 회의가 들 때도 한두 번이 아닐 것입니다. 때로는 가는 길에 비를 맞을 수도 있고, 길을 잃을 수도 있겠지요. 그러나 포기하지 않고 걷는다면, 언젠가는 우리가 도착하고자 하는 목적지까지 갈 수 있을 것입니다. 가다가 길이 끊어져 막다른 골목 같은 아득함과 직면할지라도 우리 발길 닿는 곳이 곧 길이 될 거라는 희망의 끈을 놓지 않기를 바랍니다.

평생을 흔들림 없이 붓질에 매진해온 대가의 작품을 보며, 나는 잠시 동안 스스로를 뒤돌아보았습니다. 대가의 화집을 넘겨가며 내 모습을 비춰보았습니다.

사람들은 글 쓰는 내게, 참 멋진 직업을 가졌다고 말합니다. 대단

한 일을 한다고 얘기합니다. 그러나 나에게 글쓰기는, 이 생에 가해진 천형天刑입니다. 그것은 마치 시지프의 바위처럼 끝도 없이 밀어 올려야 할 나의 업입니다.

나는 지금까지 글을 쓰기 위해서라면 어떤 경험이라도 하고 싶었습니다. 그러나 겁이 많아서 낯선 곳에 가면 온전히 몰입할 수 없는 사람이 또한 나였습니다. 체험이 밑천인 사람에게 두려움이란 얼마나 큰 장애물인지……그럴 때 당신은 나의 든든한 보호막이었고 태산 같은 믿음이었습니다. 당신의 손을 잡고 함께 걸으면 어떤 장소에 가더라도 두려움이 없었습니다. 남편이라는 버팀목이 얼마나 중요한가를 비로소 느끼는 순간이었습니다.

한 편의 글을 완성할 때마다 나는 심한 상실감을 맛보아야 했습니다. 내 팔로 꼭 껴안은, 사랑하는 사람을 풀어놓을 때처럼 그렇게 허전할 수가 없었습니다. 글을 완성하던 날 잠자리에 누울 때면, 오랜 여행에서 돌아온 사람처럼 지치고 힘들었습니다. 그러나 매번 떠나야만 하는 여행. 여행하면서 느끼는 수만 갈래의 느낌.

나는 나의 모든 감정을 오직 글로서만 보여주고 싶었습니다. 화가가 그림으로, 가수가 노래로 자신을 표현하듯 오직 글을 통해서만 나를 말하고 싶었습니다. 나는 힘들다고, 사는 것이 너무 고독하고 힘들고 외롭다고, 그렇게 말하고 싶었습니다. 당신만 힘든 게 아니라 인간이란 존재로 태어났다는 운명 자체가 벌써 고독할 수밖에 없는 거라고, 그렇게 말하고 싶었습니다. 그래서 우리 모두 외로운 사람들

끼리 어깨를 걷고, 까칠한 얼굴을 부비며 살아가야 되는 법이라고 더듬거리듯 말하고 싶었습니다. 그러나 내 글은 상대방의 가슴에 가닿기도 전에 사그라지는 것 같았습니다. 마치 내리면서 녹아버리는 진눈깨비처럼…….

때론 그런 얘기도 하고 싶었습니다. 외로움이 사람을 키운다고……외롭고 쓸쓸해보지 않으면 글을 쓸 수 없다고……쓸쓸해보지 않은 사람이 가슴 시린 사람들의 외로움을 이해할 수는 없는 법이라고…….

나는 그렇게 외로운 글을 쓰기 위해 스스로를 격리시킬 때가 많았습니다. 사람들과 만나 속내 다 비치고 돌아서면 정작 글 속에 담아야 할 내용이 너무 헐렁할 것 같아 안으로만 차곡차곡 쌓아두려 했습니다. 당신은 그런 내 곁에서 많이 힘들었을 것입니다. 누가 뭐라 한 적 없는데 나 혼자 슬퍼 가슴앓이하는 곁에서 당신 또한 많이 외로웠을 것입니다. 그러나 고독과 싸워야 하는 것이 내 운명이라면, 그걸 옆에서 견뎌야 하는 것은 당신이 감당해야 할 몫입니다.

예전에는 빨리 늙어버렸으면, 하고 바랄 때가 있었습니다. 빨리 늙어 지금 같은 격정의 소용돌이에서 벗어나고 싶었던 것입니다. 더 이상 가질 수 없어 내 것이 아닌 열정……손을 뻗어도 가닿을 수 없는 젊음과 욕망……포기하고 나면 훨씬 마음이 편안해지리라 생각했습니다. 사람이 무엇인가를 바랄 수 없을 때, 괴로움도 사라지리라 생각했던 것입니다. 완벽하게 포기하고 나면 내게 주어진 시간을 좀

더 평담하고 느긋하게 즐길 수 있지 않을까 하는…….

그런데 이러지도 못하고 저러지도 못하는 인생의 중반에서 허우적거리고 있을 때, 어떤 분이 제게 그런 말씀을 하셨습니다.

사바는 인토忍土여서 공부가 속성취된다고……서원誓願이 확고하면 모두가 공부의 자료이고 수행이라며……부처님의 자비가 미치지 않는 곳이 없다고 하셨습니다. 우주의 목적은 성불成佛로 향한 진화이며 지옥중생도 마침내 성불할 수밖에 없다고 하셨습니다.

번민 속에 빠져 허우적거리느라 잠을 이루지 못하고 있던 날 밤이었습니다. 시계는 이미 자정을 넘어 1시를 향해 가고 있는데 도무지 잠이 올 것 같지가 않았습니다. 음악을 틀어놓고 내일 아침부터 있을 강의준비를 하고 있었는데 아무리 애써도 정신이 산란하던 밤이었습니다.

그때 그분이 내게 말씀하셨습니다. 평소 같으면 어려워서 감히 말도 붙이기 힘든 그런 분이었습니다. 그런데 그날 밤엔 너무 힘들고 자신이 초라해 보여서 누군가에게, 그저 평범한 말이라도 위로를 받으면 힘이 될 것 같았습니다. 개인적으로 한번도 대화를 해보지 못한 분이었지만 먼발치에서 보아도 워낙 수행을 많이 하신 분이라 그분께 도움을 요청하면 뭔가 힘이 될 만한 대답을 들을 것만 같았습니다. 그래서 용기를 내어 말을 건넸더니 그분은 바로 대화에 응해주셨습니다. 거두절미하고 다짜고짜 용기를 달라는 내게 그분은 왜 그러냐고 한마디도 묻지 않으셨습니다. 바로 그 대답을 주셨습니다. 사바

는 인토여서……그러니 부처님의 광명으로 힘내세요, 라고…….

당신이 내게 얘기한 것처럼 추억만을 뜯어먹고 살기에는 아직 우린 너무 젊습니다. 아니 젊다고 생각하겠습니다. 그래서 다시 일어서겠습니다. 생에 대한 갈망을 포기하자 감기몸살이 들어 힘든 시간이지만, 다시 일어나는 용기를 잊지 않겠습니다.

아직 우리한테는 3천 장의 붓질이 끝나지 않았기 때문입니다. 내가 진심으로 만족할 수 있는 작품을 완성할 수 있다면 3천 장이 아니라 3만 장이라도 버리겠습니다. 그때까지 당신은 내 곁에서 손을 놓지 말아주기 바랍니다. 곁에 있는 시간이 아무리 힘들고 외롭더라도 감내해주시기 바랍니다. 그래서 이 생에서뿐만 아니라 다음 생에까지도 당신의 사랑으로 남고 싶습니다. 성불하는 시간을 늦추는 한이 있더라도…….

아름다운 사람들

그의 모습을 처음 보는 순간, 나는 나도 모르게 감탄사를 토했다. 지구라는 같은 땅덩어리에 살고 있으면서도 나하고는 전혀 다른 세계에 살고 있는 사람 같았기 때문이다.

너그러움이 피부 조직마다 스며들어 몸 자체가 된 사람. 자비심이 온몸에서 퍼져나와 거친 감정을 가진 사람조차도 잔잔한 물처럼 순화시켜버릴 사람. 그의 첫인상이 그랬다.

말문을 열 때마다 움직이는 입술 근육, 상대방의 말을 들을 때 바라보는 눈빛마저도 노을빛 같은 따스함이 느껴지는 사람. 사람의 입에서 나오는 언어가 때론 꽃이 되고 구슬이 되고 무지개 같이 영롱한 색을 가질 수 있다는 것을 알게 해준 사람이었다.

한국을 떠난 지가 오래된 탓인지 조심스레 모국어를 발음하는 목소리에는 가벼운 긴장감과 함께 정확한 언어를 고르려는 신중함이 배어 있었다. 그 모습이 성스러워 보였다. 너무 익숙하고 편해서 귀함과 소중함조차 잊은 채 아무렇게나 던지는 내 말을 얼른 주워담게 만들었다.

그의 모습이 그랬고 그와 한 지붕 아래 산다는 그녀의 모습이 그랬다. 그들에게서는 끊임없이 내면을 들여다보고, 그 내면의 소리에 귀기울이며 사는 사람의 향기가 흘러나왔다. 견결堅決하면서도 부드러움을 잃지 않는 신앙인의 모습……나는 아무것도 아닙니다, 라고

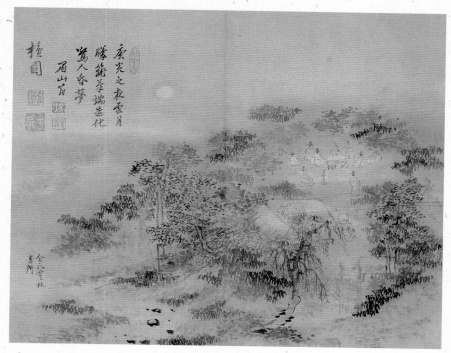

김홍도, 「송석원시사연도松石園柿社宴圖」, 종이에 수묵담채, 25.6×31.8cm, 조선시대, 개인 소장

존재 자체가 아름다운 그들을 만나고 돌아올 때, 나는 내 자신이 고마웠다. 무의미하게 느껴진 시간들을 견디며 포기하지 않고 살아준 내 자신에 감사했다. 살다보면, 이렇게 흐뭇한 시간도 있는 것을……

고백하며 언제든 무릎 꿇을 수 있는 겸손함.

그들 부부가 바라보는 시선 속에는 사소한 시비 따위로 결코 흩어지지 않는 초연함이 담겨 있었다. 그것은 인생이라는 거친 길을 눈 먼 사람처럼 더듬어오면서도, 목적지에 도달하리라는 신념을 버리지 않은 사람만이 지닐 수 있는 눈빛이었다. 심연 같은 신심信心의

묵직함이 어린 눈빛. 소리 내지 않으면서도 막막하리만치 넓은 바다의 푸른 물결을 움직이는 깊은 바다 속 같은 심연. 그 눈빛이 바로 심연이었다.

그를 만나고 그녀를 만나자 비로소 숨통이 트이는 것 같았다. 나 스스로 틀어막은 가슴속의 재갈을 그들이 다가와 풀어주는 것 같았다. 그렇게 살지 않아도 돼요, 스스로를 좀 자유스럽게 놓아주시오, 라고 그들은 내게 말하는 것 같았다.

나보다 먼저 길을 간 그들의 모습을 보자 적이 안심이 되고 마음이 놓였다. 그래, 저 길이 맞긴 맞구나. 저 길을 따라 가면 목적지를 찾지 못해 기진맥진하지는 않겠구나. 도착하면 피곤한 몸을 쉬게 해줄 뜨끈한 아랫목이 있겠구나……

존재 자체가 아름다운 그들을 만나고 돌아올 때, 나는 내 자신이 고마웠다. 무의미하게 느껴진 시간들을 견디며 포기하지 않고 살아준 내 자신에게 감사했다. 살다보면, 이렇게 흐뭇한 시간도 있는 법인데……

대합실의 로미오와 줄리엣

　광주에 가기로 한 토요일 오후. 갈까 말까 망설이다 늦게 나선 길이었다. 6시 차를 타려고 했는데 매진이었다. 나는 7시 20분 차표를 끊고 잠시 간이의자에 앉았다. 늦은 점심을 먹었던 터라 밥을 먹기에는 이른 시간이었고, 지하 서점에 내려가 책을 보기에는 부족한 시간이었다. 뭘 할까, 한참을 망설이다가 테이크아웃 커피를 들고 그냥 의자에 앉아 있었다. 토요일 오후가 저무는데 대합실은 사람들로 북적거렸다. 떠나가는 사람과 떠나온 사람들, 보내는 사람과 마중하는 사람들이 뒤섞여 대합실은 출렁거렸다. 각 지역별로 나누어진 출구 앞에는 붉은색 번호가 적혀 있었고, 그 번호 아래 문을 통과하면 승차할 버스가 서 있었다. 출발하는 쪽 앞 의자에는 나처럼 떠날 시간을 기다리는 사람들이 앉아서 무료한 시간을 때우고 있었다.

　배낭을 메고 와이셔츠에 청바지를 입은 거무스름한 얼굴의 중년 남자. 아이 손을 잡고 힘겹게 발을 옮기고 있는 머리가 허연 팔순 노인네. 껌을 짝짝 씹으며 핸드폰에 문자를 찍고 있는, 목걸이를 한 고

습도치머리의 총각. 시름에 잠긴 듯 바닥만 쳐다보고 있는 중년 사내. 스포츠신문을 뒤적거리고 있는 양복 입은 회사원. 모두 고만고만한 수준의 사람들이 대합실을 메우고 있었다. 이곳에서는 오히려 세련되고 귀티 나는 사람들이 더 낯설어 보일 정도로 평범한 사람들이 모였다 가는 장소였다.

내 앞 의자에는 핸드백을 앞가슴에 대각선으로 가로질러 멘 남학생과 앳된 여학생이 손을 잡고 앉아 있었다. 머리에 선글라스를 올려 쓴 여학생의 차림은 현란하게 볶은 머리만큼이나 요란했다. 도저히 어울릴 것 같지 않은 두 사람의 모습이 신기해서 한동안 눈을 뗄 수가 없을 지경이었다. 그런데 그 옆으로, 요란한 여학생과는 비교가 안 될 정도로 야하고 원색적인 여인이 등장했다. 목과 손등이 쭈글쭈글한 것으로 보아 족히 예순 살은 되어 보이는 그녀는 나이에 어울리지 않게 기른 머리에, 핀을 꽂은 가발까지 얹어 쓰고 있었다. 짙은 아이섀도와 너무도 선명한 붉은 입술 때문에 표정을 잘 읽을 수는 없었지만 그다지 밝아 보이지는 않았다. 나와 같은 의자에 앉은 것도 아닌데, 그녀의 짙은 향수 냄새가 혹하고 풍겼다. 저다지도 허전했을까. 핸드백에서 콤팩트를 꺼내 자기얼굴을 쳐다보는 그녀의 손톱에 빨간 매니큐어가 슬픔처럼 칠해져 있었다. 그 긴 손톱을 빗 삼아 머리카락을 매만지고 눈초리를 문지르는 그녀의 동작 속에는 평생 맨손톱으로는 살 수 없었던 여인의 비애가 묻어 있었다. 그녀에게 말을 걸면, 내가 살아온 시간들을 말하자면 소설책 한 권으로도 부족할 거

예요, 라는 대답이 돌아올 것만 같았다. 세상살이가 결코 만만치 않음을 그녀의 짙은 화장이 말해주는 듯했다.

창밖으로 어둠이 내리기 시작하더니 불빛이 조금씩 밝아졌다. 거의 10분 간격으로 운행되는 고속버스의 개찰구로 끊임없이 사람들이 빠져나갔다. 그렇게 많은 사람이 개찰구 쪽으로 나가는데도 대합실 안의 사람들 수는 그다지 줄어든 것 같지 않았다. 꿈쩍하지 않고 한 자리에 앉아 있는 사람이 있는가 하면, 앉았던 사람이 짐을 들고 급히 뛰어가기도 했다. 그러면 빈자리는 금방 다른 사람으로 채워졌다.

저마다 다른 사연을 담고 앉아 있는 사람들 사이를, 청소하는 아줌마가 돌아다니며 연신 먼지를 훔쳐내고 있었다. 그다지 열심히 하지도 않지만 그렇다고 게으름 피우지도 않으면서 청소하는 아줌마는 습관적으로 비질을 했다. 그런 그녀의 무표정한 얼굴 속에서 감정을 읽어내기란 쉽지 않았다. 그저 자신의 일이니까 어쩔 수 없이 하는 것처럼 보였다. 그녀가 청소하는 모습을 지켜보면서, 그녀가 쓰레받기에 쓸어 넣은 잡동사니처럼, 떠나기 전에 나도 뭔가를 버리고 가고 싶었다.

나는 집에 전화를 걸어 아이들한테 몇 가지 주의사항을 일러주고, 남편한테 전화를 걸어 남겨진 아이들에 대한 얘기를 마쳤다. 겨우 하룻밤 자고 올 뿐인데도 훌훌 털어버리지 못하고 몇 차례의 전화를 더 해야 직성이 풀렸다. 다 마시고 나면 쓰레기통에 미련 없이 버리는

종이컵처럼, 떠나온 일상은 그렇게 쉽게 던져지지가 않았다. 그것은 스스로 묶어놓은 나의 굴레였다.

그때 양손에 무거운 짐 보따리를 든 할머니 한 분이 내 앞을 지나갔다. 일흔을 갓 넘겼을까. 짧게 자른 머리가 허옇게 센 할머니는, 보자기로 꼭 묶은 짐을 들고 가면서 자주 멈춰 섰다. 저 보따리 속에 뭐가 들었을까. 딱딱한 것은 아닌 것으로 보아 된장이나 팥 같은 것이 들었을 법한데, 그 무게가 결코 가볍지 않은 것임에 틀림없었다. 보따리 속의 물건은 돈으로 환산하자면 몇 푼 되지도 않을 보잘것없는 것이었겠지만, 자신이 직접 농사지은 것을 자식에게 먹이고 싶은 어미의 심정은 결코 돈으로 환산할 수 없을 것이다. 들고 가봤자, 뭐 하러 이런 걸 무겁게 들고 왔느냐는 자식의 핀잔을 면치 못하겠지만, 그게 어미의 마음인 것을⋯⋯.

이젠 더 이상 무거운 보따리를 든 어머니를 마중 나갈 수도 없는 나는, 할머니가 짐을 들고 사라질 때까지 뒷모습을 물끄러미 쳐다보고만 있었다. 등에 갈색 배낭까지 멘 그녀의 쭈그러든 뒷모습이 지하로 사라질 때까지 그저 멍하니 바라보았다.

차가 출발하려면 아직 20분 정도 더 기다려야 했다. 그러나 조금 답답해서 개찰구를 빠져나왔다. 내 앞에는, 서울–광주라고 써 있는 고속버스가 서 있었다. 차 안에 들어가 앉을까 하다가 그냥 밖에 서 있었다. 보통 3시간 반이면 도착할 거리지만, 오늘은 토요일이었다. 얼마나 걸릴 지는 신만이 알 것이다. 한번 타면 허리가 아프도록 앉

아 있어야 하는데 벌써부터 그 고생을 하고 싶지 않았다. 어둠이 짙어질수록 불빛은 더욱 따뜻한 색으로 밝아지고 있었다.

개찰구 밖에는 나처럼 출발시간을 기다리는 사람도 있었지만, 거의 대부분의 남자들이 담배를 피우느라 서 있었다. 나는 그 담배 냄새를 견디다 못해 유리문을 밀고 안으로 들어왔다. 대합실과 승차장 사이에 추위를 피할 수 있도록 설치된 이중문이었다. 나는 출발시간 직전까지 그 작은 공간에 있을 참이었다. 그때 특이한 남녀의 모습이 눈에 들어왔다.

내가 서 있는 유리문 바로 바깥에, 부부 같기도 하고 연인 같기도 한 남녀가 서서 서로를 쳐다보고 있었다. 키가 큰 남자는 오십쯤 되어 보였고, 남자의 어깨높이밖에 안 되는 키 작은 여자는 사십대 초반으로 보였다. 누가 봐도 다정한 부부로밖에 보이지 않는 그들이 내 눈에 띈 것은 그들의 간절한 눈빛 때문이었다. 무슨 사연으로 남자가 떠나는지 모르겠지만 두 사람의 눈빛이 그렇게 애절할 수가 없었다. 젊은 나이도 아니고, 그렇다고 불륜으로는 보이지 않는 두 사람의 눈빛을 저렇게 숭고할 정도로 애틋하게 만든 것이 무엇이었을까. 오른팔에 핸드백을 메고 있는 그녀는 왼손을 남자의 허리에 걸치고 있었고, 남자는 그런 그녀를 오른팔로 꼬옥 안고 있었다.

아직도 연인처럼 사는 부부도 있나보네, 하는 부러운 생각으로 유리문을 밀치려던 순간, 나는 보았다. 남자가 여인의 입술에 가볍게 키스를 하는 것을. 워낙 순간적으로 일어난 일이고, 키스라 하기에는

作者미상, 「화조도」, 비단에 채색, 24.9×23.8㎝, 조선시대

그래요. 저는 언제나 당신과 함께 있고 싶었습니다. 분홍빛 꽃봉오리가 터질 때면 함께 바라볼 사람이 필요했고, 감미로운 바람이 꽃잎 사이를 파고들 때면 그 향기에 함께 취하고 싶었습니다. 나는 오늘도 당신이 그립습니다.

정조대왕, 「들국화」, 종이에 수묵, 84.6×51.4㎝, 조선시대, 동국대박물관 소장(오른쪽)

화려하지는 않지만 저는 당신을 위해 피어나는 꽃이고 싶습니다. 뜨거운 여름 견디고 찬 서리 맞으면서도 꽃을 피울 수 있는 것은 오직 당신 때문입니다. 그러니 주저하지 말고 나를 꺾어 가세요. 사랑하는 당신.

너무 짧은 입맞춤이어서 보는 사람의 눈을 의심할 정도였지만, 분명 그들은 짧지만 깊은 키스를 했다. 마치 영화의 한 장면처럼…….

그런 그들의 모습이 「로미오와 줄리엣」의 한 장면처럼 아름다워 보였다. 어린애들도 아닌 그 나이에 어떻게 저런 키스가 가능했을까. 얼마나 간절했으면 주위에 서 있는 수많은 사람들의 눈을 잊어버릴 수 있었을까. 눈 깜박일 정도의 짧은 순간이었지만, 그 순간 그곳에는 오직 두 사람밖에 없는 듯이 보였다. 짧지만 영원 속에 있는 것처럼 보였다. 그리고 남자는 뚜벅뚜벅 걸어서 차 속으로 들어갔다. 공교롭게도 나와 같은 차를 향해 걸어갔다.

나는 혼자 앉는 좌석에 앉았고, 그는 두 사람이 앉는 곳에 자리를 잡았다. 바로 내 옆 좌석이었다. 차는 이내 출발했다. 흔들리는 차 밖에서 여자는, 아까 그 자리에 붙박인 듯이 서서 한 손으로 입을 가리고 있었다. 남자가 빨리 들어가라는 손짓을 해도 반응을 보이지 않고, 입만 꼭 누르고 서 있었다. 몇 마디 인사말로 다할 수 없는 마음을 그렇게 손으로 누르는 것처럼 보였다. 함께 가고 싶은 마음을 그렇게 억누르고 있는 듯이 보였다.

차가 터미널을 벗어나자 차 안에 불이 꺼졌다. 그러자 이번에는 남자가 얼굴에 손을 대고 있었다. 안경을 벗은 채, 양손으로 얼굴을 감싸고 있는 그의 몸이 울음으로 떨리는 것이 보였다. 손님을 모시게 되어 영광으로 생각한다는 차내의 안내방송이 나와도 아랑곳하지 않고 남자의 울음은 계속되었다. 그 옆에서는 남자의 슬픔 같은 것은

전혀 생각해보지도 못한 듯한 중년 사내가 눈을 감고 자고 있었다. 두 남자의 모습이 무척 대조적이었다.

서럽게 소리 죽여 우는 남자의 모습을 나는 몰래 훔쳐보았다. 그리고 생각했다. 어떤 사연을 가진 만남일지라도 두 사람은 참 행복한 사람들이라고…… 어둠 속에서 고개를 수그리며 울고 있는 남자를 보며 나는, 영화 「로미오와 줄리엣」에서 두 사람이 처음 만났던 가면무도회의 장면을 떠올렸다. 두 사람이 처음 만나던 날, 글랜 웨스톤 Glen Weston이 불렀던 그 노래 「What is a youth」의 가사를…….

젊음이란 무엇인가?What is a youth?

격렬한 불꽃 같은 것Impetuous fire

처녀란 무엇인가What is a maid?

얼음과 욕망 같은 것Ice and desire

한 송이 장미가 피어나면A rose will bloom

이내 시들고 마는 법It then will fade

젊었던 청년도 세월이 흐르면 늙게 되고So does a youth

어여뻤던 처녀도 할머니가 되고 마는 법So does the fairest maid

그걸 알면서도 로미오는 그때 고백했다.

"오늘밤에야 비로소 진정한 아름다움을 보게 되었구나……."

그렇게 사랑은 시작되었는데 오늘 밤, 나는 로미오와 줄리엣의 환

영을 보는 것 같았다. 그런 그들의 사랑은 울음 섞인 모습조차도 아름답게 보였다. 그게 어떤 사랑이든……. 그게 설령 뼈를 갉아먹는 아픔일지라도, 그런 아픔 없이 태평스레 눈감고 자는 사람보다 훨씬 고귀해 보였다.

그 눈동자의 달무리

무슨 바람이 불었을까. 아니 무슨 복이 있어서였을까. 집에 오는 길에 친구는 그곳을 들러서 오자고 했다. 넓고 탄탄한 길을 비켜두고 굳이 구불구불한 그 길을 거쳐서 가자고 했다. 밤은 이미 가파른 10시를 넘어서고 있었는데 그곳에서 서울까지 오려면, 3시간은 더 달려야 되는 먼 곳이었다. 너무 늦었으니 다음에 가자며 그다지 내켜하지 않는 내 의견을 무시한 채, 가로등도 없는 그 길을 굳이 거쳐서 가자 했다.

"지금은 마침 눈이 안 내려서 그렇지, 한번 눈이 내리면 내년 3월까지는 차가 끊기는 곳이야. 가 보면 아마 좋아할 거야. 너 오지奧地 보고 싶다고 했잖아."

그렇게 엉겁결에 가게 된 곳이었다. 눈 내리면 세상과 차단되는 곳. 그렇게 세상과 절연하면서도 살아갈 수 있는 곳. 그곳으로 가는 길은, 세상에 절어 눅진해진 내 영혼을 여과시키기라도 하듯 산허리를 여러 겹 돌아가야만 했다. 한 고개 넘고 두 고개 넘어 길가 풀숲에 떨어지는 가로등 불빛이 없어질 즈음, 그곳에……어둠과 달빛이 있었다.

"지난번에 이곳에서 노루를 봤어. 캄캄한 밤이었는데, 갑자기 노루가 나타나서 차를 멈춘 적이 있었지. 오늘도 나타나려나……."

그러면서 친구는 잠시 차를 멈추고 시동을 껐다. 친구가 차 안의 모든 불빛을 죽이고 숨

김홍도, 「소림명월도疏林明月圖」, 종이에 담채, 26.7×31.6cm, 1796, 호암미술관 소장

보름에서 이틀 빠진 달은 푸르스름한 하늘에서 교교히 빛을 내고 있었다. 그 빛은 태양처럼 눈을 자극하지 않으면서 이글거렸다. 혼자 말없이 이글거리며, 지구 속에 작은 점과 같은, 아니 내 곁에서 서걱거리는 갈대 잎과 마른 나무와 바람에 혼들리는 잡풀 같은 나를 말없이 비추고 있었다.

죽이며 노루를 기다리는 사이, 나는 문을 열고 달빛 속으로 들어갔다.

　　보름에서 이틀 빠진 달은 푸르스름한 하늘에서 교교히 빛을 내고 있었다. 그 빛은 태양처럼 눈을 자극하지 않으면서 이글거렸다. 혼자 말없이 이글거리며, 지구 속에 작은 점과 같은, 아니 내 옆에 서 있는 서걱거리는 갈대 잎과 마른 나무와 바람에 혼들리는 잡풀 같은

나를 말없이 비추고 있었다. 한때는 소금을 뿌려놓은 듯 흐뭇하게 메밀밭을 비추던 달빛이 겨울나무 사이로 가만가만 내려앉았다.

저 달빛 아래서라면, 가슴속에 사모하는 연인을 담지 않는 사람이라도 동짓달 기나긴 밤을 보내기가 쉽지는 않으리라.

"내가 어렸을 때, 밤길을 걸은 적이 있었어. 그런데 혼자 집에 가려니까 얼마나 무섭던지. 그래서 막 달렸거든? 그런데 달이 계속 나를 따라오는 거야. 무서워 죽겠는데……."

자신의 뒤를 쫓아오는 달을 기억 속에 간직하고 있는 친구……. 그의 눈동자에 어느덧 달무리가 지고 있었다.

장터의 발견

시골 5일장에 갔다. 내 손목을 이끌고 간 친구는, 백화점이나 할인 매장처럼 깔끔하지는 않지만 사람 사는 냄새가 날 거라 말했다. 심하게 바람이 부는 날, 진이 빠지도록 산길을 걸으며 정체 모를 고독감과 싸우고 내려오던 길이었다. 소잔등처럼 길게 구부러진 산등성이를 지치도록 걸어도 내 고독은 지치지도 않았다. 지치기는커녕 발에 밟히며 바스락거리는 낙엽처럼 가슴속을 밟고 있었다. 그런 나의 심정을 눈치 챘을까. 친구가 선뜻 5일장에 가자 했다.

장터의 초입에서부터 시선을 사로잡는 것은 땅바닥에 쫙 펼쳐진 잡동사니였다. 등산용 칼, 손톱깎기, 송곳, 수도꼭지 같은 잡다한 물건에서부터 망원경, 리모콘, 손목시계 등 제법 값나가는 물건들도 있었다. 주인은 그러나 물건 파는 일에는 관심이 없는 듯, 플라스틱 의자에 앉아서 소주잔을 기울이는 중이었다. 그와 대작하고 있는 중년 사내는 낡아빠진 검은색 외투를 걸치고, 불콰해진 얼굴에 붉은 황토색 같은 웃음을 띠고 있었다. 외투보다 고추밭을 일구는 모습이 더

어울릴 것 같은 전형적인 농사꾼의 얼굴이었다.

잡화점 건너편으로는 닭장이 길게 늘어서 있었다. 불결하기 그지 없는 닭장 속에는 오리, 닭, 오골계가 칸칸이 갇혀 있었고, 가게 한켠 에서 주인은 손님의 주문대로 닭을 잡느라 여념이 없었다. 냄새와 뽑 힌 닭털로 어수선한 가게. 서울 같으면 어림없겠다 싶은 모습이었지 만, 이곳 시골장터에서는 그런대로 어울려 보였다. 잠시 후면, 주인 의 칼에 난도질당할 닭들은 열심히 모이를 쪼아대고 있었다. 언제 죽 을지도 모른 채 모이 먹기에 바쁜 닭들을 보면서, 우리 인생도 저러 지 않을까 싶었다. 그 허무한 인생은 닭집 앞에 놓여 있는 강아지나 고양이, 토끼도 마찬가지일 것이다.

닭장 옆을 지나 왼쪽으로 꺾어들자 본격적인 시장통이었다. 김장 철이라 무, 배추, 갓, 파, 미나리는 물론이고 배추 속에 들어갈 젓갈 등이 선반마다 가득 올려져 있었다. 나이를 가늠하기 힘들 정도로 짠 맛에 절여 있는 젓갈집 주인 사내의 얼굴은, 대목 만난 사람 특유의 신바람이 번득거렸다. 자, 자, 삼만 원 하는 새우젓이 특별히 만오천 원! 특별세일이요, 세일! 목에 소형 마이크까지 달고 부르짖는 사내 의 허스키한 목소리에는 갯벌 같은 싱싱함이 묻어 있었다. 사람들은 너나 할 것 없이 젓갈을 사고 있었다. 가물치, 미꾸라지, 메기, 참게 등을 놓고 조용히 손님을 기다리는 옆 가게와 분위기가 완전히 딴판 이었다.

떡집과 만두가게와 건어물 집을 건너 시장 안으로 계속 발걸음을

옮겼다. 배추와 무가 단연 이 계절의 주품목이었고, 사람들이 가장 많이 북적거렸다. 넓은 가게를 차리고 야채를 파는 사람도 있었지만 땅바닥에 생강이나 마늘, 고추, 감자, 청각 등을 보시기에 담아놓고 쪼그리고 앉아 있는 노점상이 더 많았다. 저거 다 팔아보았자 얼마나 남을까, 라는 생각이 들 정도로 허름한 규모의 좌판이었다. 그래도 부지런히 은행 알을 까고 앉은 할머니의 손톱 밑은 때가 끼어 새카맸다. '몸뻬' 바지를 입은 그 할머니는 포대자루처럼 흙빛으로 바랜 얼굴과 어울리지 않게 구불구불한 머리카락을 검게 물들이고 있었다.

겨울이 되면 어머니는 항상 연탄난로에 손을 얹고 계셨다. 난방이 전혀 되지 않는 썰렁한 가게에 앉아 손님을 기다리시면서 어머니는 그렇게 추위를 녹였다. 아침에 가게 문을 열고 나서 가장 먼저 하시는 일이 난로에 연탄불을 살리는 일이었을 만큼, 시멘트로 대충 이은 가게의 추위는 혹독했다. 가게에서 파는 물건은 청바지, 남방 등의 평범한 옷이었다. 추위를 뚫고 와서 꼭 사야 될 만큼 절실한 품목이 아니었던 만큼, 겨울에는 손님이 거의 없었다. 팔리지 않는 옷을 바라보면서 어머니는 난로에 손을 녹이는 것으로 조급한 마음을 달래셨을 것이다. 때론 이글거리는 난로 위에 얼굴을 올려놓기도 하고, 버선발을 들어 언 발을 녹이기도 하셨다. 내가 커서 대학에 들어갈 때까지 줄곧 보아온 어머니의 모습이었다.

시골장터답게 골목길에 배치되어 있는 물건들은 전혀 예측을 할 수 없을 정도로 파격적이었다. 야채가게 바로 옆에 속옷가게가 있는

가 하면, 만두가게 옆에 보석을 파는 금은방이 있었다. 최고급 잠바, 등산 바지, 추리닝 등 '길표' 브랜드가 놓인 옷가게 옆에 족발집이 있었고, 번데기, '오뎅', 호떡집 옆에 나이트클럽이 들어서 있었다. 그것은 기묘한 부조화이면서 이곳에서만 찾아볼 수 있는 조화였다. 이곳 장터는, 고춧가루, 미숫가루를 파는 방앗간과, 최근에 문을 연 듯 깔끔한 할인매장이 나란히 놓여 있는 것만큼이나 과거와 현재가 뒤섞여 있었다.

"이곳에서는 정해진 가격이란 게 없어. 부르는 게 값이고, 흥정이 되면 그게 가격인 것이야."

그곳에서 나고 자란 친구가 내게 말했다. 얼마냐고 물어볼 필요도 없이 적혀진 가격표대로 물건을 집고, 계산대에서 바코드를 찍는 것으로 계산이 끝나는 도시의 시장보기와 완전히 대조적인 곳이 5일장이었다. 합리적이기보다 불합리함이 더 많고 편리함보다는 불편함이 더 많은 장터에서, 왠지 나는 어깨 위를 짓누르던 고독 같은 추상적인 감정의 사치가 사라지는 것을 느꼈다. 말 한마디 없이 익명으로 살아도 전혀 불편함이 없는 도시에서, 사람과 사람 사이를 건조하게 오가던 내 영혼에 물기가 배어 드는 것 같았다. 다시 도시의 품속에 들어가면 나 또한 바코드 찍힌 상품처럼 무뚝뚝하게 입을 다물고 살 것이다. 그래도 바코드를 없애고 대화를 해봐야겠다. 다시 삶이라는 가격에 흥정을 해봐야겠다.

"어서 오십시오. 맛좋은 울릉도 오징어가 두 마리 천 원입니다. 오

전傳 유숙, 「대쾌도大快圖」, 종이에 채색, 105.0 × 54.0㎝, 조선시대, 서울대박물관 소장(왼쪽)

'꽃들이 바야흐로 화창한 시절에 격앙하는 사람들을 보고 태평한 세월에 그리다' 라는 글처럼 성밖에서 벌어지고 있는 볼거리를 그리고 있다. 씨름하는 사람과 태권하는 사람들. 주위의 구경꾼들. 그 곁에서 잽싸게 명당자리를 잡고 숯을 팔고 있는 장사꾼. 등이 굽은 호객꾼의 모습도 놓치지 않는 작가의 예리함. 지금은 거의 사라지고 없지만 예전 장터에서 이런 놀이들이 심심찮게 벌어지곤 했다.

김후신, 「대쾌도」, 종이에 담채, 33.7 × 28.2㎝, 조선시대, 간송미술관 소장(오른쪽)

몸을 가누지 못할 정도로 취했다. 취한 사람은 기분이 끝내주게 좋지만, 또 그 기분을 이해 못하는 바도 아니지만 그 사람을 책임져야 하는 옆 사람은 힘들다. 뒤에서 부축하는 사람은 아예 얼굴도 보이지 않을 정도로 힘겹게 달라붙어 있다. 장터에 가면 흔히 볼 수 있었던 장면. 지금은 그것까지도, 그리운 옛날이 되었다.

징어는 칼슘과 철분이 많은 완전 자연식품입니다. 산성체질에서 알카리성 체질로 바꿔주는 완전 자연식품입니다. 오징어는 바다에서 나는 어쩔 수 없는 자연식품입니다."

마지막으로 장터를 빠져나올 때, 허름하게 생긴 트럭의 스피커에서 오징어를 팔려는 주인의 육성이 흘러나왔다. 잡음이 심해서 자세히 듣지 않으면 뭘 말하려고 하는지도 잘 알 수 없을 지경이었다. 직직거리는 잡음을 무시하고 귀기울여 들어보니, 칼슘과 철분이 많은 오징어는, 산성체질을 알칼리성 체질로 바꿔놓을 정도로 좋은 자연식품인데, 그 훌륭한 자연식품이 두 마리에 천 원밖에 안 하니까 부디 많이들 사서 먹으라는 내용이었다. 테이프에 녹음된 똑같은 문장을 끊임없이 되풀이하면서 오징어의 우수성에 대해 소리를 질러도, '어쩔 수 없는' 자연식품을 사려는 사람들의 모습은 눈에 띄지 않았다. 손에 젓갈을 들고, 김장거리를 들고 바삐 사라지는 사람들의 모습 속에는 그 완벽한 자연식품을 사지 못한 어쩔 수 없는 사정이 있으리라.

팔려는 사람들의 절실함과 사려는 사람들의 욕망이 부딪쳐 사람 목소리를 내는 곳, 5일장. 그곳을 빠져나오면서 마지막으로 나는, 종이박스 속에서 팔리기를 기다리는 강아지들을 보았다. 주인과 손님이 흥정을 끝내는 순간, 강아지에게는 전혀 기대하지 못했던 새로운 삶이 시작될 것이다. 누가 강아지를 선택하느냐에 따라 강아지의 삶은 행복할 수도 있고, 밥을 굶을 수도 있을 것이다.

그 강아지를 보자 갑자기 「나비효과」란 영화가 떠올랐다. 중국 베이징에 있는 나비의 날갯짓이 다음 달 미국 뉴욕에서 폭풍을 일으킬 수도 있다는 에드워드 로렌츠E. Lorentz의 과학 이론을 사람의 인생에 대입시킨 듯한 영화였다. 사소한 생각, 우연한 선택이 사람의 운명을 엄청나게 바꾸어놓는다는 것을 그 영화는 말해주고 있었다. 마음먹기에 따라 사람은 평범하게 살아갈 수도 있고, 때론 정신병자나 살인자가 될 수도 있다. 마음이라는 것이 얼마나 중요한가를 느끼게 해준 영화였다. 불교에서는 이미 2천5백 년 전에 '마음'의 중요성을 깨닫고 가르침을 주었다는 걸 생각하면 이제 비로소 영화로 소개되는 카오스 이론은 오히려 훨씬 뒤늦었음을 알 수 있다.

그렇게 중요한 마음인데도 불구하고, 나는 그동안 그 마음 들여다보기를 소홀히 했다는 생각이 들었다. 인간만이 가지는 엄청난 보물이고 특권인데 그걸 잊고 살았다. 종이박스 속에 담겨 누군가의 선택을 기다릴 수밖에 없는 강아지를 보며, 내가 인간으로 태어난 것이 진심으로 감사하고 소중했다. 어떤 선택도 할 수 없는 강아지와 마음먹기에 따라 무엇이든 될 수 있는 인간의 차이점을 보며 착잡함과 자괴감이 들었다. 그동안 나는 내 인생을 살면서도 타인의 삶을 빌려다 쓴 것처럼 살아왔구나. 내가 주인인데, 내가 내 삶의 주인인데도 내 마음 하나 마음대로 할 수 없었던 시간들……. 어쩌면 나도 박스 속에 담긴 채 팔려가기만 기다리는 강아지처럼 인생을 수동적으로 살아오지 않았을까, 하는 생각이 들었다.

그런저런 생각으로 허전한 내 삶을 향해 장터가 사투리처럼 투박하게 소리를 질렀다. 이젠 진심으로 네가 원하는 인생을 살아!라고……

바다 위를 나는 새처럼

이른 새벽, 심연처럼 깊은 어둠을 버리고 바다에 나갔다. 바다는 여전히 잔잔한 몸짓으로 그곳에 그대로 있었다. 어젯밤 짙은 어둠 속에서 격렬하게 울부짖던 바다는, 아침이 되자 언제 그랬냐 싶게 말끔한 얼굴을 보여주었다. 어젯밤의 번뇌는 물속에 헹궈낸 듯 잠잠했고, 드넓은 바다 위로 투명한 구름이 속살을 내보이기 시작했다. 멀리 수평선에 몇 척의 배가 아침을 건져 올리고 있었다. 가끔씩 갈매기들이 날아왔다 사라지기를 반복했다.

시간이 지날수록 잉크 빛 바다는 파스텔 톤이 되었다가 바이올렛이 되었고, 다시 에메랄드가 되었다. 어느새 바다는 은빛으로 반짝이며 빛과 희롱하기 시작했다. 그 모습이 마치 바다 비늘 위에 거울조각을 숨겨놓은 것 같았다.

바다 한가운데 떠 있는 무인도가 보고 싶어 배에 올랐다. 그렇게 바다 속에 잠겨 망연히 물속만을 내려다보고 있자니, 배 뒤로 갈매기 몇 마리가 날갯짓하며 따라온다. 인적이 없는 무인도. 그곳에서 파도에 부딪히는 바위틈으로 무수한 새떼가 앉아 있었다. 파도와 세찬 바람만 접근할 수 있는 곳. 새들은 자신들만의 오롯한 세계를 그곳에 가꾸어놓았다. 그다지 외롭지도 쓸쓸해 보이지도 않는 그들만의 세상을.

심사정沈師正(1707~69)은 원래는 명문집안 사람이었으나 조부가 과거 부정사건과 왕세

심사정, 「해암백구도」, 종이에
담채, 국립광주박물관 소장

잠들 때마저 두 다리를 뻗지
못하고 외발로 선 채 눈을 붙
여야 하는 새들이 그곳을 떠나
지 않고 있었다. 나도 내 현실
을 외면하지 않고 받아들여야
된다는 생각이 들었다. 심사
정처럼, 바다처럼, 그리고 그
바다 위를 나는 새처럼…….

자 시해사건에 연루되어 평생 역적의 자손이라는 오명 속에서 그림에 몰두하며 살았다. 그
의 「해암백구도海巖白鷗圖」는 천대받는 괴로움이나 모욕받는 부끄러움을 괘념치 않고, 오로
지 붓 하나에 자기 인생을 걸었던 화가의 예술혼이 바닷물처럼 젖어 있는 작품이다.

바다는 아무리 날카로운 칼날이 찔러도 상처받지 않는다. 칼이 들어오면 들어오는 대
로, 나가면 나가는 대로 거부하지 않고 길을 내어준다. 바다 위에는 어떤 건물도 세울 수 없
다. 그저 물살 위로 지나가는 것만을 허락할 뿐 물속에 정착을 용납하지 않는다. 바다 위를
지나칠 인연이 다하면 더 이상 붙잡지도, 미련을 두지도 않는다. 거부하면서 거부하지 않
는 바다.

바람이 심하게 할퀴면 바람에 잠시 몸을 맡길 뿐 바람 때문에 변질되지는 않는다. 바람

이 지나가면 바다는 다시 바다가 되고 바람의 상처를 기억하지 않는다. 설령 바람이 다시 찾아와 생채기를 내려 해도 바다는 순순히 받아들인다. 때론 거친 파도가 되고 쓸쓸한 침묵이 되는 바다처럼, 새들도 그곳에 둥지를 튼다. 바위 몇 개뿐인 무인도를 떠나올 때도 새들은 여전히 그곳에 있었다. 잠들 때마저 두 다리를 뻗지 못하고 외발로 선 채 눈을 붙여야 하는 새들이 그곳을 떠나지 않고 있었다. 나도 내 현실을 외면하지 않고 받아들여야 된다는 생각이 들었다. 심사정처럼, 바다처럼, 그리고 그 바다 위를 나는 새처럼……

다시 무릎을 꿇으며

'나갈까 말까……'

부엌으로 향하는 아버지의 발걸음 소리가 들리자 순간적으로 갈등이 생겼다.

아침 참선을 한다고 틀어앉아, 겨우 이제 막 그 맛을 들이려던 찰나에 아버지의 발소리가 들린 것이다.

'그래, 살아 있는 부처님이 더 중요하지……'

하는 생각에 나는 짧은 미련을 떨치고 자리에서 일어났다. 부엌에 가보니 아버지는 이미 밥그릇에 밥을 담고 계셨다. 바닥에는, 컴컴한 어둠 속에서 밥을 담느라 떨어뜨린 밥덩이가 보였다.

괜찮다, 김치 한 가지면 된다, 하시며 손사래 치는 아버지를 위해, 냉장고의 반찬을 꺼내고 계란프라이를 했다.

분당에서 종로에 있는 복지관까지는 2시간. 그 먼 거리를 아버지는 거의 날마다 출근하셨다.

다리가 굽어 걸음걸이가 불편하실 텐데도 괘념치 않으셨다. 집에

김홍도, 「장터에서」, 종이에 담채, 27×22.7cm, 조선시대, 국립중앙박물관 소장

부모에게 자식은 어떤 존재일까. 멍에처럼 짊어져야 할 가난과 숙명 같은 고생도 자식을 위해
서라면 기꺼이 감수하려는 부모의 마음. 자신의 가장 소중한 생명을 내주어서라도 자식 잘되
기를 바라는 부모의 마음. 그 마음이야말로 가장 진실한 기도가 아닐까.

만 있으면 온몸이 굳어버리는 것 같아야, 아무리 죽겠어도 이렇게 나 갔다 와야 몸이 풀리지……. 그곳에 가면 운동도 할 수 있고…….

밤늦게 자는 딸이 새벽잠을 설칠까봐 불도 켜지 않으신 채, 밥솥의 밥을 퍼 담으시는 아버지……환한 불빛에, 바닥에 떨어진 밥덩이를 발견할 수가 있다. 그건 딸의 아침잠을 깨우지 않으려던 아버지의 마음이었다. 그 마음을 아는지라, 나는 조용히 몰래 그 마음을 치운다.

아침부터 계란프라이는 기름 때문에 싫다던 아버지는 맛있게 잡수셨다. 기왕 부엌에 간 김에 불려놓은 쌀과 콩을 넣어 밥을 안치고, 계란찜을 올렸다. 다시 방에 들어 와 108배를 끝낼 때까지 나는 여러 차례 부엌을 들락거렸다. 그렇게 나의 아침 기도는 소란스럽고 분주하다.

아침마다 천수경을 읽고, 108배를 하고 틈틈이 염불을 한들 마음 자리가 바뀌지 않으면 무슨 소용이 있을까.

절 한 번 하지 않은 아버지가, 불도 켜지 않으신 채 밥을 담느라 떨어뜨린 밥덩이를 보며 3천 배를 하는 것보다 더 귀중한 법문을 듣는다.

아버지의 법문을 들으며, 다시 무릎을 꿇는 것으로 나는 본격적인 아침기도에 들어간다.

오늘 하루도 부디 무릎 꿇고 머리 숙이는 마음으로 살 수 있기를……. 내가 만나는 모든 사람을 두 손바닥에 올려놓는 마음으로 최선을 다할 수 있기를…….

소리는 나뭇가지 사이에 있으니

이런저런 시름에 젖어 잠 못 드는 가을밤. 책을 펼쳐놓고 있자니, 문밖에서 바스락거리는 소리가 들렸다. 이 깊은 밤에 찾아올 사람이 있을 리 없는데 무슨 소리일까……. 동자를 시켜 밖에 나가보라 일렀다. 졸린 눈을 비비며 웅크리고 있던 아이가 문을 열고 나가더니 한동안 말이 없다.

누가 왔더냐. 궁금증을 못 이긴 선비가 큰기침을 내어 대신 물었다. 별과 달은 희고 맑고 은하수 하늘에 걸려 있는데, 사방에 사람 소리는 없고 소리는 나뭇가지 사이에 있습니다, 라고 동자가 대답했다.

송나라 때의 학자이자 문장가인 구양수歐陽修가 쓴 「추성부秋聲賦」의 한 구절이다. 그 빛은 참담하여 안개 흩어지고 구름 걷히며, 그 모양은 맑고도 밝아 하늘 높고 햇빛 투명하며, 그 기운은 무섭도록 차가워서 사람의 살과 뼈를 찌르는 듯하며, 그 마음은 몹시 쓸쓸하여 산천이 적적하고 고요하게 하는 것. 그 소리 몹시 구슬프고 절박하며 부르짖듯 세차게 일어나게 하는 것. 그것이 바로 가을의 쓸쓸함이다.

소리는 나뭇가지 사이에 있습니다聲在樹間라는 말에, 아! 슬프도다! 이것이 가을소리로다. 어찌하여 왔는가, 라며 속절없이 흘러가는 시간의 안타까움을 탄식했던 구양수. 그는

안중식, 「성재수간聲在樹間」, 종이에 담채, 24×36cm, 조선시대, 개인 소장

소리 나는 곳을 찾아 마당에 나선 동자의 옷자락이 심하게 부는 바람에 나부끼고 있다. 툭툭 던지듯 찍어놓은 수묵 필치에 짙은 어둠이 묻어 있는데, 스산하게 부는 바람이 그 어둠을 휘휘 저어 온통 집 주위를 휘감아버렸다. 밤이 깊어지면, 집도 나무도 모두 먹물 같은 침묵 속에 빠져들 것이다.

지금 들창문 안쪽에 그림자로만 앉아 있다. 덧없이 흘러가는 세월을 슬퍼하는 사람이 어찌 구양수뿐이겠는가. 안중식安中植 또한 가을밤에 잠을 이루지 못하고 붓을 들었다.

소리 나는 곳을 찾아 마당에 나선 동자의 옷자락이 심하게 부는 바람에 나부끼고 있다. 툭툭 던지듯 찍어놓은 수묵 필치에 짙은 어둠이 묻어 있는데, 스산하게 부는 바람이 그 어둠을 휘휘 저어 온통 집 주위를 휘감아버렸다. 밤이 깊어지면, 집도 나무도 모두 먹물 같은 침묵 속에 빠져들 것이다.

258

그림은 소리 없는 시라 했던가. 그러나 안중식은 이 그림 속에 바람소리를 잡아두었다. 물론 그 바람소리는 나뭇가지 사이에서 나오지만, 의도적인 대각선 구도가 빚어내는 불안정함이 소리의 울림을 더 크게 한다.

아니다. 그게 아니다. 찬바람에 나뭇잎은 심하게 흔들리는데, 꿈쩍하지 않고 굳게 닫혀 있는 미닫이문 안쪽에서 발그레한 불빛이 새어나온다. 어둠도 바람도 감히 침범할 수 없는 공간에 숨어, 실루엣으로만 자신을 보여주는 구양수. 나뭇가지 사이에서 나는 소리와 함께 구양수의 글 읽는 소리가 들린다. 안중식이 가을밤에 잡아둔 두 가지 색의 소리이다.

사라진 해태상

'백악산의 봄 새벽' 이란 뜻의 「백악춘효白岳春曉」는 1915년 가을, 북악산을 배경으로 조선왕조의 대표적인 정궁인 경복궁을 그린 작품이다. 「백악춘효」는 이 작품 외에도 그 해 여름에 그린 여름풍경이 한 점 더 있다. 약간 시점視點을 달리했지만 똑같은 장소를 그렸는데, 두 작품에서 맛보는 느낌은 완전히 다르다. 여름 본*은 어진御眞을 그린 최고의 화가답게 정성을 다해 꼼꼼하게 그렸다. 그런데 이 작품은 무성의하리만치 대충대충 그렸다. 궁궐을 지키는 오른쪽 해태상도 보이지 않는다. 안개와 나무에 가려 보이지 않는 걸까. 아니면 작가가 그리기 싫었던 것일까. 여름 본이 창덕궁과 덕수궁에 유폐되어 있던 고종황제와 순종황제를 위해 그렸다면, 이 작품은 총독부의 요청에 의한 것이었다. 즉 총독부가 조선 통치 5주년을 기념해서 경복궁에서 대대적으로 벌인 '시정 5주년 공진회 박람회'에 출품된 작품으로 추정된다. 총독부로서는 당시 조선을 대표하는 안중식의 작품을 공진회에 걸기를 원했을 것이고, 안중식으로서는 내키지 않는 그림을 출품해야만 했다. 그리기 싫고 출품하기 싫은데, 드러내놓고 거절할 수 없는 불편한 심기를 그런 식으로 표출했던 것일까.

안중식, 「백악춘효」, 비단에 담채, 192.2×50㎝, 1915(여름), 국립중앙박물관 소장(왼쪽)
안중식, 「백악춘효」, 비단에 담채, 125.9×51.5㎝, 1915(가을), 국립중앙박물관 소장(오른쪽)

격동기를 살았던 안중식의 내면을 읽을 수 있는 작품이다. 총독부로서는 당시 조선을 대표하는 안중식의 작품을 공진회에 걸기를 원했고, 안중식은 내키지 않는 그림을 출품해야만 했다. 그는 가을에 불편한 심기를 해태상으로 표현했다.

위대한 거장들의 흔적

올해 들어 가장 춥다던 날, 옥산서원에 갔다.

경주에서 하룻밤을 자고 옥산서원이 있는 안강으로 가던 길은, 세상의 명리와 출세욕에 얼크러진 마음을 정리하고 오라는 듯 찬바람이 쉼 없이 불고 있었다. 오리 몇 마리가 떠 있는 강가를 달리는 동안 바깥 풍경은 밋밋했다. 모든 허식을 벗어낸 겨울 특유의 색감이 차창으로 스쳐갔다.

옥산서원에 도착할 때까지 내내 기왓장 같은 밭과 나무와 집들이 이어졌다. 띄엄띄엄 자리잡은 낡은 집들을 뒤로 하고 산과 산이 만나는 아늑한 마을에 들어서니, 바로 옥산서원이었다. 넉넉한 자옥산이 품을 열어 자리를 내놓은 곳이었다. 서원 앞쪽에 흐르는 자계천 곁으로는 수문장처럼 고목들이 버티고 서 있었는데, 추상 같은 정신이 서린 곳의 나무는 기상부터 예사롭지 않았다.

옥산서원은 16세기 영남사림파의 선구가 되는 회재晦齋 이언적李彦迪(1491~1553)을 배향한 서원이다. 그는 이理와 기氣 이전에 태극이 있

다고 주장했으며, 조선의 유학이 나아가야 할 방향을 제시하여 성리학을 정립하는 데 선구적인 역할을 했다. 그의 주리적 성리학은 이황에게 계승되어 영남학파의 중요한 물줄기를 이루었다.

옥산서원은 보통 서원건축의 형식을 충실하게 지켜 배치되어 있었다. 진입부의 무변루無邊樓라는 문루를 지나면 마당이 놓여 있고, 그 뒤로 강학부인 구인당求仁堂이 나온다. 구인당 앞마당의 좌우에는 공부를 하러 온 원생들의 기숙사인 민구재敏求齋, 암수재闇修齋의 동·서 재실이 좌정하고 있다. 구인당을 돌아 뒤로 가면 이언적의 위패를 모셔놓은 체인묘體仁廟라는 사당이 나타난다. 이는 서원건축의 기본구조인 전학후묘의 배치법이었다.

아, 이곳에서 조선의 정신이 이어졌구나. 이곳의 가르침이 한강의 기적을 이루고 조선을 동방의 등불이 되게 만들었구나.

향교가 국가에서 세운 관립 교육기관이었다면, 서원은 양반사림이 세운 사설 교육기관이었다. 이곳에서 사림들은 훈구파에 대항하는 인재를 양성했고 학파를 형성했다. 대부분의 양반들이 서당에서 서원을 거쳐 과거시험을 치른 후에 성균관 유생이 되는 코스를 밟았다. 중세 때, 서양에서 교회가 담당하던 역할을 조선에서는 서원이 하지 않았을까, 하는 생각을 해보았다.

입이 얼어붙어 옆사람과 대화하기도 힘들 정도로 춥던 날, 옥산서원에는 찬 기운만이 떠다니고 있었다. 후학들을 가르치던 카랑카랑한 선비의 목소리도 들리지 않았고 스승의 정신을 지키던 제자들도

보이지 않았다. 모든 것이 정적 속에 사라지고 없었다. 우리가 지켜야 할 것은 무엇이고 버려야 할 것은 무엇일까. 우리가 지키지 못하고 잃은 것은 또 무엇이었을까.

두꺼운 옷을 입고 있어도 몸이 흔들릴 정도로 추운 겨울날. 스승을 찾아 이 먼 산골까지 걸어 들어왔을 과거 학형學兄들의 모습이 떠올랐다. 추위에 부르트고 얼어붙은 마룻바닥에 앉아 그들이 배우고자 했던 것은 무엇이었을까. 지금 나는 그런 배움의 열망을 지니고 있기나 한 걸까.

내가 옥산서원에 간 것은 회재 이언적 때문이 아니었다. 그곳에 추사 김정희가 쓴 현판 글씨가 있어서 보러 간 것이다.

'전서의 굳센 맛을 살려내어 솜으로 감싼 쇳덩이' 같다는 글씨. '송곳으로 철판을 꿰뚫는 힘으로 쓴 글씨' 라는 평을 받는 '옥산서원玉山書院' 네 글자. 사진으로는 선학들의 주장을 도저히 담을 수 없어 직접 현장을 확인하러 나선 길이었다. 그곳에 가면 뭔가 있지 않을까. 현장에 가면 추사의 힘과 만날 수 있지 않을까.

그 글자가 '구인당' 의 처마 밑에 걸려 있었다. 흰 바탕에 검은 글씨로 단정하게 쓴 '玉山書院' 네 글자. 서원이라는 특수한 공간에 맞춰 자신의 개성을 최대한 절제하며 써내려간 네 글자. 네 글자 옆으로 '만력 갑술(1574) 사액 후 266년 되는 기해년에 화재로 불타 다시 써서 하사하다' 라고, 현판을 쓰게 된 내력을 적고 있었다. 이 글씨는 추사가 1839년 그의 나이 쉰네 살 때 쓴 것이다. 그 해 5월에 형조참

판이 되었던 추사의 자신감이 응축된 글씨였다. 바로 다음 해에 불거진 옥사로 제주도에 유리 안치되리라는 운명을 전혀 예측하지 못한 명문가 자제의 단호함과 자신만만함이 밴 글씨였다.

내 좁은 정신으로 수용하기에는 너무 큰 인물 추사 김정희. 그는 내게 한없이 벅찬 상대였다. 그의 정신세계에 근접하기에 그의 산은 너무 높고 가팔랐다. 추사는 내게 첩첩산중이었다. 아무리 올라가도 봉우리가 보이지 않는 험준한 산맥이었다. 난 지금 추사의 어디쯤 와 있는 걸까? 7부 능선? 아니 5부 능선? 아니었다. 아직 나는 추사의 대문 앞에서 서성거리고 있을 뿐이었다.

처음에는 집에서 신는 운동화로도 금세 꼭대기까지 오를 것 같았다. 등산화를 신고 아이젠을 부착하고 완전군장을 하고 작심하고 올라가도 도달할까말까 한 험준한 산봉우리를 나는 너무 쉽게 생각했던 것 같다. 다른 사람들이 가르쳐준 길을 착실하게 따라가다 보면 추사라는 꼭대기에 쉽게 도달하리라 생각했다.

그러나 다른 사람이 말한 길은 그저 지시된 길일 뿐이었다. 오르는 사람은 나였다. 다른 사람이 대신 올라가주지 않았다. 오로지 내 두 발로 걸어 올라가야만 했다.

'저 산이 추사라는 산이오'라는 지문 속에는 나의 얄팍한 개인차가 전혀 고려되어 있지 않았다. 종횡무진 거침없는 고전에 대한 해박함, 상상을 초월하는 학구열, 서법을 결코 벗어나지 않으면서도 법식을 뛰어넘은 추사체의 완벽함……앞에서 나는 무력했다.

김정희, 「세한도」, 종이에 수묵, 23.7×108.2cm, 조선시대, 개인 소장

추사의 인생과 작품세계는 8년간의 유배지에서 깊어졌다. 타고난 학자로서 그의 탐구열과 지적 욕망은 유배지라고 해서 사라지지 않았을 것이다. 그래서 그 전까지 보이던 글씨의 기름기는 유배지에서 쏘옥 빠졌다.

옥산서원 전경(오른쪽)

"내 글씨는 아직 단정짓기에 부족함이 있지만 나는 70평생에 벼루 10개를 밑창 냈고 붓 일천 자루를 몽당붓으로 만들었다"고 말했던 추사 김정희. 내게는 아직도 밑창 내야 할 벼루 10개가 고스란히 쌓여 있고, 붓 한 자루도 제대로 몽당붓으로 만들지 못했다.

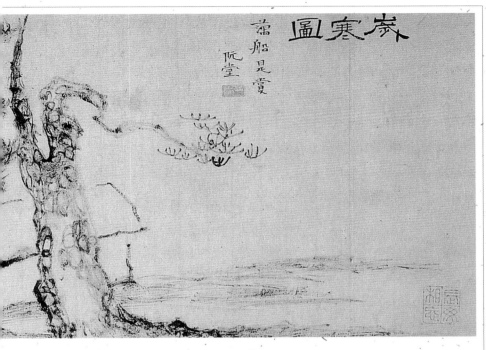

『완당전집』은 내게 끝없는 절망과 좌절을 안겨준 책이었다. 한 문장을 읽어나가려면 대여섯 개의 각주를 들여다봐야 건너갈 수 있었다. 아니, 대여섯 개가 아니었다. 간단하게 적힌 각주가 이해되지 않을 때면 원전을 찾아 읽어나가야 했고, 그러다보면 한 문장 위에서 하루가 가고 다음날이 시작되었다.

그의 인생과 작품세계는 8년간의 유배지에서 깊어졌다. 그리고 그 전까지 그의 글씨에서 보이던 기름기는 유배지에서 거둬졌다. 천성적으로 타고난 학자로서의 탐구열과 지적 욕망이 유배지라고 해서 사라지지 않았을 것이다. 다만 고통의 끝까지 자신을 밀어붙인 힘이 오늘날의 추사체를 만들었을 것이다. 그래서 제주도 이후의 글씨에는 고통과 번민과 울분과 한을 녹여낸 대자유인의 호흡이 들어 있다.

"침계枃溪, 이 두 글자를 부탁받고 예서로 쓰고자 했으나, 한漢나라 비문에서 첫째 글자를 찾을 수 없어서 감히 함부로 쓰지 못하고 마음속에 두고 잊지 못한 것이 이미 30년이 되었다. 요사이 자못 북조北朝 금석문을 많이 읽는데 모두 해서와 예소의 합체로 씌어 있다. 수나라·당나라 이후의 진사왕陳思王이나 맹법사孟法師 같은 비석들은 그것이 더욱 심하다. 그래서 그런 원리로 써내었으니 이제야 평소에 품었던 뜻을 쾌히 갚을 수 있게 되었다."

추사가 침계 윤정현을 위해 써준 현판 글씨이다. 먹을 적시기만 하면 글씨가 되는 사람이 부탁받은 지 30년 동안이나 고민하다 쓴 글이란다. 달라도 한참 다르다.

추사 김정희는 권돈인에게 보낸 편지에서 이렇게 고백했다.

"내 글씨는 아직 단정짓기에 부족함이 있지만 나는 70평생에 벼루 10개를 밑창 냈고 붓 일천 자루를 몽당붓으로 만들었다."

내게는 아직도 밑창 내야 할 벼루 10개가 고스란히 쌓여 있고, 붓 한 자루도 제대로 몽당붓으로 만들지 못했다.

아직은 나의 재능을 탓하기 전에 게으름을 탄식해야 할 것이다. 박사과정 수업을 하려는 추사에게 유치원생의 머리로 마주해서는 안 될 것이다.

난 이제부터 또다시 시작해야 한다. 아니, 날마다 시작할 것이다. 추사의 문장을 각주 없이 읽을 수 있고 그의 강의를 친구처럼 편하게 받아들일 수 있을 때까지 그렇게 쉼 없이 벼루를 갈 것이다.

홑옷 속으로 사정없이 파고드는 추위를 뚫고 스승의 가르침을 찾아 옥산서원으로 찾아오는 학형들. 유배지의 칼바람과 절망을 추사체라는 용광로 속에 녹여버린 위대한 학자 김정희. 우리 역사는 그런 거대한 물줄기 속에서 이어져 내려오고 있다. 그 물줄기가 비옥하게 땅을 적시고 곡식을 살찌우게 하는 것은 이제 우리들의 몫이고 의무이다. 10개의 벼루를 밑창 내고 천여 개의 붓이 닳을 때까지 쉼 없이 갈 일이다.

토요일이면 어김없이 집을 나섰다. 터미널에 가서 어디론가 떠나는 차에 몸을 실어야 안심이 되었다. 꼬박 두 해를 그렇게 살았다. 버스 속에 앉아 보리가 익어가는 것을 지켜보았고, 들판의 벼 사이로 파고드는 바람의 몸짓을 보았다.

금강 하구의 갈대, 장맛비에 젖은 단양 팔경, 채석강의 바위, 마이산의 돌탑, 정령치의 산자락, 통영 바다와 한려수도, 관촉사, 대조사, 금산사, 송광사, 대흥사, 미황사, 은해사, 범어사, 갓바위…….

종묘공원에서 시골 장터로, 창덕궁에서 거제도 포로수용소까지 마음을 끄는 곳이 있으면 무조건 갔다. 거침없이 달려가 넋 놓고 마음을 주었다. 뭐에 들씌워진 듯 찾아다니면서 추억을 만들었다.

그렇게 먼 곳을 헤매면서 내가 찾고자 했던 것은 무엇이었을까. 어디인지 알수 없는 낯선 도시의 낡은 벤치에 앉아서 칙칙하게 내려앉은 회색빛 하늘을 볼때면, 내가 왜 이곳에 있는지 한없이 낯설고 외로웠다. 하염없이 흩날리는 눈발이 노트 위의 글씨를 얼룩지게 할 때도 나는 집 떠난 자의 허전함에 몸을 떨었다. 그러나 돌아갈 수 없었다.

관념적인 삶이 아니라는 것을 확인하기 전까지는……. 나는 죽은 사람이 아

니라 피가 흐르고 맥박이 뛰는 살아 있는 사람이라는 것을 체감하기 전까지 는……

방파제에 서서 넓은 바다 위를 밟고 지나가는 드센 바람의 발자취를 볼 때면, 18세기의 여항시인 홍세태洪世泰, 1653~1725를 생각했다. 입을 열기만 하면 문장을 이루었다던 걸출한 시인 홍세태. 그러나 그는 "집에 있으면 멀리 나갈 것을 생각 하고, 멀리 나가서는 다시 집으로 돌아올 것을 생각했다"고 전한다. 어느 곳에도 안주하지 못했던 고독한 시인의 방랑기. 아무리 입을 크게 열어도 홍세태 같은 문장을 뱉어내지 못하면서 나는 그의 방랑벽만 닮았던가 보다.

바람처럼 돌아다녔던 시간의 흔적을 한 권의 책으로 묶었다. 파블로 네루다 처럼 "머릿속에는 책과 꿈 그리고 벌떼처럼 윙윙거리는 시로 가득 차" 있었던 것 은 아니었지만 가슴속을 휘젓고 다니는 말을 쏟아내고 싶었다.

이 책은 나의 동양미술 에세이 『그림이 내게 말을 걸어왔다』에 이어지는 두 번째 편이다. '동양미술 에세이'란 부제를 단 것처럼, 이 책 역시 주로 한·중·일 세 나라의 그림을 소개했고, 글의 구성을 조금 달리해 변화를 주었다. 글을 읽는 사람이 좀더 편안한 마음으로 그림과 가까워졌으면, 하는 바람에서이다.

언제나 내 곁에서 바람막이가 되어주었던 남편에게 이 책을 바친다. 정직해 보이는 당신의 손으로 죽을 때까지 내 손을 놓지 말기를……처음의 약속처 럼…….

2005년 9월 무진당無盡堂에서

조정육

거침없는 그리움

1판 1쇄	2005년 9월 30일
1판 2쇄	2009년 4월 20일

지 은 이	조정육
펴 낸 이	정민영
펴 낸 곳	(주)아트북스
출판등록	2001년 5월 18일 제406-2003-057호
책임편집	안수연
디 자 인	김은희

주 소	413-756 경기도 파주시 교하읍 문발리 파주출판도시 513-8
전 화	031-955-7977
팩 스	031-955-8855
전자우편	artbooks21@naver.com

ISBN 89-89800-55-2 03600